膽小別看畫

中野京子——著

俞雋——譯

序言 .. 6

序言

讓我動筆探討恐怖名畫的契機之一是瑪麗・安東妮（Marie Antoinette）。

準確來說，是雅克－路易・大衛（Jacques-Louis David）筆下一幅關於安東妮的速寫。

畫中的那名女子被剪掉了長髮，雙手綁在背後，在眾目睽睽之下被貨車運往斷頭臺，絲毫沒有了當年那風華絕代的「洛可可女王」的影子。不過這幅畫最讓人震驚的，並非榮枯盛衰造成的巨大落差，而是作畫者冰冷而殘忍的惡意。實際上大衛這名畫家為了獨善其身可以隨意改變政治信條、背叛同伴，一輩子過著跪舔當權者的日子。此時此刻，對國王處刑投出贊成票的他，無法掩飾自己對前王后的憎惡之情。大衛以嫻熟的技法巧妙繪製而成的安東妮像，乍看之下酷似記者在新聞現場按下快門所記錄下來的真實場景，因此一直被世人視為歷史的真相，然而安東妮在那個時候是否看起來真像畫裡一樣，時至今日還有誰知道呢？也許在那些被大衛的惡意所影響的人看來，事實就是畫中那樣的吧。這前因後果細細想來，從未有人覺得可怕、恐怖的作品

如果以這種邏輯去看繪畫作品，迄今為止從未有人覺得可怕、恐怖的作品

中——畫面裡當然沒有任何讓人覺得害怕的東西，畫家本身也毫無此意——其實暗藏著不少令人戰慄的秘密。「只有小孩的眼睛才會害怕畫中的魔鬼」，馬克白夫人[1]如是說。其實比起故意營造恐怖氣氛的作品，那種畫面中根本沒有駭人之物，或是雖存在著某些東西但不換個角度絕對看不出來的畫才真能叫人體會到恐懼為何物。

比如竇加的〈謝幕〉（Degas，*The Star* {aka *Dancer on Stage*}），這幅描繪了在聚光燈下翩翩起舞的芭蕾舞者的畫並沒有任何讓人感覺不舒服的地方，似乎與恐怖二字完全扯不上關係。然而這幅畫中卻暗含著我們這些現代人看不到的陷阱，一些東西明明白白就畫在那裡我們卻看不出來。等你一旦察覺到它的存在，你對這幅畫的看法也將發生巨大轉變。

再比如〈葛蘭姆家的孩子們〉（Graham's Children）。該怎麼說呢？也許看到這幅畫時你會感歎原來從不饒人的霍加斯（Hogarth）在面對世俗的幸福時也會露出溫柔的一面，畫中四個活潑可愛的孩子燦爛地微笑著，這幅家庭肖像畫似乎就是幸福的代名詞。不過你想知道這幅作品完成之後發生了什麼嗎……？

恐怖的根源絕對是「死亡」。除了肉體的死亡，精神的死亡也是有可能的，我們常稱之為「發瘋」。可以說最直接的恐怖大致都可以被這兩種死亡所涵蓋。侵襲我們脆弱肉身的「痛苦」、「暴戾」、「戰爭」、「自然」、「黑暗」、「野

譯注1：馬克白夫人，莎士比亞四大悲劇之一《馬克白》的劇中人物，主人公馬克白的妻子。

獸」、「疾病」與肉體的死亡息息相關，而動搖自身存在意義的「嫉妒」、「孤獨」、「喪失」、「惡意」、「冤魂」、「惡魔」、「打破禁忌」（吃人肉等）則與瘋狂緊密相連。在此之前出現的「未知」、「不安」也一樣。另外「愚蠢」也會播下種子，日後會產生巨大的恐懼。正因為愚蠢，人類才會創造出不健全的社會制度，「偏見」、「貧困」、「歧視」由此而生，用一種緩慢的死亡形式將自己及他人逼入絕境。

就像是某些「罪惡」會散發出強烈魅力一樣，恐怖也擁有令人難以抵抗的吸引力。人類想從安全地帶偷偷窺視恐怖之事、想要以恐怖為樂──人類的欲望就是如此無可救藥。這並不是什麼怪異心理。我們不是常說嗎：「只有感受過死亡般的恐怖，才能瞭解活著是多麼可貴。」雖然這極具嘲諷意味，但想對恐怖一窺究竟的念頭的確來自人類本身存在的矛盾性。而如妖冶似魅影的「恐怖名畫」正包含了人世間各式各樣的恐怖。

本書以十六世紀至二十世紀西方名畫的恐怖面為切入點進行了一次小小的嘗試，當然也收錄了真正以嚇倒鑒賞者為目的的作品，如哥雅的〈農神吞噬其子〉（Goya，*Saturn Devouring His Son*）。不過我最想傳達給各位的，是當你發現迄今為止從未令你覺得可怕的作品背後，其實隱藏著意想不到的恐怖時產生的震驚和「長知

識了！」的興奮感。

接下來，敬請享受每一幅畫所講述的恐怖故事。

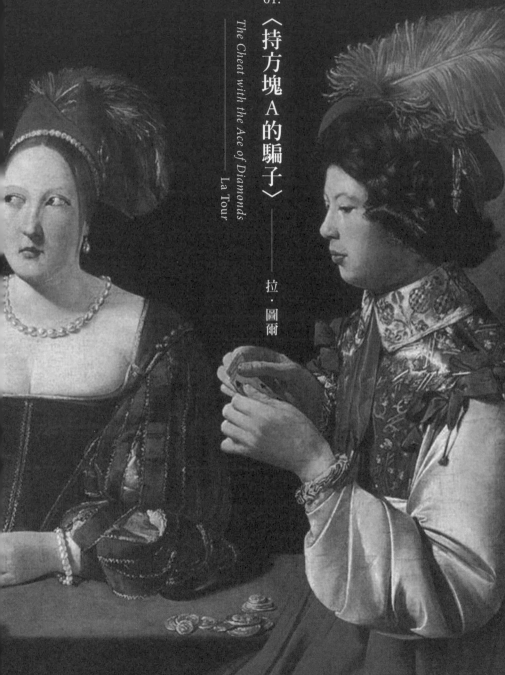

01.

《持方塊A的騙子》——

The Cheat with the Ace of Diamonds
— La Tour

拉・圖爾

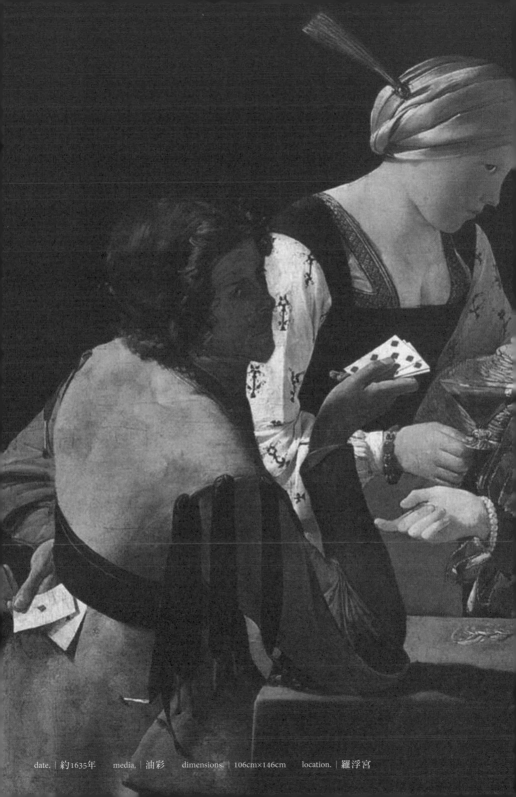

date. | 約1635年 media. | 油彩 dimensions. | 106cm×146cm location. | 羅浮宮

這是什麼地方？

是貴族大宅中的沙龍，還是賭場、妓院？

或是旅舍中的某個房間？

背景一片漆黑，畫面缺乏景深，人物的姿勢也過於刻意，整幅作品給人一種虛幻的氛圍，彷彿是舞臺劇中某個場景的定格。

正在玩牌賭博的男女三人及一名倒酒的女服務生，將狹小的空間塞得滿滿當當。每個人的服裝色彩經過精心設計，具有和諧的美感，尤其是在黑暗映襯下躍然紙上的各種紅色令人印象深刻。

劇情正在無聲地展開。在緊張的氣氛中所有人都沉默不語，只用眼睛和手進行著詭秘而巧妙的對話。

畫面正中央是一位展露出雪白酥胸的圓臉女子。她相當誇張的斜眼絕對是這幅作品的關鍵。狡猾、邪惡的心理活動全部包含在她的視線中。仔細一看就能發現，向她遞上葡萄酒的女服務生也正向畫面左端的男子使著眼色（男子身上的衣服與賭桌的桌布顏色相同，似乎在暗示著賭博是他的天職）。在畫面中，只有右端的年輕人把目光彙聚在自己的紙牌上，絲毫沒有察覺到周圍發生的這一幕一幕。

無論是十七世紀還是現代，這樣的場面隨處可見，在專業老千橫行的賭場中，類似的作弊行為簡直如家常便飯。就算你對美術圖像學一竅不通，也能立即明白這幅畫究竟在畫些什麼：一隻「肥鴨」自己背著蔥韭調料，毫無防備地跳進了已經燒開的鍋——。

坐在左側的老千背對光源，可以看到他在黑色的粗腰帶下暗藏著方塊A和梅花A。此刻，他正伸出左手準備抽出其中一張，以此決定勝負。根據事先的計畫，他一開始會佯裝輸牌，讓對方嘗些甜頭、放鬆警惕，然後一把將主動湊上前來的「肥鴨」推入滾燙的鍋裡。

這位老千非常自然地讓右手肘靠在桌子上，看他那副悠然自得的樣子似乎會將這一動作解釋為「有點兒累了，休息一下」，但其實這是為了用肥大的袖子及從肩上垂下的長絲緞遮住自己擺在賭桌上的錢，不讓對手點清。這是專業老千的基本手法之一，在小說《曼儂·雷斯考》[2]（Manon Lescaut，拉比·普雷沃〔Abbe Prevost〕著）中，主人公德古耶剛剛涉獵紙牌賭博時，同伴們最先教他的專業騙術就是這一遮錢手法。

這名趕時髦的惡徒將頭髮外圈燙捲，打造出當時流行的小捲髮型，顯得很年輕。然而仔細觀察他額頭上的皺紋，就能推測出這位仁兄的實際年齡一定比看起來

譯注2：小仲馬《茶花女》中男主角亞芒送給瑪格麗特的就是這本書。

大得多。他雖然相貌不差而且全力營造出溫柔的暖男形象，但也許是因為常年以騙人為生，卻仍然隱隱給人一種內心卑劣無恥的感覺。

捲髮老千估計是在斜眼女子的授意之下才偷偷抽出方塊A的。女子的態度極其自然，甚至連垂在耳下的大粒珍珠耳墜都沒有搖晃。她只是輕輕伸出右手，似乎對老千無聲地說道：「接下來該你出場了！」然而女子的右手並未完全張開，僅伸出拇指與食指的手勢似乎別有深意。想來這幾個合夥作弊的人早已在事前商定了暗號，老千就是根據女子的手勢決定出哪張牌的。

這麼說來，能夠傳遞出牌時機的人只有那位在旁端萊倒酒、可以自由行動的女服務生了。她在「肥鴨」背後悠然地觀察了他手中的牌後繞到女賓身邊，一邊伴裝為女士倒葡萄酒，一邊用眼神暗示其他兩人「肥鴨」的牌或作弊的時機。女服務生頭上的頭巾以淡黃色呈現，這並非畫家的隨性之作。因為淡黃色是背叛者猶大的代表色，中世紀繪畫中猶大的衣服一直採用這種顏色。

再來看看面對這樣一個三人組的青年。與其說他是青年，倒更接近少年，似乎仍然是個孩子。他也許剛滿十五六歲，甚至更年輕。在當時，這樣的年紀已經算是個大人，他本人似乎也覺得自己已經是個頂天立地的男子漢了，然而他略帶嬰兒肥肥的臉頰還稚氣未脫，純真的表情也未能表達出明確的個性。矇騙這麼一個無常識、

無經驗的黃口小兒對專業老千組合來說簡直易如反掌，最多只能算是一場輕鬆隨意的準備運動罷了。

似乎是為了遮掩自己的平凡庸碌，青年裝扮得相當華美時尚。不過每個人都穿著與自己身份相符的服裝是那個時代的社會常識，所以青年的衣著並不過分。身為一位地位崇高的貴族或大富商之子，這樣的裝束也許不過是日常裝扮，然而在平民百姓看來這身衣裳可就完全是奢華與高貴的象徵了。帽簷上裝飾著色彩豔麗的橙紅色大羽毛，金線銀線在緞子背心上繡出繁複優雅的花紋，紅色領帶與肩、袖部的裝飾品是色澤優美的絲綢質地，用料十足的白色袖子在手腕處的收口也用金線和黑線縫製成華麗的褶邊。我們常說賭桌上慘敗的人可能輸得「連內褲都沒了」，現在看到這位小朋友的行頭再回過頭來品味這句話，覺得它說得也的確很有道理，只要剝下他的一件背心，估計就能賣個高價吧。在老千們眼中，青年根本就是一個「會走路的大錢箱」，而且還毫無戒備，甚至沒有上鎖！

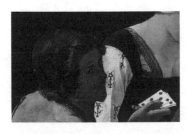

這名老千雖極力營造暖男形象，但仍給人一種內心卑劣無恥之感。

那麼，這位有錢人家的小少爺
是如何誤入這片虎穴龍潭的呢？

答案很有可能就在那名白皮膚的女子身上。女子的真實身份是一名高級妓女，她施展美人計將涉世未深的青年引誘至此。當時巴黎有四十多家國營賭場，「去妓院前先進去玩玩吧！」青年大概在女子的巧言令色之下迷迷糊糊地走進了賭場，完全不知道那裡是早已布下天羅地網的盤絲洞。

從青年面前堆積的金幣數量就能看出，剛剛坐上賭桌時他贏了一大把。感覺自己鴻運當頭的青年早已被興奮沖昏了頭，他眼裡只有對自己表達好感的性感美女、美女那位「不會玩牌的熟人」，以及態度略顯彎橫的女服務生。坐在身邊的女子打扮得珠光寶氣，有些刻意地展示著大粒珍珠製成的耳環、項鍊、手鍊，青年卻無法辨別這些珠寶的真偽，更別說去分辨人的「真偽」了。在他眼裡，面前那個打牌水準極差的男人根本不可能心懷鬼胎，而旁邊爲他們斟酒的下層女人更是像空氣一樣根本就不存在。

這也可以說是年輕的特權吧，人在年輕時原本就對自己以外的一切沒什麼興趣。這位有錢少爺也徹底滿足於自己手上的一副好牌，腦袋裡除了下一次勝利就再

無其他，壓根兒就沒打算觀察一下周圍的情況。其實只要稍微抬一抬頭，他就能發現面前這二人飄忽不定的視線中包藏著無數冷酷與算計，而且只要感覺到了周圍詭異的氣氛，他也一定會發現「牌友」們極度不自然的行為動作。

線索不僅僅是男子故意放在背後的手和女子奇怪的手指動作，他們拿牌的方法也肯定與不擅玩牌的外行不一樣。當時的撲克牌背面是一片空白（請讀者注意斜眼女子左手中的紙牌），所以老千們可以輕易在牌上做標記。他們或在紙牌背面沾上酒的殘液及手上的污漬，或用指甲劃出印痕，此類微小的痕跡不但看起來極其自然，就算被人懷疑也很容易找藉口推託，而且只有老千本人才理解其中的含義，因此在牌局中一副撲克牌的背面肯定會留下各種痕跡。

如果青年現在就起身告辭，說不定還能全身而退。可是大多數人不輸到「連內褲都沒了」是不會意識到盤絲洞的可怕之處的。等到真正反應過來卻往往為時已晚，就算大喊著「你們這些騙子！」也無濟於事，運氣好的不過是吃頓拳頭，要是不走運，別說錢了，可能連小命都不保。

明明如此危機四伏，本人卻渾然不知。而這樣的場景可能會發生在我們每個人身上，實在是太恐怖了。

在老千眼中，這位裝扮時尚的青年根本就是「會走路的大錢箱」。

以賭場、妓院中的賭博場面爲題材的繪畫作品爲數眾多。

大部分作品中充斥著大吃大喝後的狼藉景象，空酒瓶扔了一地，場面混亂不堪。人們的衣著及態度也邋邋散漫，更有甚者讓登場人物只穿內衣，暗示前一夜的放蕩與不堪，目的是明確告誡世人遠離賭博，珍愛生命。

然而拉・圖爾的這幅作品卻屬於異類。畫中全員儀容得體，賭桌上桌布整潔筆挺，沒有搞笑，沒有閒聊，也沒有醉鬼，一切都是那麼有條不紊。在這幅畫中，邪惡的並非賭博本身，而是人心。斜視的銳利視線不但象徵著可以輕易欺瞞對方的冷酷心靈，還給鑒賞者帶來恐懼感。青年心懷夢想走進社會，卻沒料到等待著他的是一群外表光鮮的衣冠禽獸。

事實上這一構圖——老千在牌局中取出暗藏在背後的紙牌——已有卡拉瓦喬（Caravaggio）的珠玉在前，拉・圖爾毋庸置疑一定是從卡拉瓦喬的畫中得到啓發才創作了這幅作品。不過將兩幅作品一做對比就能發現，拉・圖爾的版本絕對更有魅力。卡拉瓦喬畫中的登場者是兩個氣質相似的年輕男子（「肥鴨」全神貫注地看著紙牌，老千只露出側臉，難以看清他的視線方向）與另一個正在指導出牌的年長男子，這三個有些雷同的人物就是演員表上的全部了。儘管該作截取了老千作惡的

瞬間，畫面整體充滿緊張感，但每一位人物本身卻並不出色。

與此相對，拉·圖爾讓一位身經百戰的惡女穩坐中央，與她同屬一丘之貉的小地痞、想在他們之後撿點便宜的狡猾女服務生及有錢少爺一起構成了風俗畫的經典班底。故事的展開也通俗易懂，而且整幅作品並沒有因為情節簡單而顯得無聊，這全都要歸功於妓女那淩厲的斜眼。這一令人印象深刻、難以忘懷的視線用一種稍

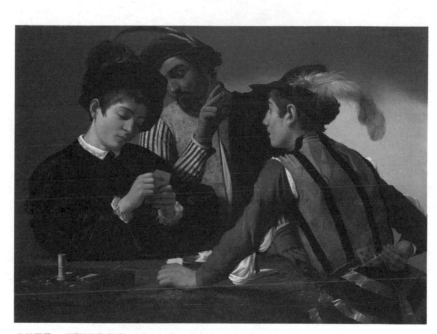

卡拉瓦喬，〈紙牌作弊老手〉，約1598年。

顯誇張的方式——就像歌舞伎一樣——對「眼睛是心靈的窗戶」這句話做出了完美詮釋。

其實畫家並未給這四名人物配上特別讓人喜歡的長相和表情，就連被騙的青年也是如此。看到他的臉，人們非但不會同情他初入社會青澀純真，反而會覺得他的無知和蠢笨很搞笑。除了普羅大眾對特權階級的反感成分之外，這種呆瓜一樣毫無危機感的態度也的確容易淪為大眾的笑柄。

不過話說回來，這種無賴組合與呆頭鵝青年的劇情為何如此叫人欲罷不能？

果然大家還是會在嘲笑那個愚蠢青年後感到不安吧，也許自己正是別人眼中的那只「肥鴨」呢！在畫中我們可以明確捕捉到人類的邪惡視線，然而在現實中要發現惡行卻沒這麼簡單。尤其視線是始終移轉的，就算眼睛看到了異常狀況，人也會在心裡默默將其抹掉。要是一不留神站在了猛獸旁邊，即使腦袋裡明白自己處境危險，但能不能在當下做出正確判斷那又是另外一回事了（所以這幅畫也算給人們提供了模擬體驗，這部分的樂趣也不可小覷）。

身在危機之中卻渾然不知，這是多麼恐怖的事。因為危機終究會迎面而來，無知的時間越長，可怕的結局就越會化作更加兇猛的巨浪洶湧來襲。在察覺到這一切的瞬間，一切線索和感覺在腦海裡迅速擴散，那個全身顫抖的剎那可能就是恐怖的

本質吧。

喬治・德・拉・圖爾
（Georges de La Tour, 1593-1652）

拉・圖爾是一位死後長期被世人遺忘的畫家。根據文獻記載，拉・圖爾曾經受聘於路易十三，擁有「王的畫家」的稱號。然而奇妙的是，他居然直到二十世紀初才重新被世人想起。

對於拉・圖爾被歷史遺忘的真正原因眾說紛紜。一種說法認為他那單純、平面、明暗對比強烈的畫風到了華美絢爛的路易十四時代已經嚴重落伍。另一說法是，拉・圖爾雖然離開巴黎返回故鄉洛林，但當時三十年戰爭仍未終結，他的主要作品在掠奪與火災中大多散失損毀，導致後世對他的作品印象稀薄。哪一種說法似乎都不夠全面，且說到底，拉・圖爾身上的謎團直到今時今日也仍未被解開（數件作品被認為是贗品）。

然而，根據現存的史料記載，晚年的他成了一位財力雄厚的資產家，但同時也

因為使用暴力手段討債、唆使僕人盜竊等行為頻繁遭到起訴，在街坊鄰居口中名聲極差。如果只看史料，拉·圖爾那貪婪的放債人形象反而比畫家身份更加鮮明。

在戰爭、掠奪、屠殺、火災、鼠疫肆虐的殘酷時代九死一生，還必須拼命守護自己的財產，拉·圖爾可能就是在這樣的環境中逐漸失去了相信他人的能力，想必他也已經見過無數想要欺騙自己的人流露出的邪惡目光了吧。這世上最恐怖的不是天地變色，不是妖魔鬼怪，而是人。可能只有真正理解這一點的人，才能畫出〈持方塊Ａ的騙子〉中那種極致的眼色吧。

02.

〈謝幕〉

——竇加

The Star (aka Dancer on Stage) ——————— Degas

date. | 1878年　media. | 粉彩　dimensions. | 60cm×44cm　location. | 奧賽美術館

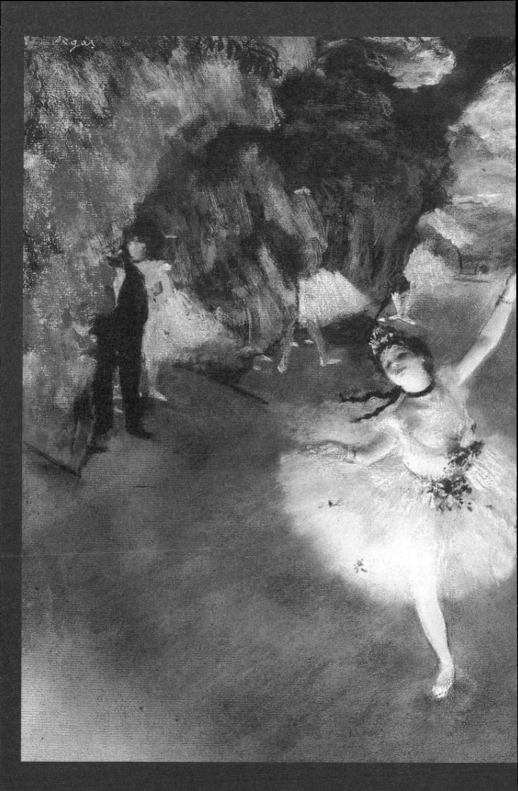

本作標題的法語原文是

L'étoile ou danseuse sur scène，

étoile就是「明星」（Star）的意思，

在這裡是指首席芭蕾舞者。

此時此刻，這位明星正穿越佈景躍入舞台中央，擺出單腳翹起的美妙姿勢。繫在她粉頸上的黑色緞帶輕盈飛舞，靈動感躍然紙上。在自下而上的強烈燈光中，她的舞鞋、雙腿、胸部及伸展開來的脖頸線條顯現出耀眼卻人工化的白，與臉部及手臂上的一部分暗影形成鮮明對比。身上那件在胸口及腰部點綴著紅色花朵的雪白芭蕾舞裙隱約透明，其纖巧之美不言而喻。

鮮明記錄下這一「決定性瞬間」的視點來自舞台斜上方。也就是說，觀者不是從位於底樓的觀眾席，而是從舞台側旁位置較高也更加豪華的包廂看台上看到這一幕的。從這裡可以看到原本遮蔽起來不讓觀眾看到的舞台設備及兩側的佈景。

此刻，在數層交錯的佈景之後，我們可以看到好幾個正在等待出場的配角舞娘的身影。在她們的前方不遠處，站著一名身著黑色晚宴服、雙手插在口袋裡的男子。他是劇院的經理？芭蕾教師？報社記者？抑或是……。

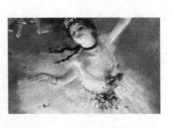

舞女脖頸上飛揚的黑色緞帶，彷彿是被金錢牢牢束縛的象徵。

嶄新的構圖、出色的光線描繪，及完美融合了大膽與纖細的筆觸，將華美、充滿夢幻氛圍的舞台展現在人們眼前。這是竇加眾多作品中最受歡迎的一幅。那麼這幅畫究竟恐怖在哪裡呢？

愛德加・竇加
（Edgar Degas，1834-1917）

竇加出生在一個富裕家庭，家族從他祖父一輩開始就從事銀行業，為了繼承家業，竇加最初學習的是法律。然而不久後竇加決定改行當個畫家，便在父母的資助下跑到義大利留學三年。這樣的環境從當時來看實在稱得上得天獨厚，因為竇加家不但有錢，還能給兒子追求夢想的自由。在竇加四十歲那年父親去世，此時他人生中第一次必須為了養活自己去賣自己的畫，換句話說，竇加終於在無可奈何的情況下成為一名職業畫家。

一般而言，竇加被視為印象派畫家，而他的確也參加過好幾次印象派的畫展。

然而竇加曾公開表示「盯著大自然看很無聊」，並且從未萌發過要在自然光中描繪

寫實風景的念頭。比起色彩，竇加更重視草圖，他以數量驚人的素描圖及自己拍攝的照片為藍本，透過細緻思索重新組構人物和小道具來構築作品的畫面。我們常常能在竇加的作品中看到人物的身體及臉在畫面一端只露出一半，這是他為了讓觀者感受到真實的瞬間而採用的獨特手法，看似不經意間隱藏著綿密的計算與思考，絕非只是對某張現場照片的直接臨摹。

非常注重線條及人物動作的竇加會對芭蕾這種必須兼備精準度與平衡感的表演形式產生興趣也是很自然的。包括雕刻在內，他半數以上的作品都以芭蕾為主題，因而人稱「舞女專業戶」。在大約十年之中，竇加幾乎每天往來於歌劇院的舞台、化妝間及練舞房，像一台人肉照相機一般追蹤記錄著舞女們的一舉一動。漸漸地，竇加本人對舞女們而言似乎已經變成了透明人。從描繪了練舞場景的作品來看，她們在畫家面前毫不在意地表露出最真實、最放鬆的一面。

關於芭蕾，有一點大家必須瞭解。

在現代，我們將竇加那個時代的芭蕾表演稱為古典芭蕾，而在我們心中，古典

芭蕾絕對是百分之百如假包換的高雅藝術。芭蕾舞者則是毋庸置疑的藝術家，因此寶加畫中的這位芭蕾明星必定是堪與安娜・帕芙洛娃（Anna Pavlova）或瑪雅・普麗瑟斯卡雅（Maya Plisetskaya）比肩的舞台女神，其他那些練習芭蕾的少女也一定是富裕人家的女兒們正在學習才藝吧。

然而事實並非如此。

讓我們一起來大致回顧一下芭蕾的歷史。芭蕾舞誕生於文藝復興時期的義大利，當時的舞蹈形式與交誼舞類似。之後芭蕾傳入法國宮廷並得到了很大的發展，這都要歸功於法王路易十四。愛芭蕾愛到親自在朝臣面前翩翩起舞的太陽王，爲了培養專業的芭蕾舞者一手創立了皇家舞蹈學院，並指定作曲家盧利（Jean-Baptiste Lully）出任校長。

如此這般到了十七世紀後半葉，女性舞者登上了劇院的舞台（在此之前芭蕾與戲劇演出一樣，由戴著面具的少年扮演女性角色）。接下來的變革發生在十八世紀前半葉，爲了方便舞者抬腿、跳躍，芭蕾舞裙的下擺被提升到膝蓋以上，一時間輿論譁然。到了十八世紀末，芭蕾終於與歌劇分離開來，成爲獨立的表演形式。換句話說，此前的芭蕾表演中，舞者既要唱歌也要說台詞。

進入十九世紀之後，我們現在耳熟能詳的古典芭蕾舞裙（原文爲「Tutu」，長度

到膝蓋位置、由數層透明薄布重疊製成的蓬鬆舞裙）開始流行，舞者們身著舞裙、腳穿舞鞋，腳尖點地的經典動作在這個時期確立，法國的芭蕾舞迎來了全盛期。然而盛極必衰，十九世紀才過了一半，芭蕾在法國就已經喪失了人氣，芭蕾的中心地帶也逐漸轉移到俄國。在竇加開始描繪舞女們的時候，巴黎的芭蕾界業已滿目瘡痍、無力回天。

劇院尤其是上演歌劇及芭蕾的歌劇院的墮落是許多同時代人都可以做證的。早前的歌劇院作為社交場所的色彩更為濃重，與現代觀眾們的視線只盯著舞台觀賞歌劇有所不同。其實只要看一看舞台兩側的包廂就能明白，僅能看到舞臺一側的包廂席位其實並不適合觀賞表演，但它的價格和檔次卻是最高的。原因就在於位於高處的包廂是最容易被底樓觀眾矚目的位置，舉例來說，拿破崙三世就長期包下了歌劇院的包廂，在此接待外國的君主。

同樣的道理，其他包廂也被有錢有勢的貴族及「紳士」們定期預約，用來相親或被當作每一季的社交場。在這裡當然可以隨意飲食，只要拉上簾子，你在裡面要做什麼就能做什麼。另外，坐在這些高價包廂席位的客人還擁有在演出中隨意出入化妝間和後台的特權，有錢就是這麼任性。如此一來大家應該也能想到，其實「歌劇院就是上流社會男人們的妓院」（當時的評論家如是說）。

那是一個蔑視職業女性的時代。

女性如果想要受到禮遇，就絕對不能獨立自主。當時沒落貴族的女兒如果迫於生計必須自己出來養家糊口，可以選擇的工作就只有尚且能被社會接受的家庭教師。所以當上流社會出身的南丁格爾（Florence Nightingale）提出要成為一名護士時，她的母親氣得暈了過去，全家老小也堅決反對。而且在那個時代，大約只有粗俗無禮的酗酒老嫗或是曾經出賣肉體的娼妓才會去幹照顧傷者、病人這樣「骯髒」的活兒。同樣，縫紉女工被稱為「妓女預備軍」，在大眾眼中歌劇演員距離妓女只有一步之遙。實際上，在當時有名的高級妓女中，著名的「茶花女」的原型瑪麗‧杜普萊西（Marie Duplessis）過去是縫紉女工，而與她人氣不相上下的柯拉‧玻爾（Cora Pearl）原來則是歌手。

從以上種種我們不難揣測當時的人是怎麼看待芭蕾舞女的。由於原本芭蕾作為歌劇中的一個小環節已經為人輕視，因此除了真正出類拔萃的一小部分舞者外，社會大眾根本沒有把她們當成藝術家來看待。再加上舞女們是露出大腿跳舞的，在那個正經人家的女子必須穿長裙、裙下能夠露出的限度只到腳踝的時代，人們對露大

為了方便舞者抬腿、跳躍，舞裙下擺被提升到膝蓋以上，一時輿論譁然。

腿的感覺大概跟我們現在看到大尺度露乳溝差不多吧。所以說，當時志願成爲芭蕾舞者的少女幾乎全部出身於勞動階級並非沒有道理。

對於一心想要更好的生活、拼盡全力往上爬的舞女們而言，比起表現芭蕾藝術的精髓，找一個好的金主才是王道。而有錢到可以定期預訂包廂的男人們也對此心知肚明。在階級森嚴的社會制度中，他們懷著複雜的歧視心理和優越感接近舞女們。如果正好雙方氣味相投，男人就會成爲這名舞女的金主，繼而爲了支付情人的大筆花銷更加貪婪地聚斂錢財。

就這樣，因爲這些強烈要求自家情婦能露臉的金主的干涉，法國的所有歌劇演出中都被強行塞進了芭蕾的橋段。連義大利作曲家威爾第（Giuseppe Verdi）這樣的大師在歌劇《奧賽羅》（根據莎士比亞的《奧賽羅》改編）於巴黎首演時，也只能滿腔憤怒地接受了這一條件，無奈地在劇中加入了毫無意義且有損作品品質的芭蕾舞環節。

這樣的情況在芭蕾舞劇上演時更加嚴重，甚至每一次的演出劇碼都是金主決定的。芭蕾舞的藝術價值不斷降低，舞女們因此越來越依賴金主，而金主們則進一步向劇院施加壓力——形成了徹頭徹尾的惡性循環。乍看之下華麗鮮亮的舞台背後，其實還隱藏著這樣的現實。

比起舞台上的舞女，
竇加似乎更喜歡描繪後台的場景。

在這些畫作中也包括了頭戴絲綢禮帽、打著領結、身穿黑色宴會服的紳士們與舞女交談的場面。竇加的描寫還算隱晦，事實上當時不少畫家在油畫或石版畫中非常露骨地展現出兩者之間的關係，明顯正在挑逗對方的舞女，以及看似正與妓女談價的男人們被無數次定格在畫中。由此可見，這般場景在當時想必已經是歌劇院的慣例節目了。

讓我們回到〈謝幕〉這幅作品。佇立在舞台佈景陰影之下的這名男子身穿晚宴禮服，不難推斷出他並非劇院相關人員。而從他可以在演出中隨意跑上舞台的行為也可以推測出他並非報社記者。這個人就是芭蕾舞女的金主。其實這在當時的人看來非常明顯也非常自然，然而身處現代、認為芭蕾是高雅藝術的我們卻難以看破這一點。這名金主一身漆黑的打扮也很容易讓人忽略他。然而在掌握了這一資訊後再來看這幅畫，我們一下子就會注意到繫在舞女脖頸上的緞帶與紳士禮服一樣，都是鮮亮的黑色。這條飛揚的緞帶彷彿就是少女被金錢牢牢束縛的象徵……。

不過竇加在畫這條緞帶時並沒有太多意思，純粹將它作為當時的流行單品點綴在舞女身上。在那個階級制度森嚴的社會中，屬於上流社會人士的竇加自然擁有那個階層男性的共通常識。如果拿現代的話來講，其實竇加根本就看不起舞女。當時相面術非常流行，人們深信從一個人的相貌中就能判斷出他的社會階層與犯罪傾向，以此為背景甚至誕生了這樣一種說法：竇加在作品中將舞女們的臉畫得非常醜陋，以此表示這些女人全部出身勞動者階層。

無論如何，有一點是肯定的，竇加筆下不計其數的舞女們並沒有自己的個性，鑒賞者根本分不出誰是誰。其實說到底，誰是誰根本沒關系。即使是畫賽馬與騎手時也一樣，竇加的興趣從來就不在當事人身上，動作和形態才是他關注的重點。此外，他對這一職業想必也多多少少抱有一些偏見吧。在任何一幅畫中，我們都無法感受到舞女們與畫家有絲毫交流，或者說人與人之間的溫暖溝通完全缺失。

「竇加筆下的舞女不是女人，只是一根保持著平衡的奇妙線條」，高更[3]如此評價道。從某種意義上來說，高更這句話倒是一擊戳中了要害。在聚光燈下閃耀起舞的芭蕾明星，她真的擁有作為明星的才能嗎？或者說她只是藉著有錢有勢的金主撐腰，才能取得今天的成就？關於這些，我們已經永遠不可能知道了。

不過有一點可以肯定，這位少女雖然出身低賤，卻憑一己之力期望出人頭地，

譯注3：高更（Paul Gauguin），十九世紀末法國後印象派畫家，並與梵谷（Vincent van Gogh）、塞尚（Paul Cezanne）並稱後印象派三大巨匠。

而今已經爬到了這樣的高度。用金錢換取她身體的男人在背後一臉淡然地看著她的舞姿。而畫家則對這一現實表現出事不關己的態度，毫無批判精神，單純將此繪製成一幅美麗的畫。人心的冷漠才是最讓人感到恐怖的地方。

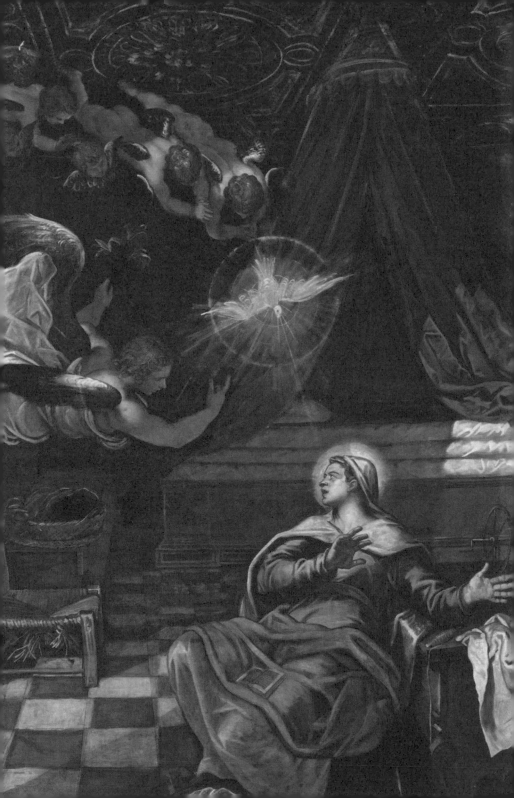

03.

〈天使報喜〉

——

丁托列托

The Annunciation ——————— Tintoretto

date. │ 1582-1587年 media. │ 油彩 dimensions. │ 422cm×545cm location. │ 聖洛克大會堂

歐洲繪畫、雕塑作品有三大題材，首先是耶穌受難，其次是聖母子，第三則是天使報喜。

所謂的「天使報喜」就是大天使加百列向處女瑪利亞報佳音的場面。根據聖經《路加福音》記載，當時的情況是這樣的——

加利利的拿撒勒城中有一位少女名叫瑪利亞，她是當地木匠約瑟的未婚妻。某一天，天使加百列出現在她面前，對她說：「你是一位幸運之人，恭喜！」還沒等瑪利亞做出反應，加百列又說道：「瑪利亞，你別害怕，你已經蒙受主的恩寵懷上了一個男孩，出生後就為他取名叫耶穌吧！」瑪利亞表示自己從未與男性親近，這是絕不可能的。然而天使預言道：「聖靈已經降臨到你身上，你要生的那個孩子是位聖者，他將被稱為上帝之子。」瑪利亞聽了天使的話後便接受了上帝的安排：「我是主的婢女，願主的旨意成就在我身上。」

在毫無預感也毫不期待的年輕女性面前，突然出現一個人類以外的神秘生命體，這名女性的震驚程度可想而知。眼前這位天外飛仙開口頭一句話就是「別害怕」，這反而讓人對他接下來要說的內容更加惴惴不安。果然，天使帶來的「佳音」竟然是想都沒想過的懷孕消息，這對臨近婚期的幸福準新娘來說無異於晴天霹靂。

大天使搧動巨大翅膀朝瑪利亞疾駛而來，想必造成當時室內一片混亂。

天使似乎早就料到這樣的消息會讓對方感到害怕，因此在進入正題之前先對著瑪利亞一番誇獎，向她灌輸被選中超級幸運的概念，可是瑪利亞的恐懼並未就此消退，加百列只能先安慰她一句「別害怕」再傳達懷孕的消息。沒想到瑪利亞在聽了這番話後不但沒有順從地接受，反而奮力抵抗、反駁，加百列只得嚴正聲明這是上帝的意志，也就是命令。如此一來瑪利亞終於放棄抵抗，表示自己身為上帝的「婢女」，一定會遵從上帝旨意。光從表面來看，瑪利亞似乎對身懷神子一事並沒有開心、光榮的感覺。（可能因為我們是領悟不深的異教徒，不能理解聖母的心情吧！）

把視點移回繪畫作品。自古以來描繪天使報喜圖時有幾條不成文的規定。最基本的元素有三項：大天使加百列、聖母瑪利亞及代表聖靈的白鴿。加百列擁有一對巨大的羽翼，瑪利亞常穿著紅色長裙搭配藍色斗篷，而白鴿一般乘著聖光從天而降，衝著瑪利亞的頭部或胸部飛來，代表受胎的瞬間。除此之外，象徵聖母純潔無瑕的白百合花也常出現在畫中，還有一些畫家會根據她曾為耶路撒冷神殿的神官編織衣服的事蹟畫上針織棒或擺著線團的籃子。由於天使現身時瑪利亞正在看書，因而攤開的《聖經》也是天使報喜圖中的常客，據說瑪利亞當時正讀到《以賽亞書》中「必有童女懷孕生子」這一節。

如前文所述，天使報喜分為三個階段：對天使的來訪感到驚訝的瑪利亞、被告

知已經懷有聖子時感到困惑甚至心生恐懼的瑪利亞、完全接受上帝安排的瑪利亞。

各個階段的聖母形象都屢次出現在諸多的名家大作中（達文西、波提切利、拉斐爾、提香、克里韋利、菲利皮諾‧利比、艾爾、葛雷柯、奧拉齊奧、簡提列斯基等），在此我們選取以靜謐之美獲得超高人氣的弗拉‧安傑利科（Fra Angelico）的〈天使報喜〉（The Annunciation，普拉多美術館藏）來一同欣賞。

這是第三階段，也就是聖母接受上帝意志的那個瞬間。畫面左端，被逐出樂園的亞當與夏娃出現在昏暗的背景中，驅趕他們的天使頭頂上方有一個耀眼的金色光團，一道光線從此處延伸到畫面右側的瑪利亞身邊，隨之送來了代表聖靈的白鴿。

中央的細長立柱上雕刻著上帝的形象，象徵著上帝注視著這次發生在拱門迴廊內、氣氛莊重的天使報喜。一本書在聖母的膝頭攤開，她以沉靜端莊的態度接受天使的報喜。優雅交疊的雙手與天使的手部姿勢相呼應，我們可以斷定她對天使的來訪毫無意外之感。在這個如奇蹟般明亮、和諧的世界中，天地萬物都圍繞著同一種秩序生生不息。

在這幅充滿了文藝復興風格的作品問世大約一百五十年後，十六世紀威尼斯畫派代表畫家丁托列托也大筆一揮，創作了同一主題的作品，然而這次呈現在我們眼前的東西卻完全不同。丁托列托的作品描繪天使加百列出現在瑪利亞面前的第一階段，因

此我們可以理解這樣的畫面會比安傑利科那種「願主的旨意成就在我身上」的沉穩場景更具動感，不過這幅畫中的動態也太過激烈、動盪了。畫面尺寸為 4.2 × 5.5 公尺，大得有些誇張。如果安傑利科的作品是「靜」，那麼丁托列托的作品就是「動」；如果前者是「聖」，那麼後者就是「俗」。如果拿電影來打比方的話，就相當於優雅清新的文藝片與一部場面火爆的好萊塢動作大片的區別吧。

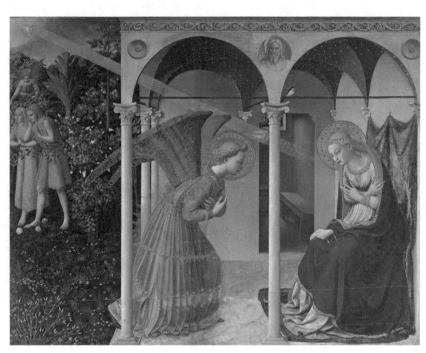

弗拉·安傑利科，〈天使報喜〉，約1430年。

不過在畫面分割上兩幅作品倒是極其相似。以立柱或牆壁分割內外，事件在從右邊數來三分之二的位置，也就是在「內側」發生，而左側則屬於後景，顏色暗沉、毫不顯眼。安傑利科在這個部分畫上了被逐出樂園、付出慘痛代價的人類始祖，而丁托列托則在此處安排了一個專心做木工的鬍鬚男。

事實上這個不起眼的男人才不是什麼打醬油的角色，他其實是瑪利亞的未婚夫，未來成為耶穌養父的木匠約瑟。不遠處的屋子裡正在發生與自己相關的重大事件，然而他卻渾然不覺，甚至連那成群結隊蜂擁而來的小天使們都沒看到。

周邊環境彷彿颱風過境一般。約瑟貌似正在修理破損的房屋，瑪利亞所在的屋子也已經是徹頭徹尾的危房。

畫中這位瑪利亞外表看來只是一名出身貧寒的普通鄉下姑娘，然而從腦袋後面散發出來的光芒暗示著她已經被神選中，與我們這些凡夫俗子不一樣了。她的膝頭攤著一本書，桌上擺著紡車，椅子上有裝有線團的籃子──聖母的象徵物一應俱全。

然而即便如此，這幅畫還是讓人感覺不對勁，

問題究竟在哪裡呢？沒錯，就是瑪利亞那慌張到失了體統的動作！

此刻瑪利亞的狀態完全可以用「大驚失色」四個字來形容，面對眼前這些不速之客她正打算扭轉身體向後逃跑。她的手又大又厚實，十指宛如孩子般毫無防備地張開著，與安傑利科版瑪利亞那纖細優雅的手指形成鮮明對比。她到底要如何在這般驚天動地的場面中冷靜下來？到底要花多長時間才能接受天使帶來的爆炸性消息？連身為鑒賞者的我們都不禁爲這位驚惶無措的年輕女子擔心起來。

當然，這全是因爲我們對瑪利亞的恐懼產生了共鳴。能看到別人看不到的東西，這個狀況已經極具衝擊性，更何況降臨在她身上的「奇蹟」實在太過急速，讓人難以承受。大天使加百列的現身方式並非我們想像中的「靜靜出現在房間一角」，而是以超快速度朝著瑪利亞疾馳而來，突然在她面前來了個急剎車。想必當時加百列巨大的翅膀發出「呼啦呼啦」的聲響，搧動翅膀造成的氣流讓室內一片混亂吧。雖然左手拿著百合花的加百列進屋後暫時在空中停頓，並伸出右手指向聖靈白鴿，但這樣一個渾身肌肉的壯漢及他非常男性化的動作本身就足以讓瑪利亞感到恐懼了。

讓從左往右的動態表現變得更加激烈的是隨加百列一起飛馳而來的有翼小天使

們。宛如雲霞般湧來的天使們由於數量過多未能朝著同一個方向前進，他們像激流撞擊岩石後產生反向的水花一樣在窗外引發陣陣騷動。他們有的已經上下顛倒，有的則朝反方向飛去，混亂不堪。不知道還有多少天使正朝著這裡飛來，此刻這個源源不斷、似乎望不到頭的隊伍大有將屋子擠爆之勢。仔細看每一個小天使都是胖嘟嘟的嬰兒模樣，非常可愛，然而再可愛的東西一旦數量激增也是有著直接逼死密集恐懼症患者的節奏，更何況天使們背上的小翅膀居然與蟑螂的翅膀一樣黑黝黝亮閃閃，這也太可怕了吧！

人對龐然大物抱有天生的恐懼感，但在面對小而密集且不斷蠢動的東西時也無法保持平常心。我們一般會認為「小」等於可愛，然而在潛意識中卻對依靠數量取勝的惡意行為抱有厭惡感。看到這烏壓壓一大群天使的瞬間，我想起了希區考克的《鳥》（The Birds），這部恐怖電影講述了某一天，看似無害的小鳥們突然襲擊人類的故事（結果到最後也沒有搞清楚原因）。由於鳥的數量過多，人們無力抵禦，所以只能躲進屋裡。沒想到群鳥通過暖爐的煙囪侵入屋內，不由分說見人就襲擊⋯⋯。

當超自然現象突然出現在平靜的日常生活中，震驚、絕望以及毫無還手之力的失落感洶湧襲來。這正是瑪利亞在天使報喜時所承受的心理打擊。看到這幅畫的人

小天使模樣雖可愛，但再可愛的東西一旦數量激增也是有著逼死密集恐懼症患者的節奏。

恐怕也會對強行要求一個平凡女孩成為「聖母」的不合理感到愕然吧。這雖說是神聖的奇蹟，但在骨子裡與古希臘悲劇中「無法改變的宿命」沒什麼區別，這種世界觀也與追求寧靜、幸福的文藝復興式理想主義有著天差地別。

高產畫家丁托列托
（Tintoretto，1518-1594）

丁托列托以不同角度詮釋了經典的〈天使報喜〉，先巴洛克主義一步，展現出戲劇化、激烈且富有獨創精神的嶄新畫面。這幅作品是他為威尼斯的聖洛克大會堂（致力於慈善事業的宗教團體）創作的《瑪利亞傳》八連作的其中一幅。曾經聖潔高遠的聖母在此時已經被允許賦予人性，在這一轉變中，我們可以體會到大航海時代帶給歐洲的全新氣象。順帶一提，丁托列托著手繪製本作的一五八二年，正是信長[4]殞命本能寺的那一年。

〈瑪麗·安東妮最後的肖像〉————大衛

arie Antoinette on the Way to the Guillotine ———————— David

te. | 1739年 media. | 鉛筆畫 location. | 法國國家圖書館

Portrait de Marie Antoinette Reine
de France conduite au Supplice, dessiné à la
plume par David, Spectateur du convoi, et placé
à une fenêtre avec la citoyenne Jullien, épouse
du Représentant Jullien, de qui je tiens cette
pièce.
Copié sur l'original existant dans la Collection Soulavie

所謂惡意，即使它的矛頭所指並非自己，

也能讓人恐懼到渾身戰慄。

如果這份惡意的表現力極佳，那麼效果就尤爲顯著。

這份速寫繪製於法國大革命過去四年後的一七九三年秋天，畫中的主角是正在城內遊街示眾的瑪麗・安東妮。這位前王后坐在用來搬運動物屍體的貨車上，雙手被縛在身後（十個月前路易十六行刑時新政府對王室尚存一份敬意，還允許最後一任國王乘坐拉緊窗簾的宮廷馬車踏上死亡之旅）。爲了讓巴黎群眾取樂，貨車特意繞遠路在城裡轉了一大圈，最後將其運送到協和廣場的斷頭台邊。兩匹馬拉的貨車行駛速度緩慢，再加上車上無遮無攔，瑪麗・安東妮的樣子完全暴露在眾目睽睽之下。如果擁有大衛這般的超群觀察力及精准的繪畫實力，即使只是從街邊人群中匆匆一瞥，要記錄下前王后當時的真實模樣也並非難事。

貨車上鋪著堅硬的木板，安東妮坐在其中，想來坐得並不穩當。縛住她雙手的繩子的另一端捏在行刑人桑松[5]手中。桑松站在她背後，側旁還有一位穿便服的神父。在街道兩旁，成千上萬的巴黎市民對於這個來自異國的「奧地利女人」、致使國庫空虛的「赤字夫人」，說出「沒有麵包吃就給他們吃蛋糕啊」這等妄言的女

譯注5：桑松（Sanson）一族是法國著名的死刑執行者家族，其執掌該職務的歷史長達兩百年。

人，以及如今淪落成為「寡婦卡佩」（路易十六在退位後被迫冠上祖先的姓氏，被稱為「路易‧卡佩」）的這個女人大肆嘲笑、辱晰著。實際上，當時的確有演員騎著馬堵住貨車的去路故意刁難安東妮，甚至還有女子朝前王后身上吐唾沫。

在畫中，畫家將這些情形一概省略。大衛的眼中只有一個即將面臨死亡的人。

疾速且大膽的線條構成了瑪麗‧安東妮孤獨的身影，透過她如面具般毫無表情的臉以及充耳不聞窗外事的模樣，我們似乎能夠更加強烈地感覺到當時她的周圍是何等的人聲鼎沸。在這個時刻，畫面中的空白部分似乎隱約浮現出畫家原本應該畫上的洶湧人潮及斷頭台，連他們的憎惡及好奇心也透過薄薄的紙張傳送到了觀者的心中。

在這裡，有一位被迫去除所有虛飾的女子，一位遭受過多侮辱、墜落在泥潭中的偶像。她曾經被譽為「洛可可的玫瑰」，曾經優雅唯美到了極致。對於那一雙雙早已看慣了她在肖像畫中華貴模樣的眼睛來說，大衛的這幅速寫是多麼具有衝擊性、多麼殘酷啊！與其說這是寫實，我倒是更多地從中感受到了作畫者的惡意。雖說這只是一份速寫草稿，但一枝技藝精湛的筆可以在不經意間擴大缺點，達到醜化對方的目的。只要是女人，恐怕都不願意如此被畫在紙上，因為任誰都不想將這副模樣流傳到後世。

這位前王后坐在用來搬運動物屍體的貨車上，雙手被縛在身後。

其實在此之前，安東妮已經算是諷刺漫畫的常客了。各派勢力在大革命之前首先打的是宣傳戰，無論是保皇派還是革命黨都會故意散播虛假言論。特別是反王后派以瑪麗·安東妮「出生敵國奧地利」及「蕩婦」這兩點作為攻擊她的素材，將她不分男女老幼的淫亂情事寫得彷彿親眼看到一般活靈活現。這些桃色故事大量出現在傳單和報紙上，而在與此相關的版畫及插圖中，瑪麗·安東妮不是放蕩地裸露著身體，就是被比擬成鴕鳥或豹子。然而這所有的一切與大衛的速寫一比，卻成了小菜一碟，因為它們並沒有真的傷害到她作為女性的尊嚴。

此時的瑪麗·安東妮三十八歲。

坊間傳說她在死刑判決下達後一夜白頭，不過這只是民眾一廂情願的想法而已。他們曾經在公眾場合見到的王后總是豔妝麗服、華美高貴，可是大革命爆發後，逃亡瓦雷納失敗的王室一家被幽禁在杜樂麗宮，而後轉移到聖殿塔，最後被移送至巴黎古監獄，在這一時期內普通老百姓基本上是沒有機會見到王后的。終於等到圍觀處刑（這在當時對民眾而言是一大娛樂項目）的日子，再次見到瑪麗·安東

妮的人們對她的劇變甚感驚訝，因此以為她是在一夜之間變老的。事實上，從大革命爆發到這個時候已經過去了整整三年，在精神及肉體的巨大痛苦之中，瑪麗‧安東妮的美貌迅速凋零。

不過即便如此，從大衛的速寫中我們還是能看出，瑪麗‧安東妮仍然維持著當年的優美身段。她的胸部並未下垂，腰肢也依然苗條纖細。也許是為了在貨車的劇烈搖晃中保持平衡，她的雙腳微微張開，然而那昂首挺胸、背脊筆挺的樣子彷彿端坐於寶座之上。她從小被灌輸君權神授的觀念，以自己高貴的「藍血」為傲，並接受過在下等人面前長時間保持同一姿勢的訓練。此刻她端坐在死刑車上的姿勢仍然充滿著身為「天選之人」的驕傲與尊嚴。

除了那毫無裝飾品的樸素衣裙及簡陋帽子，最讓人不忍直視的是她的頭髮。為了讓鍘刀順利砍下腦袋，當時的死刑犯都得在斷頭台上露出脖子，因此必須將頭髮剪到後頸的髮際線以上。在出發到刑場之前，瑪麗‧安東妮的頭髮被行刑人桑松粗暴地剪掉了。雖說死刑犯都免不了這一遭，但短到耳際的雜亂髮型對女性尤其是尊貴高傲的王后而言一定很難忍受。坐上貨車前，瑪麗‧安東妮似乎連整理頭髮的時間都沒有，以至於此刻她的頭髮不規則地反翹起來。而裸露在外的脖子上甚至畫上了代表著衰老的青筋。

似乎為了證明這位前王后早已失去了青春美貌，大衛在畫中強調了她「ㄟ」字形嘴的歪斜程度。有名的「哈布斯堡家族的象徵性嘴形」自然也遺傳到了瑪麗·安東妮身上，不過年輕時這張小嘴反而看上去可愛俏皮，宮廷畫家們在繪製肖像畫時對這一特徵也只是點到即止。但是如今不必再有什麼顧慮。從側面看去，瑪麗·安東妮的下唇異常突出，嘴唇兩側隨著臉頰的下垂也朝著下方歪斜，給人一種心眼兒很壞的印象。她臉上略微呈鷹鉤狀的鼻子和緊閉的雙眼也是畫家為了加深人們的壞印象特意而為。

原本瑪麗·安東妮並不是我們傳統意義上所謂的美女，光從臉蛋來看她其實長得相當普通。然而她身材苗條纖細、肌膚雪白晶瑩，幾乎穿什麼都合適，她本人也十分擅長挑選華美的衣裙、珠寶來裝點自己，再加上其與生俱來、高貴優雅的儀態，其實最重要的還是她身處於王后這一國內最尊貴女性的地位，令世人將她視為美之時代——洛可可的領軍人物。然而如今她早已不是王后，身上也沒有任何裝飾品，如此徹底以素顏現身的她的確一點也不美。加上瑪麗·安東妮面對周圍的憎惡只能以輕蔑、頑固的表情應對，這令她看起來更加醜陋、淒慘。

像是要將悲慘的現實完全從腦海隔離開來一樣，瑪麗·安東妮閉上眼睛、關上耳朵，也封閉了自己的心，彷彿在身體周圍建起了一道看不見的屏障。看到她這副

畫中強調了安東妮「ㄟ」字嘴的歪斜程度，似乎為了證明她失去了青春美貌。

毅然決然的樣子，我們也能夠想像出她勇敢赴死的場面。與在斷頭台上哭喊、哀求、四處亂竄的前任國王路易十五的寵姬杜巴利夫人（Madame du Barry）——瑪麗·安東妮非常討厭這個人——截然不同，她必然以平靜莊重的態度走到了最後。

在現代以新古典派代表畫家聞名的雅克－路易·大衛

雅克－路易·大衛（Jacques-Louis David，1748-1825）在繪製本作時是一名雅各賓派的鬥士。他不但對處死路易十六投了贊成票，還出任國民議會的議員，堪稱反對王權的先鋒人物。同年，他完成了名作〈馬拉之死〉（The Death of Marat），在這幅畫中，大衛將遭遇暗殺的雅各賓派革命家馬拉（Jean-Paul Marat）視為耶穌一般的神聖人物，馬拉死去的姿勢與米開朗基羅〈聖殤〉中的耶穌如出一轍。然而到了次年，當雅各賓派的首腦人物羅伯斯比（Robespierre）被處刑時，大衛卻一副事不關己的樣子擠在人群中畫下了這位昔日大哥坐在囚車上的速寫圖。等到拿破崙取得政權，他則興高采烈地開始大量創作新皇帝的宣傳肖像畫。真是恬不知恥。

史蒂芬·茨威格（Stefan Zweig）在歷史小說《瑪麗·安東妮》（Marie

Antoinette）中如此描述了大衛畫下瑪麗・安東妮的速寫圖的一幕。

——在聖奧諾雷大街的轉角處，也就是今天雷吉斯咖啡館的位置，一名男子手持紙筆在此等候。路易・大衛是那些卑鄙無恥之徒中的一員，也是當時最有名的畫家之一。在革命期間，他曾是最唯恐天下不亂者的同夥，在某些人當權時他竭力奉承，但一旦當權者地位不穩，他就會立即另尋出路。他曾畫下死去的馬拉，也曾在熱月政變的前一天與羅伯斯比一起高呼「讓我們同飲此杯！」的崇高誓言，然而那份壯烈的渴望迅速在心中消退，最終他選擇躲在家中，而不是站出來迎敵。

這位悲哀的英雄因爲得了懦夫病而僥倖從斷頭台上逃生。他在革命時期曾是暴君們最激進的敵人，但是當新的獨裁者登場時他卻第一個調轉方向，作爲積極描繪拿破崙加冕儀式的報酬，他得到了「男爵」的頭銜，與此同時徹底拋棄了過去對貴族的憎恨。這是拜倒在權力腳下的永恆叛徒形象，這名只巴結成功者、對失敗者毫不留情的男子既畫下了勝者的加冕儀式，也畫下了敗者的斷頭台之行。

此時此刻運送瑪麗・安東妮的囚車日後也將載著丹敦[6]走向死亡。當看穿大衛惡劣本質的丹敦在囚車上發現他時忍不住破口大晰，輕蔑的詞句彷彿鞭子般抽向懦夫：「你這卑鄙小人！」

——（《瑪麗・安東妮》，中野京子譯，角川文庫）

可以看出，茨威格也無法原諒大衛這個卑鄙小人。

在對大衛如此嚴苛的批判背後，隱藏著猶太人茨威格在納粹時代體驗的親身經歷。他雖為赫赫有名的當紅作家，卻也只得背井離鄉、流亡南美，在他周圍不知道又有多少像大衛一樣的人呢！對於此等雖有才華卻會輕易變節的小人，茨威格一定早已無可忍了吧。瑪麗・安東妮正是在這位大衛的手中留下了屈辱的形象。那個能夠妙筆生花將馬拉比擬為耶穌、將拿破崙塑造成英雄的大衛，自然也深諳貶低一介廢后的手段方法。

這就是惡意的恐怖之處。

僅需一條短短的線就能讓形象徹底改變。

只要讓嘴唇歪斜一點點，再讓鼻子彎曲一點點，

就這樣，瑪麗・安東妮人生中最後一幅小像完成了。對於大衛而言，這只是無

數份速寫的其中一枚，很快就會被拋在腦後。然而時間宛如白駒過隙，轉眼之間拿破崙跌下神壇。當大衛為了保命拋棄祖國，最終在流亡地面臨死亡時，他也許會再次想起這幅廢后的肖像畫吧。

這時的他會對瑪麗‧安東妮生出敬佩之情嗎？他雖然期望用一張速寫徹底粉碎只懂阿諛奉承的宮廷畫師們不斷美化的瑪麗‧安東妮形象，但真正畫完後，他是否對醜化了這位雖然外表衰敗但內心始終堅定強大的女性感到惶恐不安呢？他的本意是傷害畫中人，但如今自己的惡意卻遭到世人側目，對此他會不會感到驚訝呢？

05.

〈愛的寓意〉———

布隆津諾

An Allegory with Venus and Cupid ——————— Bronzino

date. │ 約1545年　　media. │ 油彩　　dimensions. │ 146cm×116cm　　location. │ 倫敦國家美術館

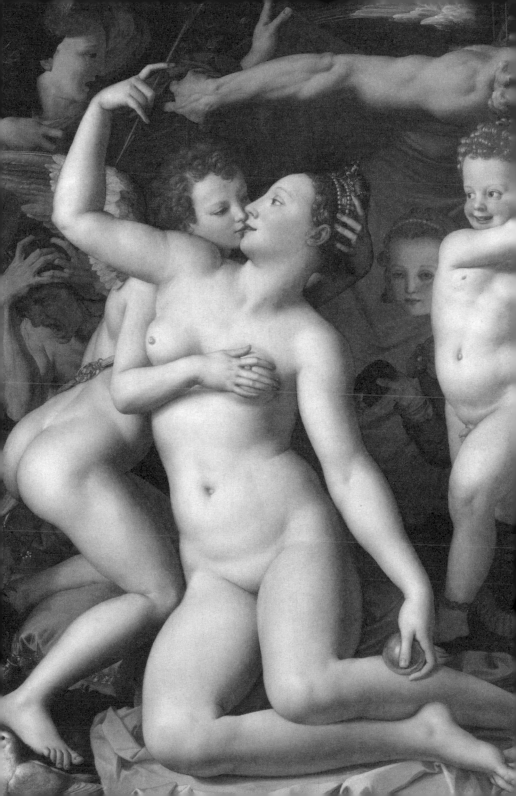

可可・香奈兒（Coco Chanel）說：

「想要有魅力就要成爲一個謎。」

阿爾弗雷德・庫賓[7]說：

「正因爲充滿謎團，人生才具有價值。」

喬治・德・基里訶[8]說：

「除了謎團之外還有什麼值得去愛？」……。

如果要說暗藏諸多謎團的魅惑之畫，那就不得不提義大利梅迪奇（Medici）家族贈送給法國國王法蘭索瓦一世（Francis I）的這幅〈愛的寓意〉了。

寓意畫流行於十六世紀，畫家將深思熟慮的難解寓意及擬人形象融入畫中，由鑒賞者進行解讀，這一玩賞方法是宮廷中極具人氣的智力遊戲。〈愛的寓意〉也正是爲了一小部分高雅考究的知識階層而創作的，除了讓貴族老爺小姐們賞心悅目外，這幅畫還大大考驗了他們的文化素養及眼界見識。事實上，當時也沒有人能解開本作的所有秘密。一個謎團引發出更多謎團，各種各樣的解說流傳至今，令作品魅力倍增。

然而拋開這些不談，當我們這些現代人穿越五百年的歲月直觀這幅作品時，只

譯注7：阿爾弗雷德・庫賓（Alfred Kubin），十九世紀至二十世紀奧地利版畫家，象徵主義、表現主義的代表人物。

譯注8：喬治・德・基里訶（Giorgio de Chirico），二十世紀義大利畫家，形而上畫派的創始人之一。

有一點可以斷言——「隱藏在這幅畫最深處的，定是一個危險而恐怖的謎團，絕不可觸碰。」

人與物擠滿了整個畫面。

也許因為空間狹窄密集，這幅畫常被誤認是小尺幅的作品，但事實上它長約1.5公尺、寬約1.2公尺，是歐迪隆・魯東〈獨眼巨人〉（The Cyclops，本書作品17）的兩倍以上，初次見到原作的人一般都會深感意外。畫中流露出的香豔嬌媚之情與作品的巨大尺幅很不搭調，讓觀者不由得感到心神不定。

然而當我們看這幅畫時，首先映入眼簾的還是那優美典雅的色彩吧。在冷光之中躍然紙上的唯美肉體光滑得宛如陶器一般，雪白的肌膚在妖冶藍色的映襯下散發出奪目光彩。靠墊的殷紅與衣裙的翠綠也是畫家精心構思的心機配色。

如要說心機，其實人物們的姿勢也大有文章。兩位主角故作正經的表情與其奇妙而扭曲的性感肢體存在落差，讓畫家希望營造的神秘效果更上一層樓。此外，還有那些或舉起呈直角或隨意下垂或以迅猛之力橫過畫面的手臂、手臂、手臂，以及

或輕快踏出或彎曲成「く」字形或凌亂擺放的大腿、大腿、大腿。只要這些肢體的動作和方向有一絲一毫的偏差，整幅作品的平衡感就會被打破。照理說，在構圖上計算過於縝密的作品會讓鑒賞者只關注畫家的技巧，然而〈愛的寓意〉卻擁有讓人徹底遺忘其他一切的情色誘惑。

情色力量的放射源來自右手持箭、左手拿金蘋果的成熟女性與兼具陰陽之美的少年的互動。渾身一絲不掛、只佩戴著珠寶冠飾的女子正與少年貼面親吻，她的乳頭夾在對方的手指之間，側臉雖然顯得典雅端莊，但臉頰與耳朵已經泛起了紅潮。她呈「Z」字形的體位相當不自然，莫非因為這個瞬間她沉溺於高潮之中逐漸喪失了氣力嗎？

用纖細的手臂捧住女子頭部的男性也呈現出不自然且不合理的姿勢。他背上長著藍、白、綠三色的小翅膀，單腳跪在光澤華麗的紅色靠墊上。從臉部的輪廓來看，他似乎仍是一名處於青春期的少年，但裸露的下半身已經具備了成年男子的健壯之感，這種不平衡感也讓觀者的不安情緒倍增。可以看到他背上有一根翠綠皮帶，皮帶下懸著箭筒，靠近左腳。右腳邊則立著一對白鴿。

在少年背後的陰影中有一個用青筋暴突的雙手胡亂抓撓頭髮的醜陋老嫗，她嘴巴大張著，似乎正在嘶喊。在她上方還有另一個同樣張大嘴巴的女性露出側臉。這

名女子雙手拎起藍色的簾幕，眼睛卻看著從簾幕另一側伸過來的健碩手臂。這只手臂屬於一位禿頂白鬍的老者。他皺著眉頭，露出可怕的表情瞪著對面的女子。老者同樣長著翅膀，不過他背上的巨大羽翼彷彿大雕般呈現黑白兩色。右肩上還放著一個沙漏。

老者的下方有一名戴著腳環、一絲不掛胖乎乎的小男孩，正準備將玫瑰花扔向接吻的兩人。他扭轉上半身、雙臂高舉、左腳大跨步的姿勢固然不算自然，但那天真爛漫的笑容掩蓋了肢體動作上的違和感。很明顯，這個孩子與對面的老嫗是互為對比的存在。如果照這麼思考，與那對白鴿形成對比的，應該就是男孩腳邊的兩張面具吧。這是一張膚色偏白的青年面具及一張膚色偏紅的老人面具，後者嘴角下垂，露出一副愁苦之相。

在小男孩背後，穿著綠裙子的少女悄悄探出臉來。乍看之下，這是一位神情清冷的可愛少女，但仔細觀察就能發現，她長著一雙三白眼，視線遊移不定，而且大概是因為肩膀與頭的位置有些錯位，導致脖子看起來長得相當詭異。她拿著蜂巢的手也頗為奇特：從身體姿勢來看，這隻手應該是右手，然而從拇指的位置來看這卻是左手。那她的右手到哪兒去了呢？四處尋找之後我們發現這只神秘的右手在背後整整繞了一大圈，出現在本不該出現的位置，而且還拿著類似於毒針的東西。然而

右側探出臉來的少女，長著一雙三白眼，視線遊疑不定。

這還不是最讓人感到毛骨悚然的，請各位觀察一下小男孩腿部後方的位置，在那裡我們可以看到少女穿透衣裙露出的身體，她的真實面目居然是披著泛綠鱗片的蛇或爬行類！那只長著鉤爪、酷似獅子的腳也是她的。

這哪裡是可愛，根本是可怕。

如前文所述，以上這些登場人物以及各種物品蘊含的深意其實尚未被完全解開。不過我們仍然可以根據布隆津諾的朋友瓦薩里（Vasari）的記述──「他創作了一幅充滿特異之美的畫，這幅畫被送到了法國國王法蘭索瓦身邊。畫中描繪了全裸的維納斯及親吻她的邱比特，周圍則畫著快樂、遊戲、欺騙、嫉妒、情慾等。」讓我們用當時的圖像研究書切薩雷·里帕（Cesare Ripa）的《圖像學》（Iconologia）及現代的圖像學泰斗潘諾夫斯基（Panofsky）的研究成果來試著解讀這幅作品。

首先位於畫面中央的主人公毫無疑問是維納斯（古希臘神話中為阿芙蘿黛蒂）與邱比特（古希臘神話中為厄洛斯）。一方面這兩人在文藝復興時期都是「愛情」的擬人形象，另一方面還有瓦薩里的記述作為佐證。並且金蘋果自「帕里斯的評

判」（特洛伊的王子帕里斯認爲在三美神維納斯、希拉、雅典娜之中維納斯最美，便將作爲冠軍憑證的金蘋果遞到她手中）之後便與維納斯如影隨形。鴿子也是奉獻給愛之女神，也就是維納斯的聖鳥，象徵著愛情。而翅膀和箭筒作爲邱比特的標準配件就更不用多說了，我想地球人應該都知道。

畫面左端拼命抓撓頭髮的老嫗象徵「嫉妒」，這一點基本各派都沒有異議，但與她成對的小男孩卻有著兩種解釋：「快樂」說與「愚行」說。在快樂地拋擲象徵「愛情」的玫瑰背後則隱藏著「欺騙」。雖然硬要把這解釋爲「愚行」也不是說不通，但考慮到瓦薩里很有可能直接詢問過布隆津諾，所以小男孩應該是「快樂」或「遊戲」的擬人形象吧。

「欺騙」一定是那名綠衫少女了。但丁在《神曲・地獄篇》（The Divine Comedy: Inferno）中如此描述居住在欺詐界的怪物：「雖然長著普通人類的臉，身體卻像爬蟲類，尾巴上還長著毒針。」（不就是這名少女的樣子嗎？）文藝復興時期的寓意大都源自此處，而且「欺騙」的必需品是面具。在那條令人頭皮發麻的長尾巴附近的確擺放著面具。另外，她手上拿著的東西雖然各具含義（蜂蜜代表「甜美」，而毒針自然代表著「毒」），但其實這必須與左右手的含義結合起來思考：右手象徵著「理性」、「正義」，屬於「善」，而左手則象徵著「軟弱」、「不公正」，屬

於「惡」。由於少女右手持毒，左手拿著甘甜的蜂蜜，所以這裡真正的意思應該是「對善良施以毒液，對惡行給予甜美」，也就是「揚惡除善」才對。

讓我們再將視線移到少女上方的老人身上，應該沒人會否定他的身份就是「時間老人」吧。沙漏與大翅膀象徵著無情的「時間」，「時間」出現在這幅畫的最上方，凌駕於所有一切之上。他正在粗暴搶奪、打算一把扯去的簾幕是充滿浪漫氛圍的薄暮藍。「時間」即將把那些躲藏在夜幕之中、以愛情為名蠢蠢而動的隱秘之事暴露在青天白日之下。

那麼他對面的那名側臉女子又是什麼的擬人形象呢？迄今為止潘諾夫斯基的說法被認為最有道理，根據他的研究，這名女子是「時間老人」的女兒「真理」。她正在協助父親一起拉開簾幕，那張大嘴巴的表情表現出她對背德之愛的深惡痛絕。

不過這個說法在我看來實在沒什麼說服力。如果「真理」要對「背德」表現出厭惡感，那就必須看著維納斯和邱比特，然而她的視線卻將被「時間老人」的粗壯手臂奪走，她正大喊著以示抵抗。正因為對方抵抗，所以搶奪簾幕的時間老人也生起氣來，打算更加拼命地靠力氣取勝。因此，我覺得這樣的說法才與畫面中表現出來的情緒最為吻合：這名女子是抵抗「時間」的「夜晚」（也有一種類似的說法認

右上的「時間老人」正在粗暴搶奪，打算一把扯去簾幕。

為其為「忘卻」），藍色簾幕代表的暗夜是她的所有物。

不過就算算細節部分諸說紛紜，大家對於這幅作品的整體定義還是基本一致的。

這是一幅把各種與「愛情」（或者說是「情欲」也許更為貼切吧？）有關的要素，以及喜悅、痛苦、虛偽、迷醉、罪孽等，透過蘊含著知性的情色主義表現出來的作品。

該主題是矯飾主義

誕生於文藝復興風格向巴洛克風格轉變的時期）的代表畫家、受梅迪奇家族庇護的布隆津諾

（Agnolo Bronzino，1503-1572）的拿手好戲。

在沿襲以精緻凝練的構圖、扭曲歪斜的人體、不自然的姿勢以及富含理智的旨趣等誇張表現手法為特徵的矯飾主義的同時，布隆津諾以其獨特而考究的色彩運用及堅實有力、優雅的人物造型讓作品展現出超群魅力。畫家還在畫面中揉合了令人心神不寧的詭秘氣氛，成功創造出了「謎之畫」。

那麼，最後的謎團又是什麼呢？

那種彷彿伴著無意識中泛起的厭惡情緒的恐懼感究竟從何而來？

這想必與畫中的兩位主角有關。無論誰看到這幅畫，視線必定會先被他們兩人吸引，而後才依照順序確認周圍的人物和物品，最後仍舊將視線集中到他們身上，而且還會牢牢注視他們很多次。原因很簡單，這對愛侶明明看起來非常相愛，卻始終給人一種奇異的違和感。

似乎有點不太對勁。

事實上這兩個人的確很不對勁。因為邱比特是維納斯的兒子。也就是說，這兩人是愛之女神與她的親生兒子。這居然是一幅母子圖！不過，就算你不知道這些資訊，也沒有神話方面的知識，還是可以本能地感覺到畫中隱含著詭異甚至變態的因子，這不正是〈愛的寓意〉的厲害之處嗎？

情欲是愛情的最主要組成因素，但可能是超脫人性的恐怖存在──這幅畫如此告訴我們。然而最讓人費解的是，我們無法確定畫家對此的態度究竟如何，他到底是持肯定態度呢，還是在對此給予批判？

〈絞刑架上的喜鵲〉

—— 布勒哲爾

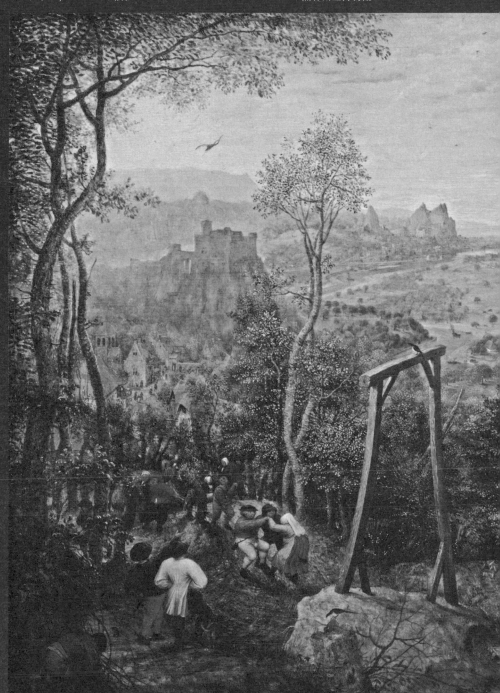

一片宏偉壯觀的全景展開在眼前，讓人幾乎就要忘記作品本身的尺幅之小。這是布勒哲爾晚年的一幅小品。

如果僅看遠景，這的確是一個悠閒寧靜的世界。尼德蘭初秋午後的陽光柔和溫暖，陽光下一條漂浮著點點風帆的大河悠然流淌，遠處的山野與城鎮被淡紫色的薄霧籠罩，豐饒的牧草地平緩鋪展開來，還有鬱鬱蔥蔥的樹木、正在吃草的牛、城堡、教堂……。

中景裡對樹葉的描繪讓人聯想起印象派的光點。光潔的樹葉反射著陽光，每一片都彷彿寶石般璀璨耀目。然而長得較高的樹全都纖瘦而滄桑，與佔據前景中央位置的絞刑架那反翹著的架腳相互呼應。

沒錯，這幅畫的正中心是「死亡」。

在左端中景的村落中，人們彷彿慶祝節日一樣三五成群地跑到大道上，似乎正朝這邊——前景中的小山丘——過來。隊伍的前面有一個吹風笛的人，是他像「吹笛人」[9]一樣將村民們引領至此嗎？還是在風笛手前面圍成圓圈踩著節奏的兩男一女

譯注9：吹笛人，德國民間故事，又名《哈梅爾的吹笛人》，講述了小鎮哈梅爾中大量兒童失蹤的神秘事件。最有名的版本收錄在格林兄弟的《德國傳說》中。

（並非一直在原地跳舞）一邊跳舞一邊引導著村民呢？

與他們相隔一段距離的地方，也就是畫面左側，兩名男子背對鑑賞者而立。白衣服男子雙手叉腰、單腳抬起，似乎正隨著音樂舞動身體，而另一個紅褲子的男子則高舉右手，嘴裡彷彿說著：「大家快看！」還有一個人也做出了同樣的動作，她是站在風笛手後面的白頭巾女子，此刻似乎正向後方佇列中的人們說著什麼。她好像站在岩石上，看起來比眾人都高出一個頭。

還有人脫離隊伍朝著別的方向前進，他們是一對男女及一名戴帽子的男子，畫家對後者的描繪較為粗略，以至於他看起來似乎馬上就要消失在樹林中。另外在左下角的位置，雖然不太看得清，但的確有一個裸著下半身正在方便的男人。

畫面中央最為顯眼的絞刑架以原木製成，造型相當簡樸。這其實很正常，因為當時的處刑方法根據死刑犯的社會階層不同也各不相同，在這種普通絞刑架上吊死的人都是默默無名的平民百姓（身份高貴的人會被砍頭）。也因為同樣的理由，絞刑架右側的十字架也很粗糙，那隆起的土堆之下一定埋著無數被隨意拋進墓穴的屍體吧。

另外，正如畫作標題中所說，絞刑架上孤零零地立著一隻喜鵲。這是歐洲的常見鳥類。長尾巴、顏色黑白分明的喜鵲似乎正在高處守望著人類……。

跳舞三人載歌載舞，但象徵死亡的絞刑架明明近在眼前。

布勒哲爾的每一幅畫，甚至連風景中也充滿了比擬、隱喻、寓意及象徵等大量隱藏資訊，對其進行解釋分析時絕不能僅僅採用普通的手法。這幅奇異的畫讓人不知是明是暗，是喧嚣還是靜謐，然而這讓人一見難忘的作品一定蘊藏著好幾層錯綜交纏的含義吧。可惜至今也無人將所有的謎團徹底解開。

首先，並排站在近前的兩名男子究竟在幹什麼、究竟起到怎樣的作用仍然是個謎。也沒人能解釋這條村民組成的隊伍究竟有什麼目的。在跳舞三人組中，白頭巾、紅裙子、藍圍裙的女子與布勒哲爾過去在〈婚禮舞蹈〉（The Wedding Dance）中描繪的跳舞女性們截然不同，她的姿勢相當拙劣。她彎著腰，臉部朝下，整個人好像心情很鬱悶似的。另外，我們也搞不清楚脫離隊伍的那幾個人到底要去哪裡。

不過話說回來，畫面中風笛奏響活潑明快的樂曲，登場人物們也都充滿躍動感，所以這一定是一幅「農民們暫時忘卻憂愁、及時行樂之畫」。他們配合歡快的樂曲、無憂無慮地踏著節奏，從好似桃源仙境一般和諧悠然的地方來到了這座縈繞著死亡氣息的不祥山丘。他們不可能看不到絞刑架，卻仍然歡聲笑語、載歌載舞。莫非也就是說，明明死亡近在眼前，人們卻以一副事不關己的態度依舊肆意享樂。莫非作者的本意旨在揭示人類的這份愚蠢嗎？

或者說，作者只是想告訴我們死亡始終與生命如影隨形的道理嗎？在「人世即

是淚水之谷」的中世紀，死亡的確是家常便飯。戰爭、饑荒、鼠疫、嗜殺魔女……這些已經造成了堆積如山的屍體，再加上當時的死刑與拷問是公開進行的，每個城鎮村莊都設有處刑台與曝屍台，就連孩子都被迫見慣了死亡。也許是死亡發生得實在與自己太過接近，或是沉浸在絕望與厭世情緒中時間過長，人們像產生逆反情緒一樣表現出表面化的欣快感。人們對死亡麻木，對玩樂上癮。

還有一種猜測，畫中所表現的是不是人類的傲慢呢？在絞刑架附近方便的男子明顯是在向死亡示威：「誰怕誰啊！」對於他的行為，我們是該視作瀆神的罪孽進行批判呢，還是要將此當作勇敢之舉予以讚賞呢？不，其實我們更應該可憐他。因為故意在人前裝出一副大無畏的樣子，正好表明了他比誰都害怕。

事實上本作最關鍵的地方並非上述諸點，而是絞刑架上的喜鵲。

喜鵲（Pica pica）屬於鳥綱鴉科，由於尾部較長，很容易與藍鵲（Cyanopica cyana）搞混，其實其體形比藍鵲要大。喜鵲的肩、胸及腹部呈白色，其他部分則長

被歐洲人視為不祥的喜鵲，此刻正在絞刑架上凝視著人們……

著光澤亮麗的黑色羽毛。由於它「卡嘰、卡嘰」的鳴叫聲在日本人聽來與「得勝、得勝」（勝ち、勝ち）[10] 相似，連戰國武將加藤清正（Kato Kiyomasa）也以此確信連勝，因此喜鵲又被稱爲「勝鴉」。與中國一樣，日本也將喜鵲視爲代表吉祥幸福的鳥兒，傳說它的鳴叫聲能夠帶來好消息。喜鵲更是韓國的國鳥。

然而同一種鳥在歐洲的評價卻與亞洲有著天壤之別。黑白羽毛的組合在歐洲人看來具有「死中有生」或「生中有死」的兩儀性，「僞善」這一象徵含義由此衍生而來，喜鵲因此被視爲女巫的化身或惡魔之鳥。此外，雜食性的喜鵲除了吃穀物、昆蟲外還會捕獵小型鼠類及鳥類，這份兇悍感遭人厭棄。喜鵲還喜愛閃亮的物品，常常將湯匙、戒指等人類的所有物搬回鳥巢，這種習性也讓它成爲「小偷」的象徵。

順帶一提，羅西尼（Rossini）曾寫過一部名叫《鵲賊》（*The Thieving Magpie*）的歌劇，講述了一名少女因被懷疑偷竊銀餐具而險些喪命於絞刑架的故事。結尾處，人們在鵲巢中找到了丟失的餐具，千鈞一髮之際終於證明了少女的清白。事實上，這部可喜可賀的大團圓歌劇根據眞實故事改編，而現實中的事件並沒有戲裡這麼圓滿，被判定盜竊了數把銀湯匙的僕人很快就被吊死在絞刑架上，但半年後，有人在鵲巢裡發現了所有的湯匙。自此之後，村莊的廣場上每到聖約翰日就會舉行彌撒，

譯注10：日語的發音爲kachikachi。

以紀念這場悲劇。

據說在歐洲喜鵲的叫聲被認為是最不吉利的聲音。在亞洲世界被當成報喜之音的鳥鳴到了歐洲人的耳朵裡卻是又煩人又晦氣。早在西元前1世紀奧維德的《變形記》（*Metamorphoses*）中就曾出現長舌婦變成了喜鵲的情節，德語中也有「像喜鵲一樣多嘴多舌」、「聒噪的喜鵲」等俗語。由此衍生出來的新含義令這種鳥兒常被用來比擬毫無口德、隨意用言語中傷他人者及告密者。

就是這樣一隻令人厭惡的饒舌鳥兒，此刻正在絞刑架上凝視著人們的一舉一動⋯⋯。

各位是不是也隱隱感受到這幅畫的恐怖之處了呢？

布勒哲爾活躍在十六世紀中葉的尼德蘭。那個時代的尼德蘭與其他國家一樣，因為深受宗教改革的影響，女巫審判與異端審問都達到了最為激進的狀態。無論新教徒還是舊教徒，無論馬丁·路德（Martin Luther）還是教皇，所有人都對異端抱持著必須嚴酷肅清的態度，並竭力向著嗜殺女巫的大道一路狂奔。

根據教會法，在三種情況下可以逮捕被懷疑是女巫的人。第一種是有人指名告發女巫，並得到證實時。第二種是匿名密告。在這種情況下，告密者非但不用拿出任何證據，甚至無須參與審判。換句話說，嫌疑人是在完全不知道被誰告發的情況下遭到逮捕的。第三種則是「流言」，只要「某某人該不會是女巫吧」的流言一起（有時甚至連流言本身都子虛烏有），嫌疑人就會被帶走。

可能大家也都猜到了，現實中的女巫審判鮮少出現第一種情況，大部分審判都是從第二、第三種情況開始的。也就是說，任何人一句不負責任的閒話，或是說他人的壞話、誹謗中傷、嚼舌根，就能輕易奪人性命。因為誰都知道，只要審判程式啟動，等待嫌疑人的就是殘忍血腥的酷刑，而判其有罪幾乎早已是既定的事實了。

除此之外，尼德蘭還存在著一個固有問題。在針對侵略統治者西班牙哈布斯堡王朝的抵抗運動日漸激烈的同時，政府的鎮壓也變得更為殘酷。正好在布勒哲爾繪製本作的一五八六年，兩名荷蘭大貴族在布魯塞爾的大廣場（Grand Place）被當作出頭鳥處決了（因此也有學者認為本作的主題就是這次處刑）。西班牙為了讓佔領變得更容易，便透過各種手段鼓勵民眾相互告發。

就這樣，「告密」在人們的生活中紮下了根。人們不但被異端審判官威脅「告密是義務，不履行義務的人就是間接的異端」，而且大家也不知道身邊誰就是西班

牙的間諜，因此連保持緘默都是一件很危險的事。想必當時一定有人因為害怕被告發而先去舉報別人吧。不祥的喜鵲在天空飛來飛去，不知又有多少無辜者因此丟掉了性命啊！

請各位再次將目光移回〈絞刑架上的喜鵲〉。

現在我們會發現，畫中的人物與遠景中那明朗開闊、寧靜安適的田園是那麼的遙遠。他們必須循著笛聲，特地沿著羊腸山道來到這個有喜鵲盯梢的地方跳舞。如果不在人前展現出快樂開朗的舞步，自己可能就會被恐怖的告密者告發──那個人與大家做著不一樣的事，那個人好像心懷不滿，那個人是女巫，那個人企圖推翻政府等等。

布勒哲爾筆下的人物總是以其獨特的體形、輕快的動作營造幽默輕鬆的氛圍，令畫中充滿妙趣，可這一次這份妙趣卻反而令恐怖感爆棚。我們心裡都清楚，充斥著告密的社會絕不是遠古的產物，它在歷史上無數次反覆，今後也不知何時就會出現在我們的世界裡。

彼得・布勒哲爾
（Pieter Bruegel，約 1525-1569）

布勒哲爾準確出生年份不詳，不過我們知道一五五一年他已經在安特衛普[11]成為畫家，並曾在義大利學習過兩年左右。

初期他製作了許多具有波希[12]風格的銅版畫，後來開始繪製內含隱喻及較高思想性的油畫。他晚年以鄉村為主題的作品眾多，因此也被稱為「農民畫家」。由於布勒哲爾四十出頭便撒手人寰，一般認為他並未親自對孩子進行繪畫的啟蒙教育，不過他的兩個兒子後來都成了畫家。

譯注11：安特衛普（Antwerp），比利時第二大城市，在歷史上是比利時與荷蘭重要的經濟與文化中心。

譯注12：波希（Bosch），十五世紀的尼德蘭畫家，被認為是超現實主義畫風的啟發者。

〈被遺棄的城市〉———

克諾普夫

An Abandoned City ———————————————— Khnopff

date. | 1904年　　media. | 粉彩、鉛筆畫　　dimensions. | 76cm×69cm　　location. | 比利時皇家美術館

在某個瞬間，你可能會將這幅畫
誤認為一張泛黃褪色的老照片。

畫面的上半部分是天空。在這片陰濕的天空下，有的只是尖銳山形屋頂的房子、廣場，以及海——

這座三層磚石結構的建築物是一間擁有數個主要外立面的橫長形大宅，也可能是修道院。文藝復興式樣的山形屋頂邊緣特別設計成鋸齒狀，窗戶上部也裝飾成圓潤優美的曲線形。在近前的廣場上有一座用小石子砌成的石台，中央擺著一座白色的噴泉或銅像底座。這是一個滿眼黃褐色與灰色的幽暗世界，不過仔細觀察就能發現，畫家還在海平面的位置用到了一些泛綠的藍色。人行道沿著建築物橫切過畫面，從左手邊一直延伸到畫面以外。

沒錯，我們此刻站立的位置就在這條人行道上。我們似乎是在濃霧中尋找方向時不知不覺走到了這裡。當一片街道城鎮忽然出現在眼前時，我們彷彿遇到了鬼壓床一般渾身動彈不得。我們不敢往前走。好像只要踏出一步，自己就會與這座迷幻之城一起消融。然而我們已經無法折返。強烈的死亡氣息讓一切肢體動作停滯，我們連眨眼都忘記了，只是呆呆地站在原地⋯⋯。

房子的大門居然找不到門把手，連地下室的門也像被封住般無法進出。

事實上，這幅不可思議的粉彩畫描繪的
是比利時布魯日的街景。

當然畫中並未如實呈現真實的風景。

無人的廣場、杳無人煙的房子，這裡沒有任何會動的東西，甚至沒有一根草、一隻鳥。這個連時間也停滯不前、無聲無風的街角宛如夢境般潮濕。建築物看起來似乎缺乏安定感，其中的原因不僅在於它沒能完全呈現在畫面中、中途就被切斷及天空廣闊得有些異常，原本應該與房子平行的人行道越向右側延伸寬幅就變得越窄，因而雖然非常微弱，但我們仍會覺得建築物整體是向左傾斜的，同時也無從判斷我們看到是這間房子的正面還是斜角度。

而且這座建築物散發出徹底拒絕任何人接近的氣場。所有的窗戶都關得嚴絲合縫，設置在低矮臺階上的大門上居然找不到門把手。不只是正門，連地下室的門也像被水泥封住了一樣無法進出。在這種狀態下既不能入內，也無法從屋裡走出來。

也許封閉著回憶的屋內空氣早已渾濁，最終泛出了死亡的氣息。

這個內部充滿死亡氣息的房子卻不慌不忙地迎接著大海。大海平靜地掀起毫無

聲響的波浪，緩緩地包圍著建築物。海水最初的位置如今已經無跡可尋，不過海水一定是從遙遠處、宛如某種令人毛骨悚然的生物一般，緩慢卻執拗地向這裡爬來。房子的地基已經濕透，廣場的石台約有一半被海水淹沒。相信不久之後，這一切都將沉沒在海洋的記憶深處吧。

然而即便沉沒，這座房子也絕不會崩塌，不會被海水腐蝕。因為這份想要永遠烙印在記憶中的強烈思念已經沉入了冰冷水底，所以房子也會始終保持著當初的也就是記憶中的模樣吧。就算內在已死，但外表不敗。即使心已腐朽，但殘影依舊清晰鮮明。如果只看外在，我們甚至會以為內裡仍然呼吸著、存活著。

這一切宛如一場因為不慎走錯一步而不得善終的戀愛。

費南德・克諾普夫
（Fernand Khnopff，1858-1921）

克諾普夫雖然出生於登德爾蒙德的葛曼柏根，但在六歲以前一直生活在中世紀城市布魯日。對於出身富裕上流階層的克諾普夫而言，在布魯日度過的幼年時代平

靜而幸福，然而他對這座城市似乎沒有過多的留戀，一家人搬到首都布魯塞爾後，除了處理必要事務外他從未回過故鄉。

進入大學後，他首先學習了法律。雖然原本打算與父親一樣成為法官，但克諾普夫發現自己並不適合走這條路，便轉而進入了美術學院。很快他從美術學院退學，在與詹姆斯‧恩索爾（James Ensor）等畫家一起對抗官方美術展的展覽會的過程中，不到三十歲就作為肖像畫家聲名鵲起。另一方面，克諾普夫透過一系列以斯芬克斯（Sphinx）及美杜莎等神話故事為主題的幻想畫作的發表，成為比利時象徵主義的代表畫家，深受各方肯定。

在一九〇二年，也就是克諾普夫四十四歲時，一部小說牢牢抓住了他的心——羅登巴赫（Georges Rodenbach）的《布魯日，死城》（Bruges-la-Morte，1892）。讀了這部城市本身就是主人公的小說，深埋於克諾普夫腦海中的兒時記憶如寶藏般重見天日。自此之後，他好像中邪了一樣，在將近三年時間裡一味畫著布魯日的風景。在此之前，克諾普夫的作品全部集中在人物畫上，根本沒有要畫風景畫的意思。可令人驚訝的是，一旦開始創作，他的風景畫裡居然一個人物都沒有。

他的繪畫方法也很獨特。克諾普夫住得離布魯日並不算很遠，但他故意不去當地，直到最後也沒有進行過一次實地寫生。一切創作的根源都來自回憶、明信片及

附在《布魯日，死城》中的三十幾張照片──古老的宅邸、荒涼的河岸、穿行在羊腸小徑上的修女們、教堂、鐘樓、運河、中央廣場、石橋……就像是把幻覺繪製成畫般，克諾普夫將自己關在畫室中完成了這一系列作品。實在詭異。

《布魯日，死城》究竟有什麼魅力讓克諾普夫沉迷至此？

這部小說其實講了這樣一個故事：

世紀末的布魯日，一名痛喪愛妻的男子獨自居住在一座大宅裡。房間裡掛著妻子的肖像畫，她曾用過的化妝品、樂器和穿過的衣裙都像生前一樣擺在原處。男子特別將亡妻的金色長髮收納在玻璃匣中，像對待聖遺物[13]一樣精心保管。他每天無所事事，一到黃昏時分就四處徘徊，在陌生的人群中尋求妻子的殘影。他明明還沒到蒼老的年紀，卻已經變成了行屍走肉。就這樣過了五年。

某一天在街角，男子遇到了一名樣貌酷似亡妻的女子，於是忍不住上前搭話。

很快他就知道了這名女子除了臉蛋之外無一處與妻子相似，只不過是個缺乏教養、

品行不端的芭蕾舞娘。舞娘毫不猶豫地就答應成為他的情人，卻在混熟之後又與其他男人曖昧不清。被嫉妒之火點燃的他已經搞不清楚，自己究竟是已經愛上這個不忠的女人，還是因為愛戀亡妻才對她懷有好感了。

兩人的徹底決裂是在男子強行將情婦帶回宅邸，情婦看到亡妻的肖像畫時發生的。終於發現自己被男子選中的原因的情婦大為光火，她將亡妻的遺髮從玻璃匣中搜出來，拿在手中胡亂揮舞。男子看到自己的神聖之物居然被如此污蔑，不禁惱羞成怒，最終在激憤中殺死了情婦，茫然地望著躺在地上的屍體。他想，她現在比活著的時候更像亡妻了……。

比起情節本身，
這部小說的最大魅力應該在於對布魯日城的描寫。

城市彷彿就是主人公心緒的代言人。作者精心而執拗地描寫了這座被北國沉鬱天空籠罩的中世紀城市的氛圍。回憶「面容好似泉水般從橋下湧出」，窗戶玻璃宛如「她臨終時混沌凌亂的眼神」，教堂組鐘發出的「遙遠而纖弱的樂曲」是亡妻的

聲音，「死亡的感觸」從倒影在水中的山形屋頂尖端「發散」開來。霧雨「刺痛靈魂」，岸邊的白楊樹「聲聲悲歎」，寺院的高塔「正在嘲笑他的戀情」。連運河上白鳥飛向天空的姿態都「好像病人痛苦地扭動身軀，掙扎著想離開病床似的」。

最令主人公感到恐懼的，是曾經如斯深愛的妻子如今卻逐漸從記憶中淡去了。過去美麗的布魯日現在變成了「陷入永恆服喪期的灰色而神秘」的城市，宛如「廢黜的王妃」被國王拋棄了一樣，妻子也「逐漸在記憶中褪色，逐漸變得稀薄而虛幻」，自己心裡只有「好想去死！」的念頭。（《布魯日，死城》，窪田般彌譯，岩波文庫）

事實上，運河之城布魯日也曾像一位風華絕代的王妃般繁榮過。由於地處僅距大西洋北海十幾公里的黃金位置，布魯日在十三至十五世紀成為國際貿易的中心要塞，作為歐洲為數不多的商業城市繁榮一時。然而令人甚感諷刺的是，這份繁榮的根源，也就是港口，卻隨著歲月流逝逐漸沙土淤積，變得無法供大型船隻進出。之後布魯日港的榮光迅速凋零，宛如一名棄婦般衰敗而寂寥。正因為過去的歲月如鮮花盛開般華美耀眼，才顯得如今的衰退更加淒慘悲涼。不過反過來說，也多虧了這一時期的經濟衰退，布魯日才能夠在羅登巴赫及克諾普夫的時代仍然保有中世紀的原貌，成為一座幻想之城（布魯日現在是比利時首屈一指的觀光城市）。

這棟房子散發出徹底拒絕任何人接近的氣場，所有窗戶都關得嚴絲合縫。

克諾普夫在讀了《布魯日，死城》，並看到附在初版內的黑白照片後，一定回想起了這座自己曾經度過幼年時光的城市吧。對克諾普夫而言，現實中的布魯日是根本不必要的，現實必然會折損回憶中的印象。正因如此，他雖然畫著風景畫，卻不願再回布魯日，就算有要事必須回去，他也一定乘坐夜班列車，走出車站便立即坐車前往目的地，盡量不去看外面的街景。畫家為了防範現實世界的侵襲，幾乎將備戰工作做到了極致。

橫貫在小說中，對過去的惋惜及死亡的氣息與克諾普夫的繪畫作品產生了完美共鳴。他眼裡看到的，正是他所期待的布魯日。

也許這一切都與他對親妹妹扭曲的感情有關。克諾普夫一生深愛著小他六歲的妹妹，直到她結婚遠走之前，他一直近乎瘋狂地描繪著她的臉。斯芬克斯也好，獵豹也好，黑魔法師也好，全都是妹妹那張稜角分明、充滿獨特氣質的臉、臉、臉。甚至在〈記憶〉（Memories）一畫中，站在原野上的七位女子雖然衣裙鞋帽各不相同，卻全都長著同一張臉，也就是妹妹的臉。說到底，除了繪製別人訂購的肖像畫

外，克諾普夫幾乎沒有採用過妹妹之外的女性做模特兒。等到妹妹遠嫁他鄉，他才無可奈何地雇用了其他模特兒，但她們的臉在他筆下也全都與妹妹的殘像交疊、纏繞在一起。

心愛的妹妹出生在布魯日。當她遠遠離開，自己又讀了《布魯日，死城》後，這座城市也許就在克諾普夫心中佔據了特殊的位置。小說主人公心中的亡妻與克諾普夫心中的妹妹應該是同樣重要的存在吧。

讓我們回到〈被遺棄的城市〉。

這幅畫的恐怖之處在於表現出了一顆被過往回憶牢牢困住、逐步走向毀滅的心。已經不能再往前走，卻也無法返回早就消逝的過去。面對再也不能重來的過去，被困者除了止步不前別無他法。即使明明知道過往的遺留品中包含著死亡，卻仍然無法割捨依戀之情。這幅作品深切傳達了這種為死亡所控的內心情緒，因此連觀者也不禁為之戰慄。

然而這份死亡是多麼甜美啊！

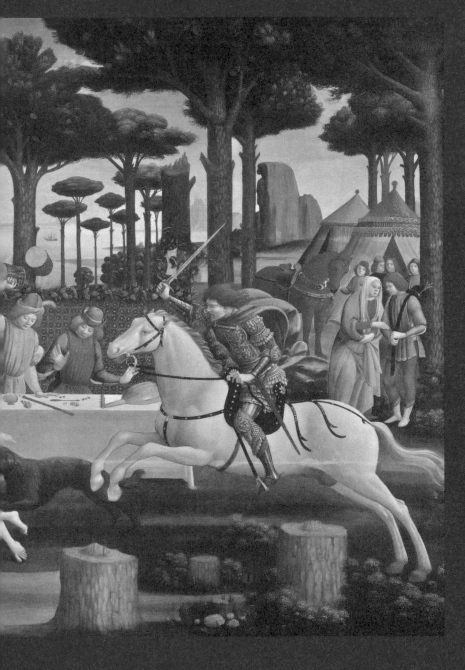

〈老實人納斯塔基奧的故事〉——波提切利

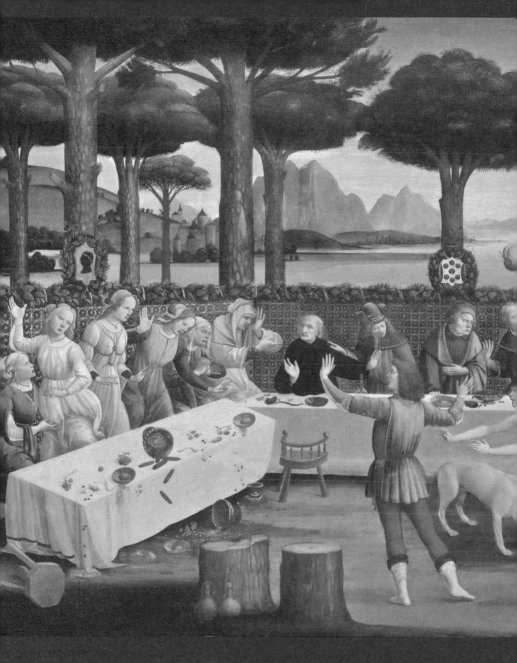

The Story of Nastagio degli Onesti ——————————————— Botticelli

date. | 1483年　　media. | 蛋彩畫　　dimensions. | 84cm×142cm　　location. | 普拉多美術館

義大利文藝復興時期的繪畫因城市不同各有其顯著的特徵，正應了那句俗話「威尼斯的色彩、佛羅倫斯的線條」，前者以提香、丁托列托等華美耀目的彩色聞名，而說到後者則讓人聯想起菲利皮諾・利比、波提切利等纖細精美的線描。

山卓・波提切利
（Sandro Botticelli，1444/1445-1510）

畫家深受梅迪奇家族的庇護，創作了諸如〈春〉（Primavera）、〈維納斯的誕生〉（The Birth of Venus）等一系列與《聖經》無關的異教神話主題的傑作。然而晚年他瘋狂追隨道明會[14]的傳道士薩佛納羅拉[15]，導致人生脫離了正軌。即使當這位讓整個佛羅倫斯陷入狂熱崇拜的宗教改革家被羅馬教皇逐出教會、死於火刑後，波提切利仍然堅信這是一位偉大的預言家，並逐漸將熱情傾注在神秘主義上。他的作品變得黯淡無光，本人則最終在貧困中鬱鬱而亡。

不久，波提切利的名字也被世人遺忘，直到十九世紀（中間的空白也未免太長了！）才被拉斐爾前派[16]再次提起。之後，波提切利那優美且富有獨特品位的作品再

譯注14：道明會，天主教托缽修會的主要派別之一，在中世紀立志撲滅異端與無知，注重講道。會士皆穿黑色斗篷，故稱「黑衣修士」。

譯注15：薩佛納羅拉（Savonarola），十五世紀的宗教改革家，反對文藝復興及哲學，在梅迪奇家族倒台後統治佛羅倫斯。最著名的政績是燒毀了諸多藝術品及古典書籍的「虛榮之火」。

次獲得巨大人氣，直至今日依然深受歡迎。

《老實人納斯塔基奧的故事》是波提切利在全盛期創作的組畫。佛羅倫斯的富翁普奇（Pucci）特別爲兒子新婚訂購這套組畫，據說用以裝飾小倆口臥室的壁板（也有一說認爲這是床的裝飾畫）。這套以四幅長方形畫板爲一組的作品在普奇家保存了三百餘年，而後不知何故流落四方，現在第一至第三幅收藏在普拉多美術館中，而最後的第四幅則爲個人藏品，因此我們無法親眼看到這套作品的完整形態。

不過話說回來，究竟是誰選擇了如此獵奇的題材？究竟是訂購者普奇、作爲受贈者的兒子還是畫家波提切利自己？抑或是三者之間協調討論之後的選擇？不管怎麼說，總之當時大家都覺得這個故事與年輕新婚夫婦的臥室相得益彰。

讓我們從組畫中的第一幅開始分析——
宛如噩夢般的光景在此展開。

首先映入眼簾的是一名頭髮散亂的裸體女子被白色獵犬咬住臀部倒地的模樣。

接下來我們會看到一位衣著光鮮的騎士腳跨白馬、高舉利劍，紅色的披風在身後隨

譯注16：拉斐爾前派，一八四八年在英國興起的美術改革運動，主張美術應回歸十五世紀義大利文藝復興初期（即拉斐爾的時代之前）風格，主張細節及強烈的色彩。

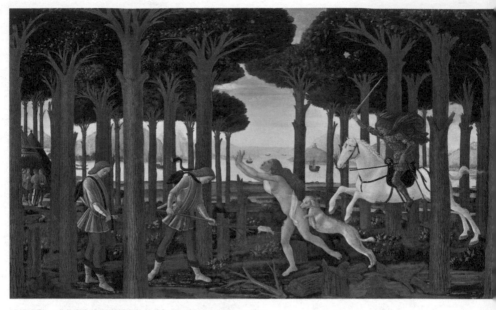

波提切利，《老實人納斯塔基奧的故事》第一幅，1482／1483年。

風飛揚。看來他正像捕獵野獸般追捕著這名柔軟無力的女子。這是為什麼？

地點在一片沿海的樹林中。遠處船隻在海面上平穩航行，天空晴朗，陽光和煦。在這個連微風都不曾打擾的靜謐午後，這場狩獵更顯得詭異無比。畫面左側有兩名穿著紅色緊身褲的青年。不，不對，其實他們倆是同一個人。換句話說，這幅畫與日本的繪卷一樣，在同一畫面中會出現不同時間狀態下的人、事、物。在本作中，故事是從左向右發展

的。畫面最左側搭著一頂華麗的帳篷，數名男子站在那裡交談，其中紅褲青年的身影隱約可見。他最初與大夥兒在一起，之後獨自一人來到林間散步。好像有什麼煩惱似的，他低著頭看起來鬱鬱寡歡。正在這時，恐怖的一幕出現在眼前，他為了幫助這名弱女子，立即撿起旁邊的樹枝驅趕惡犬……。

以上這些是我們可以從畫中推測出來的情節，但此後的故事發展就不得而知了。

第二幅圖更讓人迷惑——

愈發殘忍恐怖的場面驚現眼前。

裸體女子已經死亡，直挺挺地躺在地上。騎士下了馬，其他什麼也沒幹，徑直抽出短劍切開了女子的背部（彷彿為了呼應撕裂的背脊，上方的樹蔭也張開了一條鋸齒狀的裂縫！），還用雙手探入其體內。若要問他為何會做這麼殘忍的事，只消看看畫面右下角一白一黑兩條獵犬就知道了。騎士掏出女子的內臟扔給兩條狗，此刻它們正大口大口地享用這頓美餐。

面對這副慘狀，大驚失色的青年丟下樹枝，一副準備跑走的模樣。然而左側正

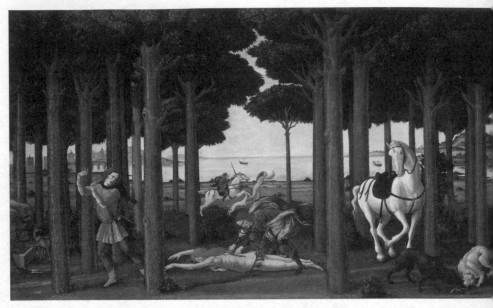

波提切利，《老實人納斯塔基奧的故事》第二幅，1482／1483年。

悠然飲水的鹿似乎在告訴我們，即便發生了這樣的慘事，周圍世界依然閒適寧靜。

那麼在這幅畫中時間又是如何推移的呢？莫非這裡與第一幅不同，不是橫貫畫面，而是由遠及近表現時間變化嗎？可以看到遠處的海岸邊，騎士與白狗正在追捕女子。她是不是自左向右拼命奔逃，在畫面外拐了一個大彎後跑進了前景的樹林裡，最終力竭而亡呢？然而組畫第一幅圖的遠景中卻未對這一情節做出交代，實在

讓人摸不著頭緒。

第三幅圖中謎團進一步加重——
可以確定的是，林中正在舉行宴會。

從來賓們的衣著打扮來看，這是一場爲身份高貴之人舉辦的豪華宴會。不知爲何，剛才的慘劇再次在宴會現場發生。

首先，可以看到右側搭建著與第一幅圖中一樣的帳篷，所以可以判斷這裡位於剛才發生殺人事件的樹林的左側位置。此處林木較爲稀疏，另外從近前的幾個樹樁來看，爲了舉辦宴會事前已經有人特別砍掉了樹木。在平和的日常環境中突然出現了活生生血淋淋的「非日常」，這一主旨與前兩幅圖一致。

白馬騎士、裸體女子、黑白獵犬這一奇異組合突入宴會現場。此刻女子被白狗咬住右腿、黑狗咬住左腿，眼看就要跌倒在地。宴會的賓客們面對這一突發事件不禁目瞪口呆，尤其是正面面對騎士一行的女性來賓全都嚇得花容失色，紛紛離開座位打算躲避。她們的推擠會令長桌傾斜，餐具和料理全都被掀了個底朝天。在這片混

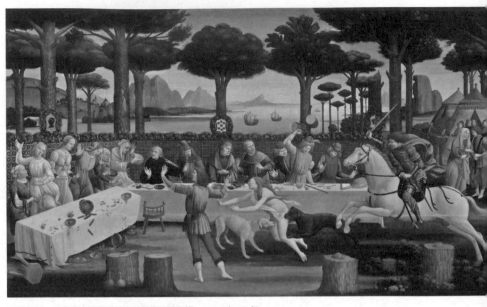

波提切利，《老實人納斯塔基奧的故事》第三幅，1482／1483年。

亂之中，只有那名穿著紅色緊身褲的青年早已預料到事件的發生，他高舉雙臂，似乎在說著：「大家快看啊！」

青年視線的盡頭是一位白衣女子。她因為驚嚇一下子站了起來，似乎正與青年視線交匯。這是一位將髮際線剃到接近頭頂的位置，梳著當時最流行髮型（當時認為露出寬大的額頭可以展現甜美可愛的少女風）的美麗女子。青年想要對她說些什麼呢？由於畫中各個人物眼睛全都看向不同的方向，因

此這對男女的視線交匯比較令人印象深刻。

第四幅圖，謎團仍然沒有解開——

這裡沒有大海也沒樹林，故事前半段始終覆蓋在畫面上方的樹蔭如今被雄偉的立柱代替。從端菜的僕人們的打扮、餐桌上的擺設及普奇家族、梅迪奇家族的徽章來看，這次的宴會可謂盛況空前。除去宛如歌劇舞台般頗有些惺惺作態的會場佈置不談，這套組畫中慣例的「非日常」並未出現於此。因此，如果身為主人公的青年不坐在中央靠左的位置上，而那名白衣女子不坐在他對面的話，我們大概會把這幅畫當作與前三幅完全不同的作品。

那麼青年究竟在做什麼？他身體前傾，似乎正一心一意地對女子說話，這與之前那些不可思議的事件有關係嗎？另外，我們從正面看到的凱旋門自然是勝利的象徵，不過這又是誰的、對什麼的勝利呢？

這套組畫在現代人看來的確神秘深奧，

但對那個時代的佛羅倫斯人來說並不難理解。

這是薄伽丘《十日談》（*Decameron*）──但丁《神曲》姐妹篇，被稱爲《人曲》的熱門小說中第五天的第八個故事，以老實人納斯塔基奧的逸事爲藍本創作。

故事是這樣的──拉維納城一位名叫納斯塔基奧的富家子弟愛上了比自己身份高貴的特拉維沙利家的小姐，他費盡心思向女神示好，但出身富貴之家且年輕貌美的特拉維沙利小姐對他態度非常冷淡。朋友們看到納斯塔基奧傷心欲絕的樣子，擔心他會自尋短見，便勸他出門散心。納斯塔基奧拗不過親友的苦勸，便在近郊的松林中搭建了豪華的帳篷，就此住了下來。這麼看來，畫中那位身穿紅色緊身褲的青年就是爲愛神傷的納斯塔基奧了。

五月的某個星期五（星期五被認爲是「維納斯之日」以及「死者復活之日」），納斯塔基奧心緒憂愁地來到林間散步，正好撞見了我們在畫中見到的那個詭異場面。

當大驚失色的納斯塔基奧打算出手幫助裸體女子時，白馬騎士讓時間暫停，說明了這一切的緣由──自己因失戀而自殺，他苦戀的女子不久也遭受天譴墮入地獄，上帝對二人做出了如下宣告：女子必須不斷逃跑，自己則不斷追捕，每到週五自己就能夠追

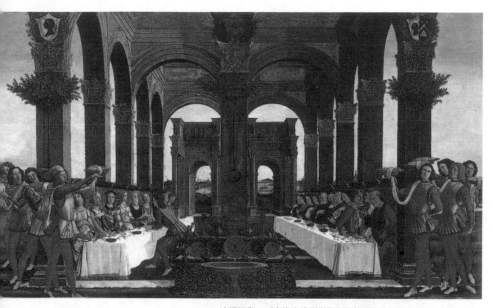

波提切利，《老實人納斯塔基奧的故事》第四幅，1482／1483年。

邀請了包括特拉維沙利小姐

基奧忽然心生一計。他火速

　　眼見此情此景，納斯塔

面其實是永遠往復迴圈的。

及近，那毛骨悚然的殺戮場

了。時間軸的推移並非由遠

邊的追逐戲碼就能說得通

組圖第二幅中這兩人在海岸

立即策馬追去。如此一來，

海岸方向奔逃而去，騎士也

女子又恢復原樣，再次朝著

的內臟餵狗。然而轉瞬之間

奧面前殺了女子，並挖出她

　　就這樣，騎士在納斯塔基

短劍殺死女子。

上女子，用了斷自我的那把

在內的大批賓客於次週週五來到松林赴宴。在宴會上，那場慘劇再度上演，而納斯塔基奧則在目瞪口呆的眾人面前敘述了騎士的故事。這個「愛情故事」似乎深深打動了特拉維沙利小姐等在場的女性，當晚納斯塔基奧就得到了她對婚事的肯定答覆。

因此組圖第四幅描繪的就是納斯塔基奧與特拉維沙利小姐的婚禮（波提切利在其中畫上了畫作訂購者等真實存在的人物），凱旋門自然象徵著納斯塔基奧成功逆襲、娶回女神的光榮勝利。《十日談》中如此敘述兩人的結局：「納斯塔基奧很快就同她舉行了婚禮，後來兩人白頭偕老，一直過著美滿幸福的日子。」

根據這個故事完成的四幅圖版正如各位所看到的一樣，雖然色調相比波提切利的其他作品顯得較為暗沉，但與未將騎士等人的出現視為幻象的故事氛圍非常契合，充滿不可思議的神秘魅力。與文字表現不同，繪畫帶給人的直觀視覺感受令其中怪誕殘虐的暴力描寫極具衝擊性，然而即便如此，整組繪畫仍不失優雅風範，令妖冶媚惑的情色氣息更為濃鬱。由此我們也可以理解普奇家族代代珍藏本作的緣由了。

這並不是什麼將怪誕故事硬掰成大團圓結局的無稽之作。且不論它適不適合擺在臥室裡，我想起碼對於真心相愛的新婚夫婦而言（當時幾乎都是家族利益至上的包辦婚姻），這是一份能提醒他們必須珍惜眼前幸福的厚禮吧。因為畫中那對男女——俊美的騎士與裸體的女子——並非單純的跟蹤狂與受害者，而是一對原本應

該擁有圓滿結局的不幸戀人，他們因為錯誤的選擇共同遭受著永恆的天譴。

不過話說回來，他們這對宿命相隨、一起墮入地獄深處的戀人，真有看起來這麼不幸嗎？

在陰間，騎士將自己在陽世不曾得到的女人牢牢抓在了手心。由於憤怒與愛同樣刻骨銘心，因此無論重複多少次殺戮他都不會感到厭倦。他想要瞭解自己愛上的這個女人的所有一切。裸露的肉體已然無法滿足他，所以他撕裂她的皮膚，掏出她的內臟，甚至啃噬殆盡（獵犬就是他的分身）才肯甘休，他想透過這樣的方式徹徹底底地瞭解她。然而即便如此，她的本性仍然是個謎。她就是如此神祕而魅惑。

另一方面，曾經在陽世因為身份阻礙表現出冷漠態度的女子如今在死者的世界裡可以盡情與他相伴。她毫不吝惜地把自己美麗的肉體奉獻給他，並且幾十次、幾百次重複不斷地品嘗愛的暴戾。

這份殘酷、變態，甚至堪稱恐怖的黑暗激情，難道不是他們自己主動選擇的極致之愛嗎？

09.

〈葛蘭姆家的孩子們〉——霍加斯

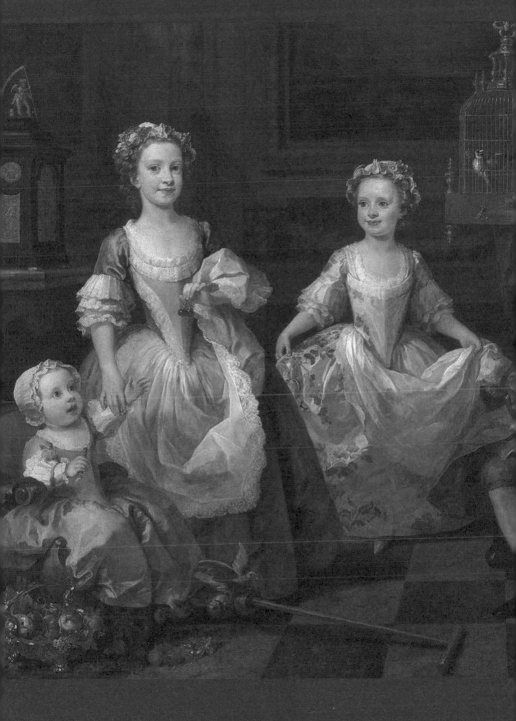

Graham's Children ——————— Hogarth

date. | 1742年　media. | 油彩　dimensions. | 160.5cm×181cm　location. | 倫敦國家美術館

葛蘭姆家雖然不是貴族，但由於男主人在倫敦皇家醫院擔任藥劑師一職，因此也屬於特權階級。這戶人家擁有雄厚的資產，足以聘請當紅畫家繪製家中孩子們的肖像畫，而且還是寬幅近兩公尺的大畫作。

畫中這四個孩子的確非常可愛。華麗的衣裝、大理石鋪陳的地面、扎實穩固的家具、昂貴的玩具、稀有的水果……他們的生活想必非常幸福。硬要找碴的話，只能說那身略顯誇張的衣服對於活潑好動的男孩女孩而言可能過於拘束了。

也許大家覺得可以讓孩子穿些更加實用的服裝，但事實上在西方，過去人們完全把孩子視為成年人的迷你版。

專為兒童設計、裁剪的服裝直到十八世紀後半葉才真正出現，所以畫中葛蘭姆家的孩子們無論是穿著還是姿勢都與成年人一模一樣。站在畫面中央的姐妹倆頭戴裝飾著花朵的無邊布帽，長袍的袖口縫製著多層波浪形褶邊，胸口袒露，在鑲著蕾絲花邊的雪白圍裙之下，小小的腰身如成年女性般被牢牢束住，那附帶裙撐的寬大衣裙一定令她們行動不便吧。

不過比起姐妹花，這裡還有一個更受罪的人——就是畫面左下角、被困在幾乎動彈不得的「服裝牢籠」之中的幼童。這個孩子與兩位姐姐一樣戴著布帽、穿著長裙，看起來完全是個女孩的模樣，但其實他的大名是湯瑪斯·葛蘭姆，是個如假包換的男生。當時不僅是英國、法國（現存有女孩裝扮的路易十五肖像畫）、荷蘭（從許多繪畫作品可以看出平民百姓也熱衷此道），及日本都有讓三四歲左右的男孩穿著女孩服裝的習俗。這也許與男孩的死亡率高於女孩有關吧，家長們將男孩打扮成女孩的模樣，希望以此躲避死神的威脅。

總而言之，現在葛蘭姆家有兩個男孩、兩個女孩。頸上繫著時髦領帶的長子坐在皮革椅子上，一面望著籠中的小鳥，一面彈奏著手搖風琴。已經展現出小貴婦風範的小女兒雙手展開裙擺，向著畫面的另一側莞爾微笑，也許母親就站在她視線的盡頭關注著寶貝女兒。單手拿著櫻桃的大女兒端莊穩重，看來是位稱職的好姐姐，她牽著弟弟的手，視線投往畫家的方向。坐在童車裡的小湯瑪斯則伸出小手想去抓姐姐手中的櫻桃。四個孩子全都長得眉清目秀、健康活潑，想必是父母心中最大的驕傲。我們能夠感受到父母用愛養育著他們。

看著看著，連身為鑑賞者的我們心中也不由得生出了柔軟與幸福。

畫面左下的幼童看似女孩模樣，但其實是個如假包換的男生。

威廉・霍加斯

（William Hogarth，1697-1764）

霍加斯是英國首位大畫家，並被譽為「英國漫畫祖師爺」。確實在這個時期，英國基本沒什麼像樣的畫家（同樣也沒有出現世界級的音樂家），而霍加斯就像一顆炸彈引爆了深受法國及義大利影響的英國畫壇。

作為倫敦貧民區某個窮書生之子出生的霍加斯，曾因父親無力償還債務而與家人一起被關進負債者監獄。十五歲時他離家來到銀器雕刻師的工房做學徒，二十三歲時正式成為職業版畫家。自學了一陣子油畫後，霍加斯找到了一個免費的繪畫班學習，卻轉眼就與老師的女兒私奔了。在當了一段時間的肖像畫畫家後，他自主開拓出全新的繪畫領域，獲得了名聲與財富。回望霍加斯的人生歷程，簡直如同通俗小說主人公一樣精彩而順暢。

霍加斯很早就意識到自己的作品具有獨特的幽默感，並對開創英國式繪畫風格懷有堅定意志。他把作品視為「自己的舞台」，將畫中的登場人物稱作「默劇演員」。他無視知識階層評論家及貴族的好惡，專心創作著即使目不識丁的一般大眾也能一目了然的諷刺故事畫。也許有人會說這與十七世紀的荷蘭風俗畫沒什麼區

別，但霍加斯的威猛之處就在於他居然連編劇都一手包辦（完全就是沒有台詞的漫畫嘛！），將尖銳、猛烈、時而荒誕離奇、充滿英式毒舌的幽默與諷刺精神融入作品中。

而且——事實上這才是霍加斯獲得爆炸性人氣的秘密所在——一旦油畫完工，他就會將其製作成版畫，放到市面上大量銷售。

霍加斯的成名作是六幅一套的組圖《妓女生涯》（Harlot's Progress）。

故事發展是這樣的：清純

霍加斯，《妓女生涯》第六幅，1732年。

的鄉下姑娘被皮條客相中——成為有錢人的情婦後出軌——賣春時被執法者逮個正著——被關押起來進行強制勞動——死於梅毒——葬禮。畫家在每一幅圖中都安排了諸多登場人物，讓他們像戲劇演員般，在「畫面」這一舞台上精彩演出。比如在組圖第六幅女主角的葬禮上，許多與逝者生前有交情的妓女到場出席，她們之中有人真心為早亡的朋友傷心，也有人態度輕浮隨意，甚至向牧師暗送秋波，而牧師則露出尷尬複雜的表情。這絕妙的細節描寫令霍加斯的黑色幽默大獲好評。

除了在人物的表情與動作上下工夫外，霍加斯還在各種小道具及動物、背景中融入作品的主題與寓意。雖說存在隱喻，但也都是些普通大眾一看就能了然於心的樸素小機關，絕不是布隆津諾〈愛的寓意〉（本書中的作品 5）那種暗藏繁複的圖像學深意、考驗鑑賞者素養及知識水平的高冷作品。

接下來霍加斯發表了八連作組圖《浪子生涯》（The Rake's Progress），是《妓女生涯》的男性版。浪子在賭博和花天酒地中將父母的遺產揮霍一空，他拋棄戀人，為了財產與有錢的老女人結婚，而後被關進了負債者監獄（看來霍加斯自身的悲慘經歷對編故事起到了很大作用），最後淪落為精神病院中受人嘲弄欺淩的瘋漢。對於這種自作自受且無可救藥的人生，霍加斯在傳達教訓的同時也讓世人放聲大笑，其中還蘊含著他獨特的與女性版一樣，這也是一齣赤裸裸不加掩飾的墮落大戲。

視點。不過大師也有用力過猛的時候，霍加斯也曾畫過四連作組圖《四個殘酷的舞台》（The Four Stages of Cruelty）：虐狗——鞭馬——殺害戀人——作為刑罰自己被活體解剖，這是個過度怪誕獵奇的作品。

霍加斯的批判精神對所有階層一視同仁：《金酒小巷》（Gin Lane）尖銳諷刺了整日沉溺於酒精之中、自甘墮落的下等階層；《選舉盛宴》（An Election Entertainment）揭露出中產階級外表斯文，骨子裡卻粗俗不堪的劣根性；《流行婚姻》（Marriage à-la-mode）則將偽善頹廢的貴族階層當作笑料大肆嘲諷。不只是階層，無論你是男是女、是父親是母親、是丈夫是妻子、是老是少、是美是醜，全都逃不過畫家的畫筆桿子。

霍加斯對孩子自然也不會心慈手軟，深植於他心中的黑暗英倫魂絕不相信年幼就等於純真無瑕。虐待貓狗、偷竊大人的戒指、在酒裡摻入不明液體、放火燒毀馬車……不僅穿著與成年人同樣的服裝，連幹的壞事也如出一轍。霍加斯不斷將這些惡童的劣行收入畫中。

那麼如此辛辣嚴苛的霍加斯會輕易放過葛蘭姆家的孩子嗎？

不管你信不信，反正我不信。

確實，這幅作品是霍加斯功成名就後接受委託繪製的上流社會家庭的私人家族肖像畫，難以將此作為諷刺的對象。與用於製作成版畫的作品相比，本作中沒有太多的小道具，風格也模仿當時流行的擬古典主義，對霍加斯而言，這是一次罕見的、對高級且主流作品的挑戰。然而實際上這幅畫在當時的人眼中並沒有那麼高不可攀，原因在於畫中輕鬆的氣氛及動作，以及登場人物全員都愉悅地微笑著。且不論十九世紀後半葉的情況，我想起碼在霍加斯之前，展現平和的形象，也就是描繪一家團圓的家庭肖像畫中——王公貴族的肖像畫就更不用說了——如此歡樂的笑臉是不曾出現過的。過去的家庭肖像畫可能幾個人中會有一兩人面露微笑，但所有人一起展現笑臉的畫像應該非常罕見。而這幅畫中右側的長子已經笑得合不攏嘴了。

看到這裡，諷刺大師霍加斯似乎已經展現出些許功力。雖然不會像連環組圖那樣露骨地揶揄嘲諷，但霍加斯也無意老老實實按照客戶要求而對畫中人進行美化。不少人認為那位情緒過分高漲的大少爺抱著的樂器就是繪畫的象徵物，暗喻「敗德」。另外，英語中「鳥」一詞也有女孩子的意思。這名少年對關在籠中的鳥兒彈

奏樂器，意味著他長大後可能會變成一個爽朗豪放的花花公子。照這個邏輯來看，兩個女孩子的動作大概就能解釋爲「虛飾之罪」了。

這幅作品背後的主題其實是「牢記死亡」。

畫面左端放著一個座鐘，鐘上的天使像拿著比其體形還大的鐮刀。這柄鐮刀毋庸置疑絕對是時間老人薩圖爾努斯（Saturnus，詳見本書作品10）的所有物。作爲無情切割人類生命的死亡工具，鐮刀自古以來就是繪畫作品中的常客。本作中，天使的腳邊還擺著另一個死亡的象徵物——沙漏，它所代表的「時間易逝」的含義與鐮刀暗含的「死亡逼近」之意組成了雙重隱喻。

不止如此。少年右手邊籠中的鳥兒並未配合少年手中風琴的旋律婉轉啼鳴，而是在極度恐懼之下拼命撲動著翅膀，原因是一隻貓止從附近的椅背後探出頭來，雙眼閃爍凶光，嘴角淌著口水。在看似幸福洋溢的孩子們的背後，死亡正以這種形式悄悄潛藏著。

然而這點並非這幅畫的真正可怕之處。

「牢記死亡」還包含著知曉現世虛無、思尋來世幸福的意思，霍爾班[17]的〈大使〉（The Ambassadors）可以算得上一個有名的例子。畫中，在擁有財富與智慧、各自代表著政治與宗教的兩位年輕大使腳邊，畫著一個形狀扭曲、意義不明的圓盤狀物體，只要換個角度觀察就能發現這其實是一個骷髏頭。由此可見，在繪畫中插入死亡的象徵物在當時是相當大眾化的手法。

說到底，掏錢訂購肖像畫的葛蘭姆先生對畫家在孩子們背後配置大鐮刀、沙漏並無異議。那是一個幼兒死亡率極高的時代，而且人生在世終有一死，葛蘭姆先生作為父親一定希望孩子們最天真可愛的模樣能夠永遠定格在畫中吧。

那麼這幅畫的恐怖之處究竟在哪裡呢？其實繪畫本身並沒有什麼特別的，但是本作卻機緣巧合地成了一幅「預言畫」。

穿著女孩衣服、坐在童車中的小湯瑪斯還處在不懂事的幼兒階段，所以並未像哥哥一樣遭到世人的惡意揣測。彷彿為了刻意強調將來註定的榮華富貴，這位臉蛋胖嘟嘟、眼神裡充滿好奇的可愛小朋友身邊放滿了價格昂貴的水果。可是不知為何，童車手柄的裝飾物是一隻鳥，這只鳥也呈現展翅的姿勢，與現實中的籠中之鳥

譯注17：漢斯・霍爾班（Hans Holbein the Younger），十六世紀德國畫家。曾任職於英國宮廷，為亨利八世及其朝臣畫像。

相互呼應。而事實上，展翅的鳥兒象徵著靈魂脫離肉體……。

就在這幅作品完成不久之後，小湯瑪斯就因病夭折了！

當然這只是巧合罷了。在那個時代，小孩子昨天還活蹦亂跳但今天就被掩埋的事簡直是家常便飯，因此當時的人在面對此類太過於短暫縹緲的人生時，也許不會像我們這些現代人般大驚小怪吧。

不過話說回來，霍加斯為何要如此處理童車上的鳥兒呢？為何要將這個裝飾物設計成與因為貓也就是死亡逼近而恐懼戰慄的籠中之鳥一樣的姿勢呢？如果原本童車手柄上的裝飾物就是這個樣子的，那反過來為何要故意畫出與此相呼應的、面臨死亡威脅的籠中之鳥呢？難道在背景中安置死亡象徵物和讓幼子的童車與死亡相關是一回事嗎？

可能就連霍加斯本人也對這一不幸的巧合深感哀痛吧。

然而，霍加斯也是一個在自己創造的故事中毫不留情地描繪死亡的人，小湯瑪斯的死對他而言也很可能沒什麼特別的……。

童車手柄的裝飾是一隻鳥，然而展翅的鳥兒卻是靈魂脫離肉體的象徵。

10.

《農神吞噬其子》

—— 哥雅

Saturn Devouring His Son ——————— Goya

date. | 1820-1824年　media. | 油彩　dimensions. | 146cm×83cm　location. | 普拉多美術館

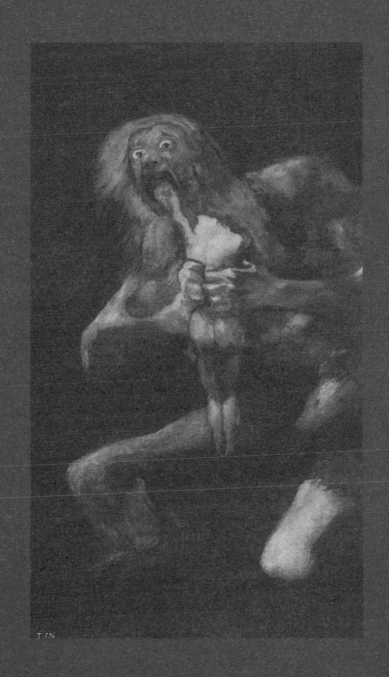

T 536

以黑暗爲背景，裸體的巨人正瘋狂啃噬著自己的孩子。

他灰色的頭髮淩亂不堪，身體前傾，雙眼、嘴巴、鼻孔都張大到了無以復加的極限，他就是農神薩圖爾努斯（Saturnus）。他青黑色的身體看似老邁，卻依然健碩強壯。

孩子的頭部和右臂已經被吃掉，鮮血淋漓。那光潔柔軟的小身體此刻在父親巨大的雙手之間幾近支離破碎。不，其實猙獰的利刃早就刺破皮膚，深深傷及內臟了吧，我們可以清楚地看到鮮血已經從薩圖爾努斯的指間滲出。這片血跡的鮮紅色在孩子隱約閃耀著光芒的雪白背脊上顯得如此令人痛惜，這與薩圖爾努斯那雙向外瞪出、黑白分明的眼睛形成了極其鮮明的對比。

這是一幅何其可怕的畫啊！

薩圖爾努斯似乎一邊吞噬著親生子，一邊還在淒厲地呻吟著。我們似乎可以聽到畫中傳來的咆哮聲。更讓人爲之戰慄的是，哥雅原本還在薩圖爾努斯的雙腿之間畫上了勃起的男性器官（現在經過修復，已經被塗改掉了）。

薩圖爾努斯（希臘神話中名爲克羅諾斯）是古希臘和古羅馬神話中的農耕神，同時也是司掌「時間」的神，在繪畫作品中常以手持大鐮刀的老人形象出現。這位

孩子的頭部和右臂已被吃掉，鮮血從薩爾圖努斯的指尖滲出。

蒼老的巨人用鋒利的鐮刀（不是用來割草的）無情割去人類最寶貴的時間。

那麼這位「時間老人」為何會吞噬自己的親生骨肉呢？

事情其實是這樣的──

在世界起源之時，大地女神蓋亞（Gaia）與天空之神烏拉諾斯（Uranus）交合生下了巨神薩圖爾努斯。薩圖爾努斯長大後用大鐮刀閹割了父親並將其殺死，成為凌駕於諸神之上的王者。然而薩圖爾努斯一直對父親的臨終遺言──「你也會被自己的孩子所殺」──耿耿於懷，為了打破預言，他不得不將自己與妹妹兼妻子瑞亞（Rhea）生下的五個孩子接二連三地吞進肚內（果然只有吞噬世間一切的「時間」才能做出這樣的事啊）。

然而即便做足了準備，薩圖爾努斯最後還是死在了第六個孩子朱庇特（Jupiter，希臘神話名為宙斯）的手上，連帶著被奪去了權力和地位，不過這就是另一個故事了，我們在此暫且不提。話說回來，這一「父親噬了」的衝擊性主題成了繪畫的絕佳素材，被眾多畫家爭相創作。

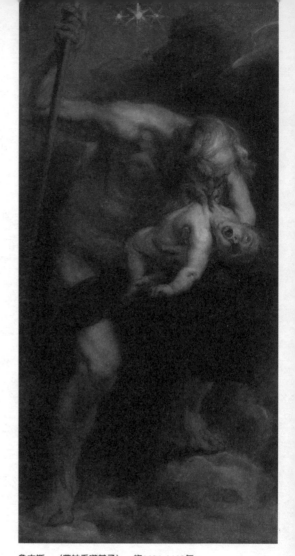

魯本斯，〈農神吞噬其子〉，約1636-1638年。

顆星辰是土星及其衛星，這是在暗示薩圖爾努斯其實就是大凶之星──土星薩頓

在這幅作品中，薩圖爾努斯以鶴髮雞皮的老頭形象登場。閃耀在他頭頂的三

在此讓我們先來看一看在哥雅此作的一百四十年前，大師魯本斯創作的同名作品。

（Saturn）。立於黑色雲海之上的老年巨神右手緊握大鐮刀的長柄，用左手及左腿牢牢鉗制住一名嬰兒，正殘忍地撕咬著孩子柔嫩的胸口。孩子竭力向後仰著，眼裡滿是淚水，他手腳在空中胡亂揮舞著，口中發出淒慘的哀鳴。

魯本斯就是魯本斯，只有這等高超的畫技才能表現出如此真實卻鬼氣森森的情景，作為觀者，我們對這份「出神入化」只有讚歎拜服的份兒。魯本斯的版本已經相當恐怖了。不過雖然恐怖，卻缺乏那種叫人脊背發涼的真實感，更像是從旁觀看著台上的演出，觀者們心裡清楚這一切都是假的，即使再可怕也不會發生在自己身上。魯本斯的作品將神話中驚悚恐怖的橋段表現得古典而優雅，完全稱得上一幅極具美感的恐怖大作。

魯本斯和哥雅這兩幅作品的長、寬、高基本相同。哥雅在創作時想必是有意識地仿照魯本斯的前作設定了這樣的畫面尺幅吧。不過相對於魯本斯版全身都顯露在畫框內、擺好姿勢、如雕像般靜止的薩圖爾努斯，哥雅的薩圖爾努斯似乎因為用力過猛一半身子跑出了畫面，雙足也隱沒在黑暗之中。在展現出強烈明暗對比的同時，人物的輪廓歪斜變形，而這種變形卻讓畫面壓迫感倍增。在堅稱「我能在瞬間之中從五個方向牢記從視窗跌落的人的樣子並畫出來」的哥雅那自由奔放卻精準無比的畫工之下，巨人似乎立即就要從畫面中跨步而出，侵蝕我們的世界。

不過兩個版本的薩圖爾努斯最不一樣的恐怕還是眼神。魯本斯的版本可以算是政治權力的具象化，這位薩圖爾努斯的眼神理性而狡詐，是為達目的不擇手段、殘忍冷酷、老謀深算的統治者的眼神，這份冷漠無情雖然讓人如置冰窟，卻仍未超越人類的理解範疇。然而哥雅的薩圖爾努斯則生著一雙墮入畜生道之人的眼睛，從那極度外凸的眼睛可以看出，就像他開始溶解崩塌的臉和身體一樣，他的頭腦、精神已經失去了人性的禁錮。我覺得，恐怕只有親眼見過地獄的人，才能畫得出這種極致的「吞噬其子」場景吧。

事實上，法蘭西斯科‧德‧哥雅（Francisco de Goya，1746-1828）的確見過地獄。

因為他曾漫長地、長到令人絕望地生活在戰亂動盪的西班牙。出生在西班牙薩拉戈薩某座小村莊的哥雅在當地的畫室中學習繪畫，年僅十八歲便帶著夢想與志向來到首都馬德里。然而當時的他雖然胸懷大志卻尚未掌握十足的實力，三年間兩次報考美術學院卻兩次落榜，最終只好自費留學義大利。學成後哥雅回到故鄉薩拉戈

薩，在同某位王室畫家一起創作教堂壁畫的過程中結識了對方的妹妹，並與其戀愛、結婚，不過後來這次婚姻被很多人認為是哥雅為了出人頭地精心謀劃的。無論真相如何，哥雅的確在結婚後不久就透過妻兄的介紹，在馬德里謀得了一份設計壁毯花樣的工作。

將平民生活繪製成明快風俗畫的哥雅在壁毯設計上獲得成功，不久就得到了貴族們的青睞，聘請他繪製肖像畫的訂單像雪片般飛來，一條陽關大道就此在哥雅眼前開啓。三十四歲時他成為美術學院會員，四十歲榮任卡洛斯三世（Carlos III）的御用畫家，在下一任卡洛斯四世（Carlos IV）繼位的一七八九年，哥雅終於獲得了盼望已久的王室畫家之職。

可惜天有不測風雲，就在哥雅正春風得意的四十六歲那年，他的命運突然來了個急轉彎。由於原因不明的高燒，哥雅徹底喪失了聽力。這一奇怪的病症至今未被解明。雖然發病當時他的確曾一度徘徊在生死線上，但多虧了平時練就的那副壯如公牛的好體格，哥雅最終奇蹟般地康復了。後世也有學者懷疑哥雅所患的是腦梅毒，但從他康復後豐富的作品及之後數十年健康長壽的狀態來看，這一說法似乎無法成立。另外也有人認為他的急病源於顏料中的鉛中毒，但同樣接觸顏料的助手們並未出現問題，因此這種說法的可信度也較低。

這場不可思議的急病以及不可思議的康復實在難以用科學的方法來解釋。大概是神想讓哥雅從此之後全心全意地專注於觀察，用眼睛發現事物的表面、看穿事物的本質，所以才奪去了他的聽覺吧。《卡洛斯四世一家》（The Family of Carlos IV）、〈狂想曲〉（Los Caprichos）、〈一八〇八年五月三日〉（The Third of May 1808）、〈裸體的瑪哈〉（The Nude Maja）、《黑色繪畫》系列（Black Paintings）等，全都是失聰的哥雅將一切感官力量彙聚於視覺後孕育出的傑作。

不久，法國大革命的餘波侵襲了整個西班牙。從一八〇八年到一八一四年的漫長歲月中，國家在拿破崙軍隊的侵略之下飽受蹂躪摧殘。除了戰爭，臭名昭彰的異端審判也再次興起，自由主義被徹底鎮壓。拷問、強姦、砍殺、槍殺、絞殺、五馬分屍……種種加諸在人類脆弱肉體之上、令人不忍直視的殘虐暴戾盡哥雅眼底，他不斷看著，不斷畫著。他凝視著眼前無聲的地獄，將所見所聞全部展現在版畫中，以此提醒人們曾經發生過的慘劇。

「曾目睹世間極美之人，業已被死亡之手掌控。」

普拉滕[18]的詩句如是說。那麼像哥雅這般曾見過人類變成野獸的瞬間的人，究竟會有怎樣的結局呢？

一八二○年，七十二歲的哥雅保留著王室畫家的身份，將自己關進了馬德里郊外的別墅「聾人之家」。四年後，當他離開這裡前往波爾多時，在這棟房子的一樓及二樓留下了十四幅畫。

這些神秘的作品並未繪製在畫布上，而是直接拿畫筆揮灑在灰泥牆上的。由此可見，哥雅創作這些畫的目的絕不是為了向他人展示，僅僅是為了自己而畫的。這組日後被稱為《黑色繪畫》的作品群包括了砍落敵將頭顱的〈茱蒂絲與荷羅芬尼斯〉（*Judith and Holofernes*）、令人甚感不祥的〈巫魔會〉（*Witches' Sabbath*）、雙腿被埋在土中仍然戰鬥至死的〈以棍棒決鬥〉（*Fight with Cudgels*）、飄浮在空中操縱人類生死的〈命運女神們〉（*Atropos*〔*The Fates*〕）、眼看就要被黃沙湮沒的〈狗〉（*The Dog*）等，彷彿將絕望塗抹成漆黑之色一般，這些作品全都充滿著異樣的壓迫感。

〈農神吞噬其子〉正是其中之一。

只要打開一樓餐廳的門就能看到畫在正面牆壁上的〈農神吞噬其子〉，想避也避不開。在這幅畫周圍還羅列著女巫以及殺戮場面。被此等淒慘至極的畫圍繞著用餐到底能不能吃得下去實在不好說。但不論如何，有一點可以肯定，那就是哥雅透

譯注18：普拉滕（Platen），十九世紀德國詩人。

過繪製這些作品完成了自我治癒，成功贏取了開始全新人生、捨祖國而去的動力與能量（在波爾多的最後四年，哥雅的作品恬靜溫和，最終他在此地結束了自己充滿動亂的八十二年漫長人生）。

換句話說，不畫完〈農神吞噬其子〉，哥雅就無法脫離地獄。

如果不透過創作再做一次地獄巡禮，他就無法得到救贖。

讓我們再來看一看這幅恐怖的畫。

〈農神吞噬其子〉真正的恐怖之處並非單純在於父親吞噬其子，薩圖爾努斯自身在噬子過程中產生的強烈恐懼感如鑽頭般猛烈地紮入觀者的胸口，令人戰慄至極、痛苦至極。

薩圖爾努斯不得不吃掉自己的孩子。

這是他的宿命。

而畏懼宿命並與之搏鬥的薩圖爾努斯卻也不得已被自己的瘋狂逼入了絕境。如果一直處於瘋狂狀態，那麼吃掉孩子應該也不算難事，然而最為淒慘的是自己的身體中居然仍然殘留著一絲人性，這微弱的良知強烈抗拒著此刻的瘋狂行為，不斷提醒著自己是多麼可恥可悲！

哥雅在戰場的血海中、在異端審判的拷問室中無數次目睹了人類放棄為人的瞬間。在寂靜無聲中見到的悲慘情景深深烙印在哥雅眼中，想必曾令他產生比灼傷眼球還要劇烈的痛楚與憤怒。他反反覆覆地畫著，不斷不斷地注視著，最終這一切都凝聚在了薩圖爾努斯身上，轉化為這世間最真實的恐怖。

近來父母殺子的新聞在媒體上炒得火熱。看到報導時我忽然想，不知道這些父母是否見過這幅〈農神吞噬其子〉。如果見過，就一定會在薩圖爾努斯身上找到自己的影子，也許這就能成為阻止他們痛下殺手的一個契機吧⋯⋯。

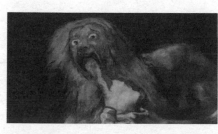

畫中薩圖爾努斯生著一雙墜入畜生道之人的眼睛，彷彿精神已失去了人性的禁錮。

《維拉斯蓋茲
《教皇英諾森十世像》習作》

———— 培根

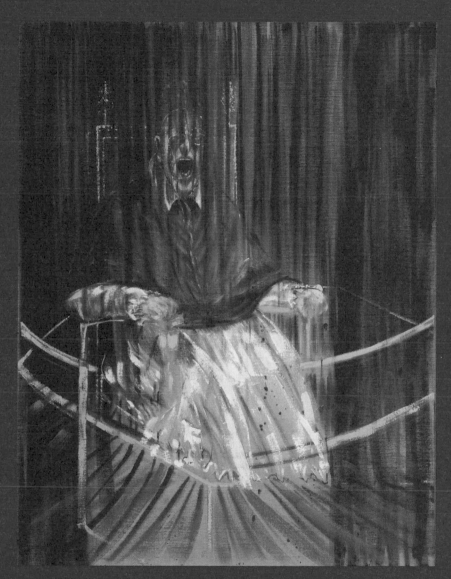

Photo Credit: Rich Sanders, Des Moines, IA.

Study after Velazquez's Portrait of Pope Innocent X ——————— Bacon

date. | 1953年　media. | 油彩　dimensions. | 153cm×118cm　location. | 得梅因藝術中心

這幅讓觀者都不由大吃一驚的畫是援引維拉斯蓋茲的肖像畫傑作〈教皇英諾森十世像〉（Portrait of Pope Innocent X）而成的。讓我們先來看一看經典的原作。

西班牙宮廷畫家維拉斯蓋茲（Diego Velazquez）作為菲力普四世（Felipe IV）的使節趕赴羅馬，為當時七十五歲的教皇繪製肖像畫。這是一六五〇年，也就是培根版習作誕生三百年前的事了。據說英諾森十世看到維拉斯蓋茲本作的成品後不由給出「簡直逼真過頭了」的評價，當然這件事是真是假已經無從考證了。維拉斯蓋茲在正常的酬金之外還特別獲得了金鎖和吊墜，這被認為是教皇喜愛這幅作品的證明，不過事實果真如此嗎？

維拉斯蓋茲作為肖像畫畫家的技藝無人可與之媲美。

他可以在不特別美化菲力普四世醜陋相貌的情況下凸顯其高貴的氣質與君王威嚴，也能讓瑪格麗特・特蕾莎公主天真爛漫的可愛模樣定格在畫中，令後世之人也對其一見難忘，他甚至還畫出了宮廷弄臣們的自尊、悲哀以及他們的人生。在面對梵蒂岡最高當權者時，維拉斯蓋茲那敏銳的人類觀察力也與往常一樣發揮得淋漓盡

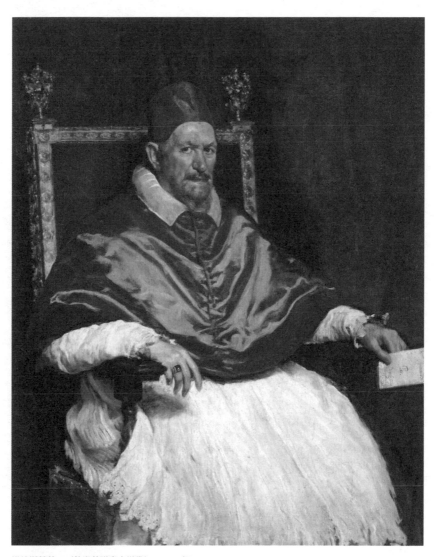

維拉斯蓋茲，〈教皇英諾森十世像〉，1650年。

致，英諾森十世在畫中露出了暗藏在面具之下的本來面目——與其說他是侍奉上帝之人，倒更像是利慾薰心的世俗野心家。

端坐在豪華金邊椅子上的教皇穿戴著象徵高階聖職者身份的紅色帽子和紅色上衣，以斜側角度嚴厲地凝視著這邊。畫中的他，有著不甚討喜的臉、緊皺的眉頭、讓人幾乎遺忘其年齡的光潔皮膚、男性化的大鼻子、緊緊閉攏的雙唇、尚未變白的鬍鬚、聽盡八方流言的大耳朵、與體力勞動無緣的纖潔手指。他右側的三白眼撐起下垂的眼皮，即使坐著也不會放鬆絲毫。他的眼神充滿力量。他時刻精力充沛，左側的黑眼珠能在瞬間捕捉到觀察對象，這雙眼睛閃爍著狡詐的光芒，似乎在說著：「我絕不相信任何人！」這是一雙始終工於心計、算計、懷疑、審判的眼睛，也是一雙絕無寬恕之意的眼睛。

這一任何時代都必然存在、可以稱之為典型的人物，在維拉斯蓋茲的天才畫筆之下顯現出清晰的輪廓——利用政治力量爬上與出身不符的高位之人、無一絲溫情慈悲之人。如果看到這幅畫的教皇當真說出了「逼真過頭了」這樣的話，那恐怕並非讚譽，而是在表達內心的不滿吧。教皇對畫家過分暴露自己真實人性的行為進行了委婉的抗議，由於畫中道具精緻氣派，對容貌的描繪也堪稱完美，教皇本人實在找不到什麼可以拿來攻擊維拉斯蓋茲的缺點。「因為這幅畫能讓人看得出我是個內

心卑劣的人，所以必須重畫！」這種話，就算撕爛教皇的嘴他也是說不出口的。

如果說「逼真過頭了」是後人捏造的，那也證明第一個說出這句話的人的確強烈感受到了這一點，而且也明白本作的模特兒看到這樣的自己絕不會高興。再加上不知從何時起這句話已經被世間認為是教皇本身的評價，說明這一說法的確擁有令普羅大眾點頭的巨大說服力。逼真——這就是維拉斯蓋茲畫作最厲害的地方。

就這樣，英諾森十世定格在畫布上，在經歷漫長歲月後，令遙遠國境另一頭的培根產生了靈感火花。由於金邊椅子、整體構圖、雙手的位置以及帽子和服裝造型全部一致，所以觀者立刻就能明白培根這幅作品的來源。然而這一次的援引卻稱得上驚世駭俗，不知道維拉斯蓋茲本人看了會做何感想。

帽子和上衣由紅色變成了紫色。

在基督教教義中，紫色是代表「懺悔」、「贖罪」的顏色。

畫家是想透過這一點說明高貴的紅色已經轉變為悔悟的紫色了嗎？椅子的扶手以及出現在教皇四周、類似拳擊台圍繩模樣的莫名其妙的圍欄呈現黃色，說得更精

確些應該是金黃色。教皇是被黃金困住了嗎？他的雙手看起來很模糊，臉部好似溶解了一般混沌不清，也看不清楚他的眼睛究竟在看哪裡。教皇的嘴巴彷彿下顎脫臼了似的張得老大，兩排牙齒意外地相當刺眼，他正在慘叫嗎？還是說他已經連聲音都發不出來了？

這幅畫最大的特點就是遍佈於畫面中意義不明的分隔號。這些強勢、猛烈且不對齊的線條以數十、數百之勢飛落、扎入教皇的身體，並在膝蓋處呈放射線狀向四面飛散。有的評論家將此斷定為飛濺的血水，這一想法可能來自培根常常隨意描繪血淋淋的肉塊的行為，然而本作中這些線條並未呈現一絲血色，想必是什麼比鮮血更加恐怖的東西吧。而且分隔號的方向並不一定是從上而下的，它們有可能來自下方，並從四面八方彙聚到一起，而後由腳底以迅雷不及掩耳之勢噴湧直上。

無論如何，這些線條在觀者眼中是會動的。不管是自上而下還是自下而上，線條都完美表現出了疾速的動感。因為這樣的線條常常在漫畫中出現，用來表現時間與速度：圍繞在四周的數條橫線讓人彷彿置身於遊樂園的旋轉台，變身成為一邊享受恐怖的樂趣一邊盡情尖叫的年輕人，而從斜前方劃過來的線條則給人以微風拂面或接受挑戰的英雄的聯想。

這幅畫果然少不了分隔號，並且培根的分隔號是活的。一切令人厭惡及膽寒的

畫中教皇的嘴巴彷彿下顎脫臼似的張得老大，
兩排牙齒意外地相當刺眼。
Photo Credit: Rich Sanders, Des Moines,
IA. (detail)

感覺全都出自這些分隔號。只要想一想如果沒有了這些奇異的線條這幅畫會變成什麼樣子就能明白——背景只是正常地塗滿深色，甚至可能與維拉斯蓋茲的原作一樣畫著厚重的天鵝絨帷幔，如此一來，張大嘴巴、臉色慘白、令人有些毛骨悚然的教皇雖然怪誕，卻也帶著幾分滑稽的感覺。這可能變成一幅單純描繪咆哮當權者的肖像畫。然而在宛如空氣刀刃一般、將肉眼看不見的時間視覺化、激蕩猛烈的無數分隔號的作用下，英諾森十世的身體在我們眼前逐漸崩潰。

恐怖之源就在此處——
人類可能就要變成某種荒謬怪誕、離奇駭人的東西，
不，也許已經開始逐漸變化了——
這種預感令人不禁心生厭惡……。

其實就算沒見過維拉斯蓋茲的原作也應該能夠體會到這幅畫的恐怖，不過趣味性一定會大打折扣，就像不知道達文西的〈蒙娜麗莎〉（Mona Lisa）而去鑑賞杜象[19]的長鬍子版蒙娜麗莎或波特羅[20]的肥婆版蒙娜麗莎一樣。

譯注19：馬塞爾‧杜象（Marcel Duchamp），法裔美籍現代藝術家，紐約達達主義的核心人物。
譯注20：費爾南多‧波特羅（Fernando Botero），出生於哥倫比亞，以肥胖造型的繪畫和雕塑著稱。

刺激到培根的應該是維拉斯蓋茲用畫筆揭露的英諾森十世的眞面目（或是大家以爲的眞面目），那種打壓競爭對手登上權力寶座的男人身上某種可以稱之爲「惡」的陰險吧。如果這僅僅是政治家的肖像畫，或是菲力普四世及宮廷弄臣的肖像畫，一定不會被如此援引、表現。在這幅畫背後我們可以看到畫家堅定不移想要施以「懲罰」的想法：作爲宗教界領袖的羅馬教皇對民眾的精神擁有強大影響力，但他們以信仰爲名不知做了多少惡事（培根對天主教深惡痛絕），應當透過這幅肖像畫來贖罪。因此，畫家可能在無意識的狀態下表達出了自己強烈的執念。

實際上培根除此之外還根據本作繪製、發表了數幅引用作品。這些作品基本都以半溶解的教皇爲中心，但表現方式略有不同，其中還有這樣的東西——英諾森十世被困在同樣的圍繩（白色）之中，法衣是黑色的。由於他頭頂一把大黑傘，因此臉的上半部分被遮擋，但可以清楚看到張開的嘴巴裡露出牙齒。然而最醒目的要屬椅背。一頭被剝皮分屍的巨牛成爲金邊椅子的替代品。椅子扶手不但被大塊切割，而且上面還架著帶著血肉的骨頭。鋪在地面上的地毯也完全呈現乾透、發黑的血液顏色。

這雖然是一幅彷彿飄散著血腥味的恐怖之畫，但除卻眼前所見就沒有其他深意了。僅僅是眼睛能夠看到的東西比較讓人不愉快罷了，實在無法與分隔號帶給人的「不知接下來還會發生什麼更恐怖的事」的戰慄感匹敵。看不見的恐怖比看得見

的恐怖更加令人膽戰心驚，這就是最好的例證。

法蘭西斯・培根

（Francis Bacon，1909-1992）

培根出生於愛爾蘭。與其同名同姓，生活在莎士比亞時代的政治家兼哲學家法蘭西斯・培根（這位似乎更加有名）是他的祖先。據說畫家培根對這位祖先，或者說是對其愛好男色的性癖一直相當在意，因為他自己與老祖宗在這個方面擁有相同的興趣，他筆下與同性愛有關的作品也不在少數。

培根的少年時代在身為陸軍少校的父親的嚴厲鞭策下度過。許多年後，他坦承自己一方面憎惡父親，一方面卻也曾對男性魅力十足的父親產生過情欲衝動。當然，這看似離經叛道的發言可能並非事實，只是培根故意使壞罷了。他曾反覆在採訪中強調自己從未在作品中表達或揭露什麼，這也許與上述關於父親的表白在實質上是一回事吧。

現代的創作家會被媒體執拗地要求進行解釋說明，因此產生了過度說明自己作

品的作者以及徹底拒絕分析的作者。這兩種類型的創作者都不可信。在前一種類型中，有人甚至會把作品中缺陷的部分吹得神乎其神，而後一種類型中有人會故意隱瞞創作的秘密，誤導觀者。

在思考培根其人時，同性戀是一個繞不開的關鍵字。他的父親與同為都柏林人的奧斯卡・王爾德（Oscar Wilde）是同一時代的人，親眼見證了王爾德因「男色罪」被捕，最終為社會所遺棄的全過程。因而也難怪父親在面對這個偷偷穿著母親內衣的兒子時會怒不可遏，想要全力矯正兒子的「毛病」了。然而從培根的角度來看，這些只不過是侵害自己精神世界、終生無法原諒的暴力罷了。

大約在培根心中，英諾森十世的形象與父親產生了重疊。他在某個時期徹底沉溺於維拉斯蓋茲的作品，並據此創作了各種不同的版本，這一切不僅源於他自身的問題，更說明原作的確擁有如此強烈的魅力。

讓我們回到分隔號的教皇圖。在前文中我曾提到，畫中人此刻正逐漸變身為某種令人恐懼的東西。然而反過來說也可以這麼解釋──並非教皇正在變身，而是原本堆在椅子上的就只是腐肉罷了，這些逐漸溶解的腐肉在尖銳分隔號的作用下，變成了維拉斯蓋茲的英諾森十世。

因為真正恐怖的不是培根的版本，而是維拉斯蓋茲的原作肖像畫。

12.

〈茱蒂絲斬首荷羅芬尼斯〉 —— 簡提列斯基

Judith Slaying Holofernes ———————————— Gentileschi

date. | 約1620年　media. | 油彩　dimensions. | 200cm×162.5cm　location. | 烏菲茲美術館

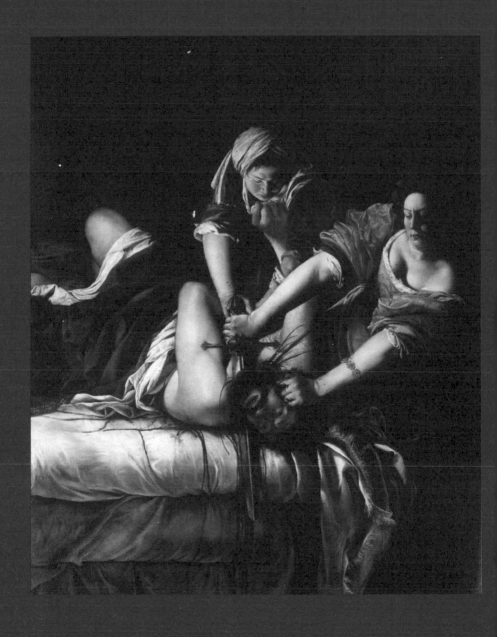

眼前這一慘烈的殺戮場面真是讓人不忍直視。

在令人窒息的黑暗中，兩名年輕女子正死死按住床上的男人，切割著他的頭顱。女子手中的劍粗厚、沉重，完全沒有日本刀那樣的鋒利刀刃，砍切起來似乎相當吃力。因為無法迅速搞定，女子只好捲起袖子，彷彿鋸骨頭一般嘎吱嘎吱地來回切割。不過如此殘虐暴戾的行為卻絕非犯罪，長劍那十字架形的刀柄說明了這一切皆出自上帝的正義。

持劍的胳膊非常健壯。袖子被高高挽起，右手緊握劍柄，左手則猛地抓住男人的頭髮。由於動作過於激烈，雪白的香肩暴露在外，豐滿的胸部隨著殺戮不住搖晃，這裡也同樣上了四處飛濺的血滴。在眉頭緊鎖、毅然決然的表情中看不到一絲躊躇和遲疑，我想接下來她一定會一言不發地完成眼前這件壯舉吧。

另一名從衣著來看似乎是侍女身份的女子也非常認真。她同樣擁有健碩的身材，正拼盡全身力量壓制著男人的行動，即使男人拼命抵抗也毫不退縮。她們兩人應該在行動前就已商定了各自的分工吧，因為兩人配合默契，此刻聯合行動也即將順利收尾。

另一方面，裸體男子似乎是在睡夢中遇襲的。他一定毫無戒備，不然如此一位

從動脈噴出的血液以迅猛之勢飛濺四散，甚至沾到了女子左腕的手鐲上。

黑鬚壯漢就算再多幾個女人恐怕也只是螳臂當車。估計等男子反應過來時早已遭受致命重創，即便他奮起反擊卻已回天無力，最終就這麼死在了女人手中。此刻仍然高舉著的右手恐怕很快就會無力地垂下吧，他的眼睛也已經失去了神采。

這是令人不禁脊背發涼的寫實場面。我們可以從瀕死狀態的男人口中看到緊鎖的牙關，而奮力戰鬥的女子們也並未得到特別的美化。在微弱的光源下，滴落的鮮血看起來顏色渾濁。我們似乎能嗅到畫中傳來的血腥氣息。沿著床單的褶皺，血液如同生物一般緩緩蠕動。另一邊，從動脈噴出的血液則以迅猛之勢飛濺四散，一部分沾到了女子左腕的手鐲上。這枚手鐲鐫刻著狩獵與月之女神黛安娜（Diana）的形象，如此安排遵從了茱蒂絲本人就是月之女神化身的說法。同時，月神黛安娜的希臘名是阿特米斯（Artemis），畫家本人（阿特米西亞·簡提列斯基，Artemisia Gentileschi）的名字就源於此，因此這枚手鐲也算是精心設置在畫面中的畫家署名。

訂購這幅作品的人是當時的托斯卡納大公[21]。據說大公妃在見到本作成品時嚇得花容失色，立即命人將其藏到了宮殿的無人角落。

譯注21：托斯卡納大公，托斯卡納大公國的統治者，該公國於十六至十九世紀存在於義大利中部，最初由著名的梅迪奇家族統治。

那麼大公爲何要訂購如此恐怖的畫呢？

「被砍下的頭顱」這一題材其實並非什麼稀罕玩意兒，從文藝復興時期開始便頻繁出現在藝術作品中（懷抱壯漢歌利亞首級的大衛[22]、高舉戈爾貢三女妖之一美杜莎之頭的柏修斯[23]、端著盛有約翰頭顱的盤子的莎樂美[24]），尤其在進入巴洛克時期後，描繪割下荷羅芬尼斯腦袋的茱蒂絲與命令處刑人砍下約翰頭顱的莎樂美變成了當季流行，一時間這對斬首姐妹花席捲了整個藝術界，在畫作中的出鏡率簡直比當下某些韓流明星還要多。在多如牛毛的繪畫中，甚至還出現了茱蒂絲、莎樂美傻傻分不清楚的作品（原則上前者的標配是劍，後者則是放在盤子裡的人頭）。

茱蒂絲是《舊約聖經》外典中記載的古猶太女英雄。

她的故事是這樣的——

某座城市被亞述將軍荷羅芬尼斯率領的軍隊包圍，在城中居民即將放棄抵抗的關鍵時刻，美貌的寡婦茱蒂絲帶著一名侍女來到敵營，利用自己的魅力籠絡荷羅芬尼斯。在一夜激情之後，茱蒂絲砍下了早已醉倒的荷羅芬尼斯的頭，將其帶回城裡。失去了指揮官的亞述軍迅速敗退，而拯救了整座城市的茱蒂絲得到了人們的稱頌。

譯注22：該故事出自《聖經》，非利士將軍歌利亞帶兵進攻以色列時被日後統一以色列的大衛王割下頭顱。

譯注23：該故事出自希臘神話中阿爾戈斯國王之女達妮與眾神之王宙斯之子柏修斯殺死蛇髮女妖美杜莎（Medusa）的典故。

譯注24：該故事出自《聖經》中以色列希律王養女莎樂美以舞蹈換取洗禮者約翰頭顱的典故。

這個故事作為「美德戰勝邪惡」，而女主角則作為「救國救民的美人」，從中世紀開始一直是各路畫家爭相採用的繪畫主題。然而隨著時代變遷，人們看故事的視角也發生了變化，在一部分人眼中，這是一個「陷入惡女圈套的男人最終走向毀滅」的故事（甚至還有人認為砍頭象徵著閹割）。最佳例證是阿洛里（Allori）的作品，他筆下茱蒂絲的原型居然是曾經拋棄自己的高級妓女，而茱蒂絲手中頭顱的臉則是他本人的。這完全是一幅「被妖婦奪走金錢和真情，精神遭到閹割，萬念俱灰、生無可戀」的畫。

一般而言，茱蒂絲的畫像以搞定工作後提著腦袋、拿著劍的休閒造型為主。假如頭顱不在她身邊，那就一定被侍女裝進口袋裡提著。為了襯托茱蒂絲的美貌，侍女一般被設定為相貌醜陋的老婦人。不但將口袋裡的敵將首級隱藏得很好，甚至劍上也滴血未沾，此時只要茱蒂絲本人莞爾一笑，觀者很容易就會將眼前的作品當作普通的年輕女子肖像畫。除此之外還有提著頭顱走在回城路上的版本，及回到城裡將首級秀給大家看的版本等，可幾乎沒有畫家會描繪實際砍落腦袋這一現在進行式的場景。

那麼說來這是阿特米西亞的獨創囉？事實並非如此。其實阿特米西亞本作的原型是其繪畫技法上的恩師卡拉瓦喬二十多年前繪製的同名作。只要將兩幅畫擺在一

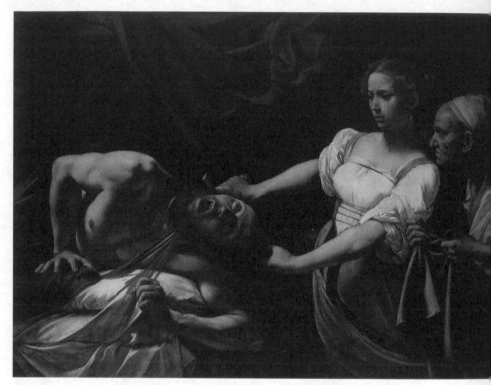

卡拉瓦喬，〈砍下荷羅芬尼斯首級的茱蒂絲〉，約1598年。

起比較一下就能看出來，茱蒂絲平行伸向畫面中央的雙臂、用手緊抓的東西、茱蒂絲在床邊的站立位置、全身赤裸的荷羅芬尼斯的臉部朝向、他張著嘴巴雙目無神的表情以及漆黑的背景等全都類似，阿特米西亞很明顯是在模仿卡拉瓦喬。

不過除了以上列舉的地方之外，這兩幅作品就再沒有其他的相似之處了，畫面結構以及作品整體給人的印象可說是天差地別。與擁有絕對逼真感的阿特米西亞的作品相比，卡拉瓦喬的作品不免顯得有些矯揉造作。卡拉瓦喬筆下的茱蒂絲是一位楚楚動人的美少女，作為人物設定這倒無可厚非，但畫中的她明顯對自己的所作所為抱有厭惡感，身體竭力想要遠離荷羅芬尼斯。因此她持刀的手看起來綿軟無力，讓觀者無法信服她能夠斬殺一個身材健碩的壯年男子。而在這種狀態下就被輕易搞定的荷羅芬尼斯也叫人越看越覺得是個沒羞沒臊的蠢貨。從荷羅芬尼斯脖子處流出的鮮血宛如一根根粗長的紅線，缺乏真實感。而這幅畫最大的問題在於茱蒂絲是一位那名又老又醜、很想立刻把她點擊刪除的侍女。大概是因為這位老婆婆相貌醜陋，導致這整個事件實在不像是在上帝的指引下完成的壯舉。就算換個角度想要將這幅畫當作慘案發生現場來看，老婆婆也很煞風景。她在一邊毫無表情、文風不動地呆站著，讓觀者不但沒了恐怖感，甚至連興奮都感受不到了。

與之相比，阿特米西亞版的茱蒂絲則是一位擁有堅強意志的成熟女性。為了完

成上帝賜予的神聖職責她不惜出賣色相，甚至連「失敗＝死亡」的殘酷結局也早已了然於心。陪伴在側的侍女與其說是傭人，更像是她的同志，強烈的使命感和信賴感是兩人之間共同行動的堅實紐帶。她們的敵人雖然已經爛醉如泥，但終究是堪當一軍之將的強者，兩人絲毫不敢怠慢，在行動現場拿出了十二分的氣勢。因為作為一個普通人，即使堅信自己行使正義之事，若不狠下心來化身厲鬼，人頭是絕對砍不下來的。

如此一來，曾經傳說中那個美得如煙似霧的茱蒂絲被彈飛到九霄雲外，宛如凶案現場電視直播般的寫實大作隆重登場。如果訂購者本意是想要一幅卡拉瓦喬版茱蒂絲的話，這幅畫對他們而言果真是驚悚過頭了。

當時社會普遍認為女性不會畫畫。

即使要畫也只限於鮮花水果等段位較低的靜物畫，水準高一些的也許能勉勉強強搞出一幅肖像畫，但屬於段位較高範疇的宗教畫、歷史畫（繪畫也根據其主題被明確地分為三六九等）絕非一介女流之輩可以駕馭的題材。甚至有人認為世界上根

本就不存在高水準的女性畫家（時至今日仍有人如此主張）。然而在幾百年前，十七世紀的義大利，如阿特米西亞・簡提列斯基般能夠得到王公貴族的訂單、成為美術學會的會員、個別作品的藝術水準甚至凌駕於大師級的卡拉瓦喬之上的優秀女性職業畫家就已經存在了。

阿特米西亞的作品被埋沒的原因之一是後世學院派的偏見，這些老夫子認為女性沒有駕馭複雜的大型作品的能力。不少作品上雖然署有本人的簽名，卻仍被偏執地認作其父奧拉齊奧・簡提列斯基的作品或她與父親共同創作的作品。因為包括美術評論家在內的整個美術界與音樂界一樣，是徹頭徹尾的男權社會，當然這個話題要深究下去就會牽扯到女權主義，這不屬於我們要討論的範疇，因而就此打住。

無論如何，「一介女流」畫家阿特米西亞的作品終究得到了後人的肯定。不過這一次她作為「柔弱女性」的身份卻被過度消費，這幅〈茱蒂絲斬首荷羅芬尼斯〉——阿特米西亞明明畫過很多個版本的茱蒂絲成為表達她厭惡男性心理的典型例子——阿特米西亞明明畫過很多個版本的茱蒂絲（比較有名的就有五幅）——人們關注的焦點並非作品本身的價值，而是其他帶有獵奇色彩的部分。

看來真正撕掉「女畫家」的標籤、單純作為一個「畫家」受到肯定的日子還需耐心等待。因為無論多麼想要淡化性別差異，阿特米西亞的人生始終與一起極具情

色意味的案件緊緊關聯，對瞭解畫家本人這段真實經歷的人而言，本畫作那血色濃重的畫面自然而然會與現實重疊起來。這一事件便是強姦案審判。

阿特米西亞・簡提列斯基

（Artemisia Gentileschi，1597-1652）

簡提列斯基是羅馬畫家奧拉齊奧・簡提列斯基的獨生女。母親早亡的她自幼在父親的啓蒙之下學習繪畫，十幾歲時繪畫實力就得到了周圍的肯定。十八歲那年，阿特米西亞控告了父親的合作夥伴阿格斯迪諾・塔希。

當時的審判記錄保存至今，那是一份對一個年輕女子而言相當屈辱的資料。其實最初讓阿特米西亞靠近塔希的正是父親奧拉齊奧，他希望女兒能跟著擅長風景畫的塔希學習透視技法。然而據阿特米西亞的證言，外號叫作「豪爽花花公子」的塔希把她「強行帶到床上」，然後侵犯了她。三年過後當事人站在法庭上要求審判最初這起案件，這在當時著實是一場聞所未聞的審判。阿特米西亞表示，由於塔希在初次發生關係後答應她「一定會結婚」，所以她「默認成爲對方的戀人」。也就是

說，這三年以來兩人一直保持著戀愛關係。

在那個時代，假如清白少女遭到了男人的侮辱，可以要求男人娶她為妻作為補償，因此簡提列斯基父女也許一開始只是想讓塔希對他們負責而已。然而塔希卻一口咬定「兩人是你情我願的，而且她早就不是黃花大閨女了」，還主動爆出自己早在其他城市結婚成家。審判陷入了泥沼。法庭為了證實塔希的說辭，要求阿特米西亞接受產婆們的身體檢查，之後還動用了名為「神諭者」（Sibyl）、用繩子禁錮手指的酷刑（明明她是受害者），阿特米西亞遭受拷問時塔希也在場。阿特米西亞一邊痛苦地呻吟，一邊朝著塔希大聲怒斥：「這就是你許諾給我的結婚戒指嗎？」

事實上阿特米西亞對塔希的指責毫不過分。隨著調查的深入，塔希的醜事被逐一曝光。他在來到羅馬前曾經入獄，還被控對妻子的妹妹（十四歲）犯下亂倫罪。順帶一提，塔希在日後還有兩次被捕經歷，其中一次是因為他被懷疑毆打妓女、搶劫財物，真是丟臉丟到家了。雖然不及殺人後四處潛逃的卡拉瓦喬那樣罪大惡極，但塔希貨真價實就是渣男一個。

最終在這場強姦案審判中塔希被判有罪，蹲了半年大牢。阿特米西亞則在結案後立即與父親的熟人結婚，躲到了佛羅倫斯，到死再也沒有見過塔希一面。然而此後的阿特米西亞逐漸在美術界嶄露頭角，也許應該感謝巴洛克這一史無前例的特殊

時代吧，對於女性而言極不光彩的庭審事件並未對身為畫家的她造成影響。不，也

許庭審反而讓她人氣倍增，訂購者們在購買畫作的同時也在消費著她的私生活——

如果由大名鼎鼎的阿特米西亞來畫女人砍男人頭的題材，畫中的茱蒂絲一定帶著她

的影子，而荷羅芬尼斯當然就是那個強姦犯啦！——普羅大眾就好像看八卦新聞一

樣期待著她的作品。

阿特米西亞坦蕩蕩地滿足了大眾的期待。她在茱蒂絲的手鐲上簽下了自己的名

字，似乎在說：「你們既然這麼想看那就看個夠好了！」實在是霸氣呀！

回過頭來想一想，假設你面前有一幅畫，而創作它的畫家有一段人盡皆知的八

卦，這時候作為鑒賞者的你，真能做到單純地欣賞作品本身嗎？我覺得這是不可能

的。所以說，這幅〈茱蒂絲斬首荷羅芬尼斯〉無論是它血漿電影式的恐怖感還是藝

術魅力，都與阿特米西亞本人密不可分。

13.

《青春期》

———— 孟克

Puberty ———————————————— Munch

date. | 1894年　　media. | 油彩　　dimensions. | 151cm×110cm　　location. | 奧斯陸國家美術館

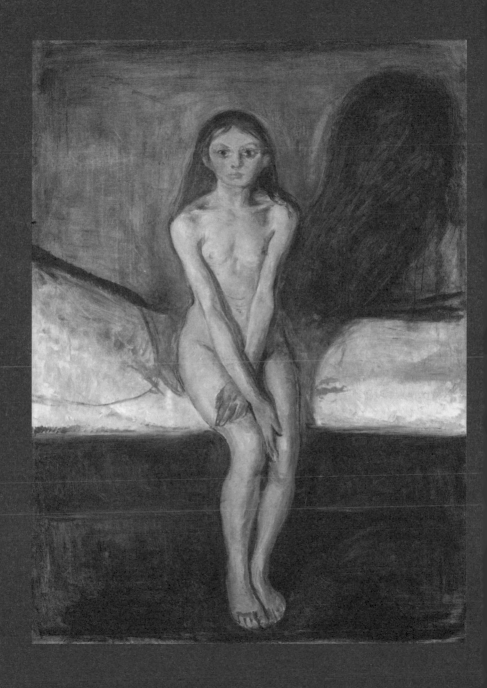

瞪大了眼睛的少女全身赤裸地坐在一張簡易的床上。

她似乎正處於從一個女孩轉變爲女人的過渡時期，呈現在觀者眼前的嬌小身軀顯得楚楚可憐。單薄的胸部、垂順的長髮、骨感的肩部、修長的手腳⋯⋯只有那略顯成熟的表情看起來與仍然稚嫩的臉頰不太相襯。她的視線相當緊張。不過與其說是盯著畫面外的我們看，倒更像是將目光投射到了某種我們看不見的東西上。

與寫實的肉體描繪相比，本作的背景就顯得比較粗糙了。我們看不清牆壁、地板究竟是木質還是被刷上了油漆，而畫家在繪製床的時候也絲毫沒有在意透視效果。尤其是枕頭，畫家僅僅隨意勾勒出簡單的線條，不但缺乏質感，也令人難以分辨枕頭與床單的區別。最關鍵的是，這幅畫甚至沒有明確的光源，背後的巨大黑影毫無眞實感（不過這也是本作的核心所在）。

畫中的這個房間似乎顯得異常冰冷，不知是畫家對模特兒缺乏必要的關懷與感情造成的，還是說單純地由於這幅畫使用的顏色實在太少了？

無論如何，任何人看到這幅畫時首先體會到的必定是強烈的「存在的不安」感吧。

一種普遍的說法是，畫中床單及女孩的手腳上沾染著血跡，說明這是一個對初

有種說法是畫中床單及女孩的手腳上沾染著血跡，但這解釋並不合理。

次月經來潮甚感惶惑的少女形象，世人還爲此附加上「深夜少女在睡夢中迎來初潮，於是惶恐不安地起身坐在床邊」的故事解讀，然而我對此持有不同意見。誠然，畫中人就是這個年齡段的女孩，然而在月經來潮時渾身上下一絲不掛著實顯得有些突兀，而我們也無法在她剛剛睡覺時蓋在身上的被子。就算畫家並未打算在本作中展現寫實技巧，卻也絕不能漏掉經血這一關鍵元素，但事實上床單上並無血跡。

我估計支持故事解讀派的人一定會指著少女腿邊的床單說那裡的兩塊深色污痕就是血跡，然而若與孟克其他作品中明確、眞實度滿點的鮮血描繪（〈馬拉之死〉〔The Death of Marat〕〕中就出現了鮮血淋漓的床單〕進行對比，要把眼前的痕跡稱作「血跡」實在有點勉強。這兩塊色斑與枕頭旁邊的陰影類似，基本可以視作床單因人物的坐姿而產生的褶皺。另外，將女孩雙手、膝蓋下方及右腿部分的紅色痕跡視爲血跡也明顯不合理，這僅僅是孟克習慣性地採用朱紅色來表現光照在肌膚上所產生的陰影。無論是〈病中的孩子〉〔The Sick Child〕那蒼白的手指上，還是與〈青春期〉同年創作的〈自畫像〉〔Self-Portrait〕中那夾著香煙的手的指甲，都運用了同樣的顏色來表現。

不過話說回來，畫中少女的確傳達出一份只有在面對身體的突然變化時才會出的

現的特殊不安感，觀者對此產生誤解也情有可原。正如美國畫家班・尚恩[25]在那幅如

今家喻戶曉的〈吶喊〉（The Scream）剛剛問世時所評價的那樣：「孟克將日常生活

中的『吶喊』轉變為一種前所未有的全新體驗。」孟克也同樣在這幅〈青春期〉中

將青春期的「恐怖之處」表現到了極致吧。在〈吶喊〉一畫中，主人公站在橋中央

以雙手抱頭之姿抵禦著恐懼感，他那被極度簡化的身體描寫加上背後狂亂扭曲的天

空及歪斜的景色，在當時都堪稱前無古人後無來者的創新之作，然而無論表現手法

有多麼前衛，任何人一看到這幅畫都能立即理解畫家真正想要表達的情緒。同理，

在面對這幅青春期少女的畫像時，始終對自身存在意義懷抱著不安感的現代人也

必定多多少少有些感觸吧，所以才會產生根本不曾出現的血跡真實存在的錯覺。

愛德華・孟克
（Edvard Munch，1863-1944）

孟克出生在挪威一個軍醫家庭。年紀輕輕便成為大眾認可的一流畫家，在他流

傳至今的傑作中，一大半作品都是在三十多歲時創作的。孟克與克林姆[26]、莫羅齊[27]

譯注25：班・尚恩（Ben Shahn），二十世紀美國著名畫家，原籍立陶宛。他以如實反映社會、政治題材的繪畫作品聞名，是少數在商業美術及藝術美術兩個領域都獲得成功的藝術家。

譯注26：古斯塔夫・克林姆（Gustav Klimt），十九世紀奧地利表現主義畫家，維也納分離派的創導者，擅用金色作畫是他的最大特色。代表作〈吻〉、〈達妮〉、〈茱蒂絲II〉等。

名，被視為出色描繪了世紀末哀情愁緒的畫家之一。同時他也保持著自己的獨特風格（孟克被譽為表現主義的先驅），將感情的側重點放在靈魂的苦悶與死亡的陰霾上，並將這些情緒用直截了當的方式傳達給鑒賞者。

說白了，孟克的畫非常好懂。其他世紀末畫家常常以神話或歷史故事為作品題材，以此考驗鑒賞者的學識素養，而孟克則將重點放在自身的體驗、感覺上，同時透過獨特的誇張、扭曲手法及配色來表現作品主題。如此一來，即使是平常很難用語言表達清楚的情緒、個性，也能透過畫面立即傳達給觀者，我想這一瞬間的相互理解應該基於孟克所表現的東西正是現代人在無意識之中，希望表達卻又感到無能為力的部分吧。迄今為止，無論孟克的嶄新畫風給人帶來了多大震撼，都未曾有人表示過抗拒，這恐怕正是因為我們都十分清楚，自己在遭受強烈感情衝擊時，周圍的環境乃至整個世界的確就像畫中表現的那樣扭曲翻轉、起伏不定，甚至連顏色都發生了天翻地覆的變化……。

孟克五歲時失去了母親，死因是肺結核。接下來在十四歲那年，同樣的疾病再一次帶走了他的姐姐。自此之後，父親對宗教產生了近乎瘋狂的執著心，其所作所為令少年孟克戰慄不已。終於父親在他二十六歲時去世，不久弟弟也撒手人寰，而妹妹則被送進了精神病院。孟克本人那句「疾病、瘋狂、死亡自我出世便飄蕩在搖

譯注27：居斯塔夫・莫羅（Gustave Moreau），十九世紀法國象徵主義畫家，畫作題材主要以神話及《聖經》故事為主。代表作〈施洗者約翰的頭顱顯靈〉、〈奧迪普斯和斯芬克斯〉等。

籃之上，它們是糾纏我一生的黑暗天使」，真是毫不誇張。而孟克本人也過得很辛苦：他自幼體弱多病，長期被急性焦慮症和被害妄想症折磨，還深陷酗酒的惡習及混亂的兩性關係。曾有一次孟克因與情婦發生齟齬導致手槍走火（也有他在該事件中險些被殺一說），孟克左手手指的一部分被炸飛。

就這麼被死亡與瘋狂糾纏了半生，孟克在四十五歲時主動進入精神病院接受住院治療。結果證明這一選擇相當明智，孟克在心理和身體兩方面都得到治癒，最終康復出院。然而令人深感諷刺的是，從離開精神病院直到他以八十一歲高齡與世長辭的這幾十年間，孟克再也沒能留下任何一幅有價值的作品。當病痛的靈魂被醫學治癒之際，與生俱來的天賦也隨之消失了。當戰慄於瘋狂這一精神的死亡時，他可以如實表現內心的一切恐懼，然而一旦恐懼消失，藝術之死也隨即降臨（這究竟是幸還是不幸呢……）。

《青春期》一畫創作於〈吶喊〉問世的第二年，也就是孟克三十一歲那年。其實追溯起來，孟克早在近十年前就畫過這幅畫，可惜初版毀於火災。畫家在這一年重新描繪的這幅「舊作」，可謂是出自原作者之手的「複製品」。本作最初的標題是〈夜〉，如果孟克不曾更換標題的話，後來可能也不會出現那些認為床和腿上有血跡的說法了吧。

其實處於逐漸成熟之中的少女並非只在「那個瞬間」才會感覺到身體的異樣，可能從很久之前她就開始爲體內某種隱隱蠢動的情緒感到不快，即使在那宣告兒童時代結束的號角吹響後的很長時間裡，她仍然有種「自己已不是原來的自己」的不安感。這幅畫正是這一較長變化期，也就是青春期陰影的視覺化產物，而非單純表現了在現實中看見自己身體流出鮮血的那一夜。

人類是害怕變化的動物。即使面對微小的變化也會全副武裝、嚴陣以待，更別說是從孩子轉變爲成年人的過程，簡直就像要推開一扇未知的大門，身處其中的人會感到自我世界的崩潰也很自然。所有的孩子都明白自己終將破繭成蝶，然而誰都對自己尚未徹底化蝶時（而且這個時期相當漫長）的羸弱感到分外恐懼。此時翅膀仍然濕濕尚不能飛翔，遇到危急情況根本無處可逃。畫中的少女就像一隻已經不能變回毛毛蟲卻也無法翩翩飛舞的蝴蝶，只能任由瘦弱的身體僵硬在沉默的空氣中。

少女心中的恐懼與不安具象成令人毛骨悚然的黑影，
宛如從少女全身緩緩冒出的黑煙般匯聚在畫面右側。

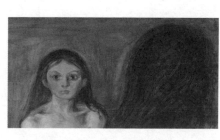

恐懼與不安具象成令人不安的黑影，宛如從少女
全身緩緩冒出的黑煙。

這影子絕不是倒映在牆壁上的眞實陰影，而是某種具備實體、似乎可以直接用

手觸碰到的浮空生物。據說醉心於神秘主義的孟克是從那個時代非常流行的靈異照

片中得到靈感才描繪出這種形態的，無論如何，這一表現確實效果爆棚。我們可以

假設一下，如果這幅畫裡缺少了這個橢圓形的黑影會怎樣？大家只要用手遮一下應

該就能感受到，瞬間本作就淪爲一幅相當普通的畫。所以說，這個以凌亂筆觸描繪

出來的黑色影子，才是這幅畫的心臟。

同孕婦一樣，青春期少女自古以來
便與血腥污穢的意向捆綁在一起，爲世人所恐懼。

即便時至今日，與少年所擁有的「單純」、「健康」的標籤相比，少女則常常

被視爲古怪、複雜、難以捉摸的存在。

在電影《大法師》28 裡出現了突然被惡魔附身的小女孩形象，這應該也可以解釋

爲進入青春期的少女突然變得面目全非令周圍人感到恐慌吧。昨日還純眞爛漫的孩

子今天卻突然滿口低俗言辭，不但不再順從父母，反而還大行威脅恐嚇之事——從

成年人的角度來看，這不是被惡魔佔據了靈魂又能是什麼呢？

史蒂芬・金[29]的小說《魔女嘉莉》（Carrie）也是如此。被母親灌輸了「長大成人＝骯髒污穢」這一觀念的少女極度恐懼自己身體的變化，也遭到同學的取笑和羞辱。終於這些恥辱和憤怒轉化為強大的破壞能力，令所有與自己有關的人都命喪黃泉。

在孟克生活的時代已經有人提出了青春期能量可能是導致騷靈現象（屋內發出奇怪的響動、家具自行搖晃等現象）的一個因素，對靈異事件頗感興趣的孟克自然熟知這一說法。當然我在這裡對他是否在作品中推行神秘主義不做評論，只是有一點可以肯定，在孟克心中，青春期的少女必然是一種特殊的存在，而這幅作品也因此彌漫著恐怖的氣息。

孟克希望透過少女表達對現實存在的不安。作為模特兒的少女原本就對自己身體的變化感到恐懼，而孟克在作畫的過程中逐漸覺得對面的少女變得陰森詭異。敏感纖細的青春期少女立即察覺了畫家的感受，繼而變得更加害怕自己。而在神經的敏感程度方面絲毫不遜於少女的孟克也如同光波反射一般將加倍的恐懼感投射到對方身上，於是少女變得比之前更加緊張……。

想來當時畫室中的氣氛是多麼壓抑緊迫。影子則隨著空氣的鬱結越來越黑、越來越大。

譯注28：電影《大法師》（The Exorcist），一九七三年上映的經典美國恐怖片，威廉・弗萊德金導演，改編自同名小說。

譯注29：史蒂芬・金（Stephen King），美國著名恐怖小說家，其作品多數被改編為賣座電影，如《鬼店》、《蕭山克的救贖》（或譯《刺激1995》）、《魔女嘉莉》、《站在我這邊》等。

14.

〈氣泵裡的鳥實驗〉———德比的萊特

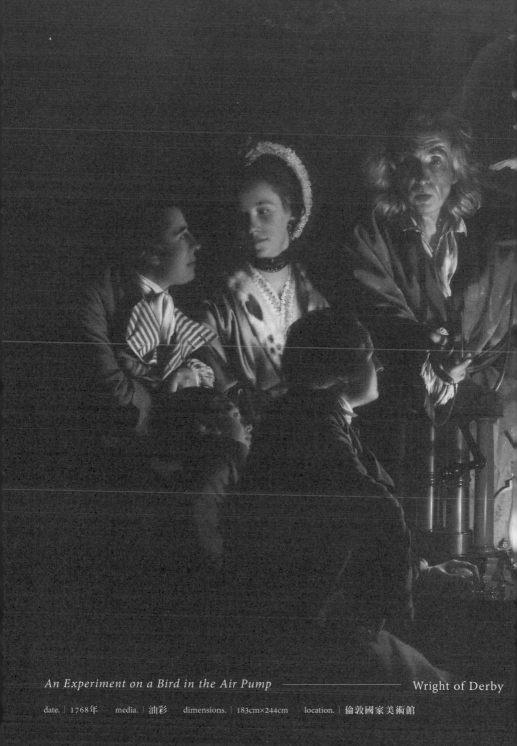

An Experiment on a Bird in the Air Pump ——————— Wright of Derby

date. | 1768年　media. | 油彩　dimensions. | 183cm×244cm　location. | 倫敦國家美術館

任何生命體都無法存活在眞空環境中。

這對身處現代的我們而言是連小學生都知道的常識，根本無須動物實驗來證明。

然而過去的人可不是這麼想的。德國物理學家奧托·馮·格里克（Otto von Guericke）於一六五〇年首次發明眞空泵，在此之前的很長時間裡，「眞空」這一概念一直備受質疑。其實一開始甚至連空氣的存在也並非是不言自明、人人了然於心的，科學家們花費了好幾個世紀才眞正「發現」空氣的眞實性。既然地球上存在著空氣（被發現並經過了實證），那麼我們也可以創造出沒有空氣的狀態，也就是眞空狀態——這一認識緩慢地（眞的非常非常緩慢）被一般大眾所接受（當然發現氧氣又是很久以後的事了）。

格里克在身為學者的同時也是一位政治家，曾出任馬德堡市的市長。在任期間，格里克曾邀請各方人士，公開進行了著名的「馬德堡半球實驗」。以下就讓我來為各位簡單說明一下這個實驗的過程——首先準備兩個能夠相互貼合的半球形銅質大容器，將一根皮管夾在半球之間並將兩個半球合攏，然後用眞空泵抽出銅球內的空氣。在大氣壓力的作用下，兩個半球緊緊貼合在一起，無論人怎樣用力拉扯都

無法使其分離，實驗當時甚至派出了十六匹馬宛如拔河般拉扯兩個半球，但銅球仍然紋絲不動。然而只要再次將空氣注入其中，剛剛還固若金湯的銅球立即就一分為二，令目睹了這一幕幕的實驗參觀者嘖嘖稱奇。

本作的舞臺在距離格里克實驗百年之後、十八世紀後半葉的英國。

同樣的馬德堡半球（雖然比格里克當時使用的半球要小不少）出現在畫中──就擺在桌子的最右端，一半像飯碗一樣倒扣在桌上，另一半則側臥著。

此刻正是啓蒙運動的時代。「知識就是力量」成爲時代的主題，自然科學研究出現飛躍性的進步，人們逐漸把理性放在信仰之前，並相信能夠救贖人類的並非宗教，而是科學技術，社會開始向著工業革命大跨步前行。無數科學家或是自詡爲科學家的人趕赴貴族的宅邸及富裕的平民家庭進行上門服務，打著啓蒙運動的旗號開展科學實驗。換句話說，科學早已不是極少數知識階層的獨佔品了。

不過，那時科學與魔法的分界線依然模糊曖昧（其實到今天也是如此）。黑暗中世紀遺留下來的糟粕之一──煉金術仍爲人所信奉，而那些會變黃金、會煉仙

丹、上天入地無所不能的江湖騙子也是層出不窮，他們依附著有錢人過活。據說當時光是維也納就有三千多名的煉金術師，這說明社會上的確有如此龐大的需求量才能養活這些人。而茨魏布呂肯公國的克利斯汀四世（Christian IV）在黃鐵礦提煉黃金的實驗中死去的事件則發生在這幅作品完成大約十年之後。

對於一些「實現奇蹟之人」，我們似乎無法一口咬定他們究竟是投機分子還是科學先驅。事實證明驅魔師葛斯南[30]治癒了歇斯底里症患者，而提倡動物磁性[31]說的麥斯默[32]也透過一種催眠療法大幅提升了精神官能症的治療效果。物理學家克萊斯特[33]發明的萊頓瓶相當於今天的蓄電池，然而在當時卻被土豪們用來召開電擊派對。

把科學家叫到自己家中開展令人嘖嘖稱奇的實驗——

這可是值得呼朋喚友爭相觀摩的重要社交活動。

具體情況正如這幅畫中所描繪的那樣：各位觀眾，令人心跳加速的知識娛樂秀即將開場！

這間天花板極高的屋子被特意調整成燈光昏暗的狀態，科學家站在中央，身體

譯注30： 約翰·約瑟夫·葛斯南（Johann Joseph Gassner），十八世紀的天主教神父、信仰治療師。他通過類似於現代催眠的方法治療被惡魔附身的人，也就是現代所謂的歇斯底里症患者，被證明具有實際效果。

譯注31： 動物磁性（Animal Magnetism），該學說認為人與人或與動物之間存在一種磁性流質，可相互傳遞，能起到醫療及傳遞資訊的作用。

稍稍前傾，視線投向畫面外我們這些鑑賞者。他一頭白髮隨意披散在肩頭，身穿紅色上衣，一副令人捉摸不定的表情。他的臉在自下往上的光源照射下產生了陰森詭秘的暗影，渾身上下散發著的氣場倒更像是一位魔法師。背後的牆壁上，他的影子不斷擴大，逐漸侵蝕到了門框上方。

今晚科學實驗的主題是確認小鳥能在真空狀態下存活多久。巨大的玻璃瓶中，一隻已經半死不活的白鸚鵡無力地垂下了翅膀。科學家左手捏著玻璃瓶上方的閥門，右手則向前伸展，彷彿在向觀者們詢問著什麼：

「諸位是想向裡面輸送空氣呢，還是持續這樣的真空狀態，任憑鳥兒死去呢？」

此類使用生物開展的實驗的確真實發生過。不過現實中不會把鸚鵡這種昂貴稀有的寵物拿來做犧牲品（這是畫家考慮到畫面效果對現實進行了藝術處理），而是使用麻雀、老鼠等常見動物。然而即便如此，世間認為此類實驗過於殘忍的批判仍然不絕於耳，因此魚鰾等替代品逐漸被利用到實驗中來。

譯注32：弗朗茲・安東・麥斯默（Franz Anton Mesmer），十八至十九世紀德國醫生，動物磁性說的提倡者，運用獨特的催眠術「麥斯默術」治療精神病患者。

譯注33：克萊斯特（Kleist），十八世紀德國牧師，因其對科學的興趣在一七四五年發明了世界上第一個電容器，但由於其技術不成熟所以鮮為人知。三個月後荷蘭萊頓大學的穆森布羅克教授發明了更具實用性的電容器，使電容器技術得以推廣，因此後人將最初的電容器稱為「萊頓瓶」。

不過如此一來，看客們的興奮度勢必會大打折扣。「剛才還活蹦亂跳的鳥兒或小動物一下子瀕臨死亡」與「膨脹的魚鰾不斷萎縮」，這兩者帶給人的衝擊度相去甚遠。這就像是無論誰都能一眼看明白的寫實畫與只有懂的人才懂的抽象畫之間的差距。就算實驗的看客看到魚鰾變得扁平，但如果他本人不瞭解其中的原委也不發揮想像力的話，一定覺得超級無趣。

然而不人道的動物實驗卻能夠強烈激發普羅大眾對科學的興趣，這也是極為諷刺的。

畫面右側，一對貌似姊妹的少女正因恐懼而啜泣著。其實這是科學家事前最希望營造的效果，也是令這場科學秀加倍精彩，並最終獲得成功的必要元素。站在少女們背後的中年男子應該是這座宅邸的主人，同時也是她們的父親。他伸手攬住少女的肩膀，另一隻手指著鸚鵡，似乎對女兒正說著什麼。他究竟在說什麼呢？是「沒關係，我們很快就會打開閥門為小鳥輸送空氣，這樣的話小鳥就會恢復活力了」？

巨大的玻璃瓶中，一隻半死不活的白鸚鵡無力地垂下了翅膀。

還是「你要好好看著，如果沒有空氣所有生物都會死哦」？

坐在左手邊的父子二人是所有人中最專注於實驗本身的人。愛好科學的少年眼睛發光，半張著嘴巴從玻璃瓶的下方開始認真觀察著。父親的側臉看似相當冷靜，但從他紋絲不動的坐姿和牢牢緊盯玻璃瓶的眼神可以看出他對實驗的重視程度。這位父親還在實驗中擔當一個重要角色：計時，他手中緊握計時碼表，測算著鳥兒從生到死究竟要花多長時間（正好在半個世紀前，英國鐘錶師喬治・葛蘭姆﹝George Graham﹞發明了世界上第一個計時碼表）。

然而與此同時，左側一對精心打扮的男女似乎對實驗毫無興趣，純粹將這次聚會當作了幽會的良機。他們的眼中只有彼此，什麼真空啊小鳥啊完全是另一個世界發生的事情。所謂「情到深處人孤獨」說的就是這種狀態，他們不斷將自己從周圍環境中剝離開來，重新組構出一個只屬於彼此的小天地。所以說即便科學的時代來臨，男歡女愛的眾生相始終不曾改變。

坐在右下角的中老年男子乍看之下好似與那對情侶一樣對實驗沒什麼興趣，但是從他摘下剛剛一直佩戴的眼鏡、雙手交疊低頭不語的模樣來看，這次實驗似乎觸發了他的深思。滿臉憂愁的他是在思考科學發展可能引發的惡性影響嗎？還是在哀嘆科學已經撼動了宗教信仰呢？抑或是對鳥兒的性命就取決於科學家的一念之間產

生了恐懼感（因為自古以來鳥都被奉為「靈魂的象徵」）？

每個時代都會出現很多對進步發展憂心忡忡之人。

在十九世紀初煤油燈問世之時，德國科隆的報紙就曾批判道：「人工照明是違背造物主本意之物。」

其實對於閱歷越高的人而言，未知之物與未知思想就越具有威脅性。這位將手肘支在桌上、不由得陷入哲學性思考的中老年男子與正好坐在其對面、精力充沛的科學少年形成了鮮明對比。畫中還有最後一個人，就是正在右側窗戶邊繫著鳥籠吊繩的科學家助手。他無法判斷老師會如何判決那隻白鸚鵡的生死，因此一直斜眼觀望，等待著老師的暗號。因為死去的鳥兒是不需要鳥籠的。

窗外，滿月從雲間透露光華。這一意象應該暗示著正好在這一時期成立的月光會（Lunar Society）。這是當時對最尖端科技抱有興趣的科學家、醫生、發明家、哲學家、企業家等知識份子階層組成的交流會，由於此會每個月在滿月時分（月明星稀的夜晚也比較方便駕駛馬車）召開，因此得名。成員們在會上收集資訊、交流意

見、開展實驗，帶動時代朝著理性的方向邁進。畫家萊特的其中一名資助人就是月光會的會員，因此他本人參加過交流的可能性非常大。

本作很符合當時科學全民化揭幕的時代背景，
是一幅深藏諸多科學知識的繪畫作品。

以仍帶著上一個時代詭秘遺風的實驗者爲中心，男女老少各年齡層的看客圍繞在旁。畫中人對科學的態度各不相同，有人肯定，有人否定，有人漠不關心，也有人表示懷疑。不過從現代人的視角來看，畫中對科學持否定態度或漠不關心的人不是女人就是小孩，「無知婦孺＝反面教材」的創作手法實在有點老套。（誰讓這幅畫是法國大革命之前的作品呢？）如果放到今天，人物設定說不定就變成了科學少女與思考哲學的母親了吧。

好了，對創作手法的討論暫時告一段落，請各位再次將目光聚焦到畫面中央偏下的那對小姊妹身上。

兩名少女的穿著打扮非常符合資產家小姐的身份，她們高高挽起的長髮上別著

貌似姊妹的少女正因恐懼而啜泣著，這其實是科學家希望營造的效果。

昂貴的頭飾，身上美麗入時的衣裙款式也與成年女性別無二致。想必平日裡兩人也一定挺胸收腹，努力表現出與那身隆重裝扮相符的小淑女風範吧。可是這一次再要求她們扮大人就實在太爲難這對小姊妹了，面對殘忍的實驗，她們忍不住在臉上露出了這個年齡該有的純真無邪──只有孩子才能無所顧忌地哭泣吧。姊姊伸出右手勾住妹妹纖細的脖子，又因爲恐懼抬起左手遮住了自己的眼睛。而妹妹抱著姊姊的腰，望著玻璃瓶的那雙小眼睛裡泛著淚花。

孩子在七八歲以前難以分辨夢與現實的區別。此外，在孩子眼中，這個世界過於廣闊，顯得暴戾而粗野，到處都是恐怖無比的人、事、物。請大家設想一下，對成年人來說巨大的事物（且不論那是什麼）已經可以被視爲恐懼的物件，那麼對感覺周圍一切全都是超大碼的孩子而言，這個世界該會有多麼恐怖。

這對年幼的姊妹很容易就會將玻璃瓶中小鸚鵡的命運聯想到自己身上。在孩子的認識中，強大的成年人能夠輕易擺佈弱小的自己（在很多情況下這其實就是現實），因此由於成年人的專斷獨行而飽受折磨的小鳥簡直就是自己的化身。與自己一樣的弱小生命即將走向死亡，此時即便被父親安慰說這只是一時的事，很快會恢復的，但小鳥承受的痛苦並未消除，而且這份痛苦也同時深深紮根於小姊妹的心底，所以兩人才會渾身顫抖、淚眼婆娑，她們正從心中發出 喊……快點！快點救救

小鳥！

然而這種令孩子痛不欲生的恐懼感卻成為成年人的笑料。「哎呀，看這孩子都害怕得哭啦，真可愛！」

人在不斷成長的過程中會逐漸忘卻孩童時代的敏感和脆弱，變得不再容易受到傷害。

我們忘記了那曾經鋪天蓋地襲來的黑暗、整天在耳邊轟鳴的聲響，以及宛如鬼怪般恐怖的成年人的臉。年幼時，我們因為知識和智商仍然不足所以無法很好地理解對方的意思，也無法用語言明白地表達自己的想法，所以常常被成年人誤認為沒有任何感覺，然而當我們長大成人後，當時的那份無助感也變得無從找尋了。

恐怕對人來說，不忘記些什麼就無法活下去吧。人是哭喊著來到這個世界的，我們已經無法記起當時的自己帶著多大的痛苦和恐懼降生到人世。遺忘是一種幸福。自出生之後，一條條名為恐怖的細線開始編織我們的人生，而我們只能裝作看不見繼續活下去。直到有一天，當我們看到這幅畫，看到畫中那兩個孩子的恐懼，

179 氣泵裡的鳥實驗

才忽然想起一些本不該回憶的東西⋯⋯。

約瑟夫‧萊特

（Joseph Wright，1734-1797）

萊特生在德比長在德比，主要的繪畫活動也都在德比，因而人稱德比的約瑟夫‧萊特。〈氣泵裡的鳥實驗〉是其代表作，此外他還有不少以科學文明爲主題的作品。著名的陶瓷製造商威治伍德（Wedgwood）是萊特的推崇者之一。

15.

〈亨利八世肖像〉

——霍爾班

King Henry VIII ———————————————— Holbein

date. | 約1536年　media. | 油彩　dimensions. | 221cm×149.9cm　location. | 英國萊斯特郡・貝爾沃城堡美術館

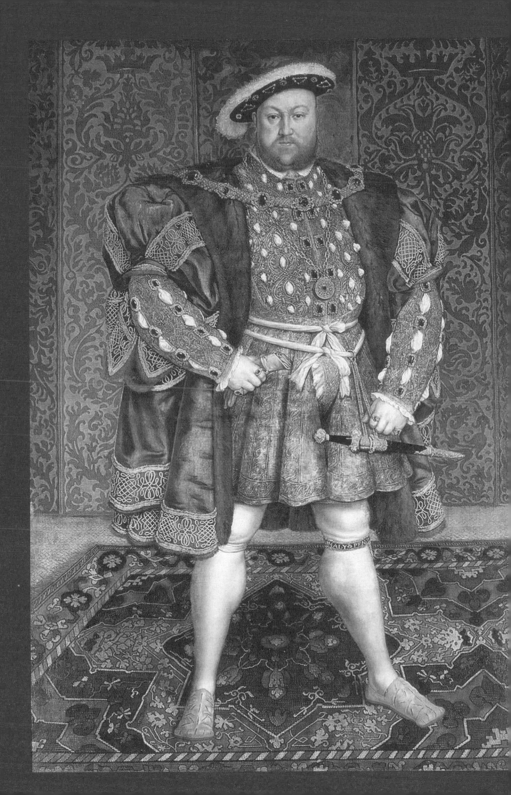

這是伊莉莎白一世的父親，也是以親手將六名妻子之中的二人送上斷頭台而聞名的英格蘭國王亨利八世四十五歲到五十歲之間的全身肖像畫。

在當時，這個年紀已經可以被劃歸爲老年人，然而畫中男子無論身體還是氣勢都毫無衰頹之相，一股正值壯年的自信與倨傲躍然紙上。

畫中國王軀體雖略微側轉但臉部正對畫面的姿勢就是所謂的正面像（Frontal View）——畫家採用這一角度的目的是展示畫中人物的神性，令整幅作品得以發揮紀念碑式的功能。一般來說精確描繪各個細節的作畫技法很容易使繪畫物件看起來缺乏雄壯之勢，而不加任何陰影的處理方式也常常令人物顯得過於平面化，然而這幅肖像憑藉霍爾班的高超畫技，完美地展現出畫中人的偉岸感及人體的厚重感。另外，也許是亨利八世本人的超強氣場發揮了作用（據說當時外國使臣每次面見亨利八世時都怕得要死，感覺對方立即會一拳揮過來），作畫者的敬畏之心（也許說恐懼之心更加貼切吧）也透過薄薄的畫布傳遞給我們這些觀者。

一張神色果決的方臉，稀薄的眉毛，精心修剪過的落腮鬍，定睛直視前方、宛如爬行動物般的雙眼，帶有威脅意味的銳利目光——這副尊容外加他牢牢握緊的拳

這名尚未出聲便以氣勢取勝的男子正是那個粗野時代最理想的王者形象。

頭、華美絢爛的服裝及光彩奪目的珠寶，亨利八世幾乎調動了所有可以利用的外部條件來提升氣場，這名尚未出聲便已憑氣勢取勝的男子也正是那個粗野時代最理想的王者形象。

當時的英格蘭只是歐洲的二流邊緣小國，王權神授的概念尚未深入民心，所謂的國王其實也沒有我們想像的那麼有權力。作為英格蘭國王，懸於王座之上的「達摩克利斯之劍」[34] 始終威脅著亨利八世的性命，因此無論面對國民還是朝中諸侯，他都必須全力展現政治實力甚至是自己實際的身體力量。從這個角度來看，霍爾班的神來之筆的確讓國王化身為人間之神，這幅肖像畫也達到了讓普羅大眾對國王頂禮膜拜的目的。

只要體格強壯健碩，
就能讓對方產生恐懼感。

基於這個邏輯，當時位元高權重者的服裝中全都被故意添加了大量填充物（日本武士正裝中的無袖肩衣擁有超大肩幅也是這個道理，它可以令穿著者看起來特別

譯注34：達摩克利斯之劍，又稱「懸頂之劍」，典故出自希臘神話中狄奧尼修斯王為了讓廷臣達摩克利斯體驗當國王的滋味，便允許其坐在王座上，但頭頂懸著一把寶劍，只用一根馬鬃拴住。寓意著地位越高危險越大，人必須為獲得榮譽和地位付出相應的代價。

挺拔偉岸）。亨利八世原本就有身高優勢（據說本人身高一九〇公分以上），是一位威風堂堂、儀表不凡的大丈夫，穿上這種特別將肩膀至胳膊處做膨的寬大禮服讓他的塊頭看起來簡直與綠巨人浩克是一個水準的。胸衣內同樣縫著厚厚的襯墊，那「健碩」的胸肌彷彿屬於一頭正嘶叫著威脅敵人的大猩猩。更誇張的是連白色長筒襪裡也塞著填充物，小腿「肌肉」的隆起程度簡直逆天，與其說那是肌肉倒更像是腫瘤了。

　除了炫耀身材和肌肉，國王還一直以非常直白的方式展示著他傲人的性能力——在亨利八世那條打滿華麗褶皺的短裙正中央，男褲前兜[35]悄悄探出頭來。就現代的眼光來看，此等設計未免有些荒唐，然而這卻是十五、十六世紀歐洲最潮、最流行的男性專用護具。最初，戰場上傭兵們使用的是具備實際防護效果的金屬制前兜。等這股流行風吹進宮廷，金屬前兜就轉變為棉質或絲綢質地，而亨利八世那雄赳赳、氣昂昂的前兜居然是毛皮製成的！

　我們可以從提香的畫作中發現，幾乎與亨利八世同一時代的查理五世[36]也穿過這種全身上下無一處不填充的「膨脹服」（這位仁兄兩股之間的前兜還是螺旋形的……）。由於查理長著一張馬臉，就算華服加身也立即會暴露其身體貧弱的真相，實在無法與稜角剛硬、就算脫了衣服也堪比重量級摔跤冠軍的亨利八世相提並論。

譯注35：男褲前兜，流行於十四至十六世紀，原本指遮蔽男褲前開部分的襯布。後來加入了填充物及裝飾品讓男性的兩股之間更顯雄偉。十六世紀時還衍生出袋狀版本，可在裡面放入錢幣或糕點。

譯注36：查理五世，西班牙國王兼神聖羅馬帝國皇帝，出身於著名的西班牙哈布斯堡家族。亨利八世的第一任王后——亞拉岡的凱薩琳是他的姨媽。

在那個時代，
炫富是獲得他人尊重與敬仰的重要手段。

在那個下層人一輩子衣不蔽體、食不果腹的時代，採用珍貴布匹並花費人力精心裁剪製作的服裝相當於現在的高價奢侈品。在我們這些現代人看來，古人帽子上的雪白毛皮自然價值連城，但可能很少有人知道，在當時麻製內衣也是必須列入財產目錄的珍品。亨利八世的上衣前半片及手臂部分有很多眼睛形狀的小縫隙，可以看到穿在裡面的白色麻衫從其間鼓出。這種在當時非常受歡迎的設計既方便穿著者活動，又是絕佳的炫富神器。

既然說到了炫富，寶石自是不在話下。國王的胸前、雙手食指、袖管縫隙的各個介面乃至左腿膝蓋下方都裝飾著珠寶。每當國王抬起手臂、轉動身體，這些碩大的寶石就隨之閃爍，其光輝燦爛簡直堪比天上神明腦袋後面的光環，閃瞎你的眼。

亨利胸前的粗金鏈子下垂著的並非寶石掛墜，而是一塊覆著鏤花寶蓋的懷錶。過去鐘錶只能擺放在桌上使用，後來才慢慢發展出可攜式鐘錶，國王的這塊懷錶自然是最潮、最高檔大氣的時尚單品。同樣的道理，那些鋪展在屋子牆壁及地板上、

除了炫耀身材和肌肉，國王還以非常直白的方式展示傲人的性能力。

花紋精美繁複的織毯也是國王財力雄厚的證明。

面對這幅彷彿對觀者驕傲地說著「怎麼樣？服不服？」的亨利八世像，當時的人們一定都不由自主地垂下了腦袋吧。

漢斯・霍爾班

（Hans Holbein，約1497-1543）

霍爾班大約在繪製這幅作品的同一時期被擢升為亨利八世的宮廷畫家。他並非英國出生，而是德國奧格斯堡人，在瑞士學習繪畫。年紀輕輕就在瑞士巴塞爾聲名鵲起的他得到了為人文學家伊拉斯莫斯[37]繪制肖像畫的機會，並在伊拉斯莫斯的介紹下結識了湯瑪斯・摩爾（Thomas More）。以一部《烏托邦》（Utopia）名留史冊的摩爾是當時著名的法學家兼政治家，也是國王亨利八世的左膀右臂。霍爾班在摩爾的幫助下來到倫敦，在此居住約兩年後返回瑞士。

然而不久之後，由於宗教改革的影響，繪畫的訂單量驟減。歸國四年後，也就是一五三二年，霍爾班放棄了瑞士的工作，以永久居留為前提再次起程趕赴英格

譯注37：伊拉斯莫斯（Erasmus），十六世紀初歐洲人文運動代表人物、神學家，荷蘭人。伊拉斯莫斯知識淵博，反對死板的經院式教育，一生追求個人自由和人格尊嚴。代表作《愚人頌》、《論自由意志》等。

蘭。在倫敦，霍爾班的繪畫事業開展順利，他接連推出了摩爾的肖像畫及〈大使〉（The Ambassadors）等作品，在英國人面前展示了自己的實力。霍爾班將北方文藝復興的敏銳寫實風格及對細節的精緻描繪與義大利文藝復興特有的雕塑質感結合起來，在作品中實現了極其罕見的性格刻畫，而當時的英國畫壇基本就是「霍爾班一出，誰與爭鋒」的狀態了。

就這樣，霍爾班終於獲得了繪製亨利八世肖像畫的資格。然而面對這位比自己年長六歲的國王，霍爾班恐怕很難保持平常心。箇中原因當然有很多，最關鍵的是介紹自己進入宮廷的湯瑪斯・摩爾爵士在前一年因叛國罪被處刑，而在創作這幅畫的過程中，亨利八世的第二任妻子安・波林（Anne Boleyn）也在倫敦塔掉了腦袋。

侍奉這位君主必須承受的恐懼情緒從畫布上呼之欲出，

這並非抽象概念，

而是人類面對肉體受罪的危險產生的戰慄感。

與其稱讚霍爾班的超群表現力，還不如說這是他本人面對亨利八世時時刻如履

薄冰的真實感情流露——被他定格在畫布上的永恆王者，真面目卻是一個披著人皮的冷血動物。

亨利八世雖然生為次子，卻因為長兄的早逝在十八歲便繼位為王。亨利被譽為歷代國王中屈指可數的知識份子，然而在登基的第二年他就砍掉了——沒錯，是真的用刀砍——先王親信的腦袋，其餘大臣也前途堪憂。在加冕後不久，亨利與長兄的遺孀——亞拉岡的凱薩琳（Catherine of Aragon）結婚。結婚的初衷想必是政治需要，當時英格蘭必須要維持與凱薩琳的母國西班牙的關係，但實際上這對夫妻的關係還算不錯。然而兩人之間生下的孩子逐一夭折，最後只有一個女兒長大成人（就是日後的瑪麗一世），在得知妻子已經喪失生育能力後，焦躁的亨利八世變得更加殘虐。

正在這個時候，年輕美貌的宮廷女官安·波林出現了。對波林家的女孩能為自己生下繼承人這點深信不疑的國王開始計畫甩掉凱薩琳，然而天主教會不允許離婚。僅憑這一條，亨利便強行與梵蒂岡撕破了臉。被逐出教會算什麼？自己搞個英國國教會豈不更逍遙自在？亨利八世獨自一人完美搞定了大宗教改革，把王后的寶冠戴在了安的頭上（湯瑪斯·摩爾因為對這項舉措持反對意見而被判死刑）。

雖然占卜師們眾口一詞保證王子必將誕生，但事實上安·波林只為亨利八世生

下了一個女孩（日後的伊莉莎白一世，英格蘭在她的統治下終於躋身世界大國的行列）。極度的失望與憤怒，加上能夠提供正確意見的摩爾已經不在——不，也許是手握大權的時間太久，久到以至於對權力感到麻木了——亨利八世決定除掉安。基於前妻的例子，亨利明白離婚官司是一片絕對不能涉足的沼澤地，因此這一次他打算採取最迅速也最霸氣的方法——認定安·波林犯下通姦罪，將她與其族人一併處刑。

而下一任王后早有人選。這次國王挑選的新娘珍·西摩（Jane Seymour）來自枝繁葉茂、子嗣繁多的西摩家族（霍爾班早已為她畫過一幅表情僵硬的肖像畫）。在前任王后人頭落地的一周之後，婚禮如期舉行。不久，在珍王后即將臨盆之際，霍爾班收到了為國王繪製肖像畫的命令。

為一個在經歷了那麼多事，或者說在一手搞出了那麼多事之後還能泰然自若的人繪製畫像，說九死一生雖然有些誇張，但畫家的壓力之大可想而知。然而，「那些事」並未就此結束。

次年也就是一五三七年初，珍終於生下了冀盼已久的王位繼承人（日後的愛德華六世），但珍本人卻因產褥熱很快去世。宮廷內外謠言紛紛，大家都說這是安·波林的詛咒。在那個尚且對女巫、惡魔等深信不疑的時代，謠言的力量不容小覷，

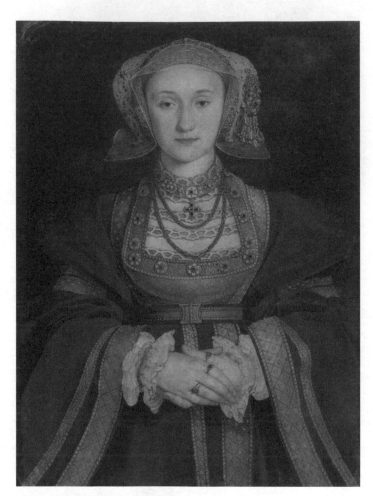

霍爾班，〈克里維斯的安妮〉，約1539年。

更何況在幾個世紀之後仍然有人堅稱看到了安・波林的無頭鬼魂呢！

話題轉回男主角亨利八世。逝者已矣，第四任妻子的甄選工作被提上議事日程。雖說已經有了兒子，但一棵獨苗終究叫人放心不下，子嗣自然是越多越好。

這次結婚亨利不想再花時間談戀愛，於是決定相親，十七歲的丹麥公主克莉絲蒂娜與二十五歲的克里維斯[38]貴族小姐安妮成了新娘後補。當時不像現在可以看著照片相親，因此霍爾班奉國王之命出差來到兩位小姐身邊為其繪製肖像畫。幾個月後，他攜帶兩幅精美絕倫的作品返回英格蘭。肖像畫上的兩個女孩都青春貌美，宛如紅玫瑰與白玫瑰般令國王難以抉擇。亨利八世找來親信大臣湯瑪斯・克倫威爾（Thomas Cromwell）商量，最終根據克倫威爾的建議，選擇迎娶能在政治方面帶來較多利益的克里維斯女孩。

如此一來這樁婚姻就算敲定了。一五四〇年，新娘安妮渡海而來。有一個到現在已經無從判斷真假的說法：據說亨利八世看了克里維斯的安妮一眼就大發雷霆，因為新娘本人的相貌實在與肖像畫相差太多，醜得讓一向最看重外表的國王忍無可忍。

此時的霍爾班恐怕早已嚇得六神無主了吧。因為且不論安妮的長相是不是真的醜陋不堪，起碼國王不喜歡她這一點是毋庸置疑的事實。

譯注38：克里維斯是德國境內的一個小公國。

就這樣有名無實地將就了半年，這場婚姻終於宣告終結，亨利賜予安妮巨額財富及城堡作為補償，而悲催的克倫威爾則背上了導致國王婚姻失敗的大黑鍋，不出幾天就被判了死刑。

透過這件事，霍爾班徹底明白了「伴君如伴虎」的道理，也清楚地瞭解到他侍奉的君王其實比洪水猛獸更加恐怖。此次他雖然沒有受到任何處罰，但究其原因恐怕只是因為當時英國沒有比他更好的畫家了。那麼反過來想，一旦可以取代他的那個人出現，他的命運又將如何呢？

自此之後，霍爾班明顯沉寂了下來，幾乎再沒有畫出過一幅拿得出手的作品。

在親眼見證國王迎娶安‧波林的表妹凱薩琳‧霍華德（Catherine Howard）為第五任妻子，不久又目睹新王后被斬首（據說凱薩琳在刑場哭喊逃竄，場面混亂而淒慘，作為霍爾班本人應該根本就不想看吧）的一連串悲喜劇後，畫家霍爾班與世長辭，享年四十六歲。有一種說法認為其死於鼠疫，但詳細情況至今不明。

16.

〈老婦人的畫像〉──吉奧喬尼

The Old Woman ———————— Giorgione

date. | 1508-1510年　　media. | 油彩　　dimensions. | 69cm×60cm　　location. | 威尼斯學院美術館

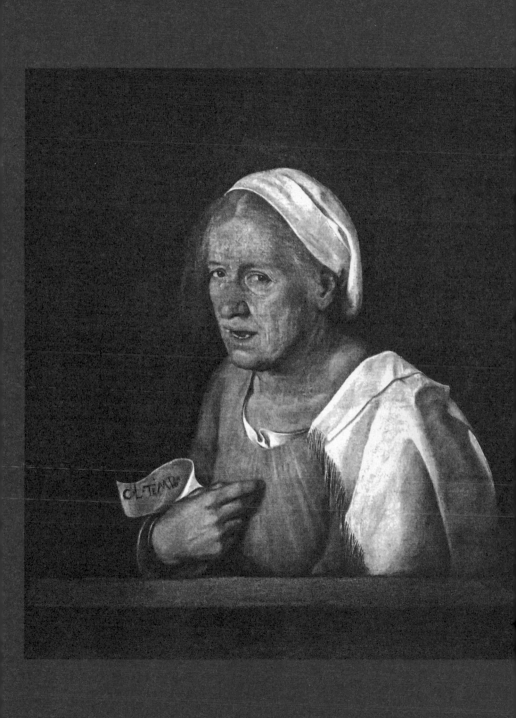

在〈入睡的維納斯〉（Sleeping Venus）中

將青春女子的裸體魅力昇華到了「此美只應天上有」境界的吉奧喬尼，卻在幾乎同一時期，畫下了這樣一幅真實到殘忍的老婦人像。

讓我們來比較一下這兩名女子：維納斯優美的身體舒展在和煦的陽光下，她杏眼緊閉，酣睡在一片田園風光裡。老嫗身處幽深的黑暗之中，她駝著背，已經掉光了牙齒的嘴巴半開半合。前者躺在光澤華美的高級布料上，後者則穿著粗鄙簡陋的衣服。年輕即是豐饒，衰老即是貧苦──畫家可能就是為了印證這句話才畫了這兩幅作品吧？

在老婦人蒼老粗糙的手中捏著一張紙條，上面寫著「隨著時光流逝」。她也曾青春過，或許也曾擁有令人讚歎的傾城之貌，然而正如紙條上所寫的那樣，時光毫不留情地匆匆流逝，烏黑的秀髮逐漸花白，潔白整齊的牙齒一顆顆掉落，高聳的胸部下垂了，光潔的皮膚也變得溝壑縱橫。終於有一天連打扮自己也變成了一件麻煩事，所以衣服、頭髮都看起來皺巴巴、亂糟糟的。在別人的目光向自己投來之前，自己已經先用凶巴巴的眼神瞪著別人，好讓別人心生畏懼，然後別過頭去不再關注自己。

老婦人手上捏著一張紙條，上面寫著「隨著時光流逝」。

吉奧喬尼，〈入睡的維納斯〉，約1510、1511年。

畫中老嫗臉頰到脖子這部分皮膚的鬆弛感十分逼真，與維納斯那纖塵不染、宛如高級陶瓷般的細膩肌膚相比簡直天差地別。吉奧喬尼筆下的年輕美女不食人間煙火，是為了讓看官們賞心悅目而創造出來的「仙女」，但在刻畫老嫗時，畫家卻火力全開專攻寫實，非但不放過每一絲皺紋，甚至連畫中人扭曲的性格都徹底挖掘出來，生怕別人看不出這名婦人的蓬頭厲齒。也正憑著這份冷酷無情的寫實，吉奧喬尼的老婦人畫像名垂青史。

一般來說，肖像畫往往能傳達出創作年代特有的色彩和氣息。除了繪畫的筆觸及色彩運用，模特兒的表情、服裝以及姿勢、背景等都是絕佳的文化傳播媒介。然而本作中的老嫗服飾素簡、缺乏特徵，就算把她放到十九世紀或二十世紀，甚至是現在都不算奇怪──一個住在近郊鄉村、心眼兒不好且性情乖僻的老太婆。如果不事先知道這幅畫的創作年份，誰能想到她居然是五百年前的人呢？

當然，吉奧喬尼這幅畫並非某個特定人物的肖像畫，他只是將一個從男性角度看來已經不屬於異性、又醜又礙事的老太婆的典型形象具現在畫布上而已。普遍而言，失去女性魅力的老嫗在大眾心中是缺乏個性和存在感的。年輕的美人雖然都有沉魚落雁之貌，但眉眼樣貌必定各不相同，就算一絲不掛也能具體劃分出各種類型：有人胸部嬌小可愛，也有人豐滿碩大；有人腹部鼓起如孕婦，也有人平坦光

滑；有人體形豐韻富態，也有人纖細如竹……這些女子身上負載著不同時代、不同地域對美的理解，因此從古至今美人們燕瘦環肥、各有千秋。然而上了年紀的女性如果身上沒有服裝加成，就很難判斷她所處的年代和地域了。

《安娜‧卡列尼娜》（*Anna Karenina*）中有這麼一句話：「幸福的家庭都是相似的，不幸的家庭卻各有各的不幸。」如果照著這個句式造個句，我可以說：「老嫗都是相似的，美女則各有各的美。」

話說回來，吉奧喬尼為什麼要畫這幅畫呢？事實上在吉奧喬尼活躍的文藝復興時期，類似的老婦人圖多到令人咋舌。

西方人對「年老」的定義遠比東方人要消極、負面。

柏拉圖（Plato）雖然盛讚老人的睿智，但這一說法遭到了羅馬詩人們的痛批。到了中世紀，「老」基本上與「死」畫上了等號，被世人嫌棄、忌諱。年老的男人等於廢人，年老的女人全是女巫——那個時代對老年人的蔑視達到了幾乎令人絕望的程度。待到黑暗的中世紀終於過去，閃耀著人性解放之光的文藝復興如鮮花綻

放，那麼此時人們又是怎樣看待「老」的呢？

萬萬沒想到，「老」的地位居然更加低了！

文藝復興除了歌頌人文、反中世紀這兩個主題外，還有一個重要的中心思想：復興古希臘、古羅馬的古代文化。眾所周知，古代雕塑的出土是文藝復興揭幕的契機，因此世人無比堅定且無條件地追捧理想的肉體美也在預料之中。文藝復興時期的人將肉體美和運動能力作爲評價他人的重要因素，並對此不存一絲懷疑。如此一來，「衰老」必然成爲過街老鼠，被整個社會所唾棄。人們無情地揭露、批判著「老醜」，與人人追求青春之美的熱烈景象形成了鮮明反差。

人文主義學家湯瑪斯·摩爾在《烏托邦》（一五一六年）中對賞評肉體進行了大力推薦，他認爲求婚時應當——與良馬鑑定會一樣——讓男女雙方充分觀賞、品評對方的裸體才好。同樣在文藝復興時期擁有巨大影響力的伊拉斯莫斯也認爲衰老是一種疾病。他在《愚人頌》（*The Praise of Folly*, 1511）中刻薄地嘲諷道：「聽到彷彿剛從地獄一日遊回來、與死屍別無二致的老婦們說『人生眞快樂』，讓我覺得世上簡直沒有比這更滑稽的事了。她們像母狗一樣發情，身上散發著希臘人所謂的『山羊味』。」另外，當時穩居暢銷書排行榜第一名的《愚人船》（*Ship of Fools*，一四九四年，塞巴斯蒂安·布蘭特〔Sebastian Brant〕著）中也寫道：「娶個老太婆

回家做媳婦，開心的日子最多只一天。貧瘠的土地結不出果子，快樂的事再沒有一件。」杜·貝萊（Joachim du Bellay）則在詩集《橄欖集》（Olive）中透過與少女的對比來羞辱老年女性：「啊，老婦／骯髒的老婦／年老色衰教會你世上最深的羞恥／快看看吧／那位才剛滿十五歲的、青春少女。」

在歌頌年輕的肉體之美時，
沒有什麼比在旁邊放上衰老的悲劇例子更具震撼效果的了。

當美女的裸體被當作天神一般備受尊崇時，老婦的身體便成了萬夫所指的物件（都已經被說成是「世上最深的羞恥」了）。就這樣，「醜陋的老婦人」逐漸成為文藝復興美術的一個主要題材。此時的人們早已忘了「年輕並不一定美麗，而年老也不一定醜陋」的真相。當一個女人無法再成為性愛對象時，她就失去了「美」的資格，因此「美麗的老婦人」這種說法在當時是絕對矛盾的。

中世紀時為了表現人世虛無，畫家們常常將美人與骷髏（死神）配對放在同一個畫面裡，而如今美人的搭檔換成了老嫗。為了讓後者充分襯托前者，更加殘酷的

醜化手法應運而生。原本「最是人間留不住，朱顏辭鏡花辭樹」一類略帶愁緒的柔軟主題，在不少畫中卻被表現得非常極端，畫家對少女和老嫗的區分處理彷彿她們根本不是同一種生物。

「青春泉」之類的主題最爲文藝復興時期的人民群眾所喜聞樂見，不少版畫流傳至今。步履蹣跚的老人因神奇的泉水恢復青春活力——這是不分男女、人類共通的永恆夢想。克拉納赫[39]的作品是這一題材中的佼佼者，其中還特別對老嫗進行了大肆嘲諷。爲了強調老嫗之醜，畫中安排了一名男子在老嫗進入泉水前不懷好意地盯著她的裸體故意做出誇張的動作對其諷刺貶低。

由於老婦人這一意象包含著「時光已逝」的寓意（一些美術評論家正是從這個角度切入來解釋吉奧喬尼的作品），因此也出現了強化老嫗身上服裝的華麗程度並令其單獨登場的肖像畫。前文中提到的伊拉斯莫斯有一名畫家朋友名叫昆丁·馬西斯（Quentin Massys），他創作的〈難看的公爵夫人〉[40]以其異常怪誕的畫風而聞名。畫中的老嫗長著一張極其詭異的狒狒臉，這是畫家故意採用誇張變形手法所致。她面帶微笑，頭上是時下最流行的華麗兜帽，身上穿著領口極低的長裙（正因如此，她那佈滿皺紋、鬆弛下垂的胸部顯得格外扎眼），戴著戒指的手指捏著一朵紅色的玫瑰花蕾——放到今天來看這簡直是一幅漫畫。這幅畫好好地娛樂了一把文

譯注39：盧卡斯·克拉納赫（Lucas Cranach），十六世紀德國畫家、雕塑家。德國文藝復興的領軍人物之一。代表作〈馬丁·路德像〉等。

譯注40：〈難看的公爵夫人〉（The Ugly Duchess），又名〈古怪的老婦人〉（A Grotesque Old Woman）。

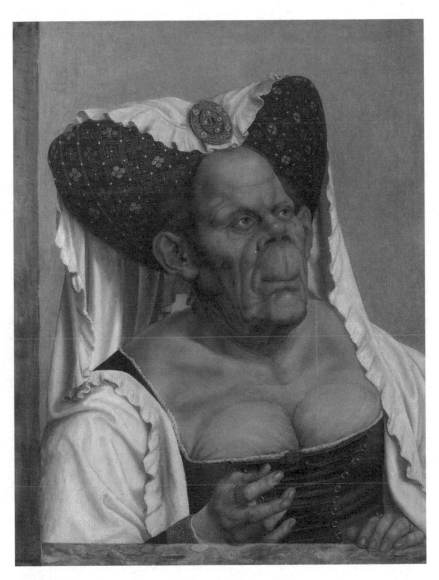

馬西斯，〈難看的公爵夫人〉，約1525年。

藝復興時期的人，模仿作品大量產生，在當時紅極一時。

馬西斯成功的關鍵在於老嫗實在醜到了家，而這樣一個醜到了家的老太婆居然費心打扮、衣著入時，如此強烈的反差令人發笑，也讓看官們優越感爆棚。正是在那個全社會齊聲歌頌「美」的時代，人們才會毫無顧忌地去嘲笑醜陋、衰老及身體殘疾的人吧，而且這種無遮無攔的嘲笑還能得到周圍的認同。

完全是精神世界匱乏的表現。

為了抬高一方而貶低另一方的做法，

人們絲毫沒有意識到，

一提到文藝復興我們往往聯想到復興古代藝術、創造近代價值等積極向上的一面，然而實際上其中仍存在著許多相當粗暴野蠻的部分。文藝復興是西歐近代思想的起源，而沒能順應時代也就是沒跟上「美」之腳步的人的命運可以說在此時已經被宣告終結。

要說起來，這種思想可能與日本的平安時代比較類似。光源氏[41]的俊美容姿和高

譯注41：光源氏，日本古典小說《源氏物語》主人公。

貴身份雖被反復稱頌，但當時的社會常識也告訴世人，這一切皆是前世行善事才能今生結善果。反過來說，相貌醜陋、身份卑微也全都是上輩子造孽所致，就算被嘲笑、欺凌也怨不得別人。實際上在身處現代的我們看來，當時的作品中的確存在著大把被無理嘲弄的角色。

平安時代講究前世，文藝復興的擋箭牌則是古代肉體美，理由雖然各不相同，但從拼命粉飾偏見這一點來看兩者毫無區別，並且矛頭都直指弱者。文藝復興從總的來說雖然對「老」採取蔑視態度，但實際上這種蔑視也是分男女的。老年男性大多擁有權力和財富，以其形象為藍本繪製上帝肖像的例子也不在少數，因此很少有人會拿老年男性的外貌來開玩笑（而且從男性角度出發，提到「老化」可能最令人在意的不是外貌而是性能力）。達文西也曾將自己蒼老的側臉畫像與英俊青年做對比，反而展現出了毛頭小子完全趕不上的威嚴氣場。

然而對女性來說，衰老意味著美的崩潰。

所有變化都明明白白地展示在臉上，他人一望即知。從世俗角度來看女性不掌

握任何實權，因此美正是女性的力量源泉，失去了美就等於失去了一切。並且在很多情況下，女性只有透過別人尖銳的視線才知道自己業已葉瘦花殘（多麼痛的領悟）。在這些「別人」中男性是掌控著巨大力量的一方，他們厭惡地望著這些艾發衰容的老嫗，彷彿在看著一面倒映出自己衰老容顏的鏡子（男人當然也害怕衰老）。

也就是說，「醜陋的老婦人」其實只是男性抗拒自身衰老的替罪羊而已。而那些堅信自己會青春永駐的年輕女性也出聲附和，絲毫不覺那些刻薄的言語終有一天會報應在自己身上。

如果將馬西斯的〈難看的公爵夫人〉同吉奧喬尼的〈老婦人的畫像〉進行對比，我們會發現前者的出發點其實還是相對可以理解的。首先〈公爵夫人〉一畫的定位很明確：搞笑的諷刺畫，其次該作品針對的是畫中人雖然老醜卻裝扮華麗這一點，換句話說它的嘲笑物件是一部分人的性格、個性，並不像〈老婦人的畫像〉一畫單純對衰老這一自然現象進行貶低。

吉奧喬尼筆下這名毫不誇張也沒有一絲美化的老嫗真實反映了男性所感受到的恐懼——

喪失了青春、美貌，甚至是驕傲和尊嚴。

畫家用貧窮來表現喪失了過去擁有一切這一點（因此她打扮貧寒）。由於貧窮，老嫗熟知人生黑暗、辛勞、令人厭惡的那一面，也正因如此，她才會用懷疑的眼神去看待世界。

有一句話說得好，

美人要經歷兩次死亡，

第一次是喪失美貌之時，

第二次則是真正的死亡降臨之時。

對男性而言，應該沒有比理應成為性愛對象的女性正悲慘老去這一事實更恐怖、更令人深惡痛絕的了。在男人眼中，這樣的女人無比真實卻又如牲畜般骯髒污

穢，簡直已經脫離了人類的範疇，變成了女巫。所以男人們嘲笑老嫗——也許只要嘲弄、挪揄、大行刻薄殘忍之事，隱藏在心底裡的恐懼就能煙消雲散吧。

不知道大家有沒有這種感覺，吉奧喬尼的這幅作品似乎沒有很強的年代感，無法讓人一眼看出它是文藝復興時期的作品。這其實是一件相當恐怖的事。因為這就代表著現代的日本也已經丟掉了敬老之心，認為老人可笑、悲慘又礙事的人越來越多。像過去那樣悠然老去已經不被容許，搞不好「老人」即將變成「失敗者」的同義詞。從根本上而言，「美」與「年輕」沒有必然聯繫，更不是一種三言兩語就能說明的概念。「美」原本來自我們對愛人、血親的深情厚誼，而將這一切都剝離開來、僅僅追求抽象的「純粹美」的行為，難道不是對人性的一種否定嗎？

「外表也許是最好的僞裝。」——莎士比亞（Shakespeare）如是說。

吉奧喬尼

（Giorgione，約1477-1510）

吉奧喬尼身爲提香的老師卻生涯成謎。他不滿四十歲便感染鼠疫去世，因此作

品數量極少。據說〈入睡的維納斯〉在他去世時只創作到中途，最後是由弟子提香

代筆完成的。隨著研究的進展，可能這幅〈老婦人的畫像〉很快也會被認定為出自

別家之手吧。

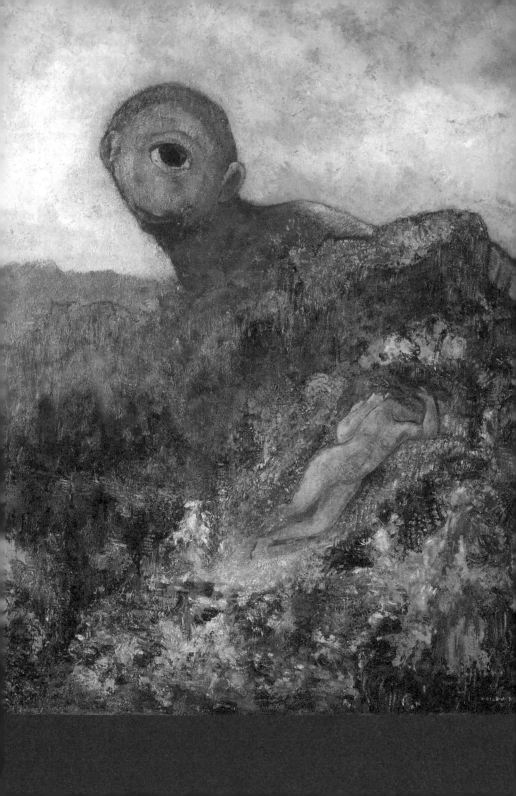

17.

〈獨眼巨人〉

──

魯東

Cyclops ──────────────── Redon

date. │ 1898-1900年　media. │ 油彩　dimensions. │ 64cm×51cm　location. │ 克勒勒-米勒博物館

繁花盛開的原野中一名年輕裸女正在酣睡。

獨眼巨人從背後的山脈之間探出頭來窺視著女子……

畫面宛如夢境般曖昧隱晦，顏色、形體交融混合。女子的臉模糊不清，腳部已經與大地融為一體，天空中也密佈著色彩奇異的雲朵。然而巨人的臉卻被明確地畫上了輪廓，那只漆黑的眼睛清晰得令人驚心。雖然身材龐大卻擁有一張渾圓娃娃臉的巨人，表情悲戚中帶著殷切，他靜靜地佇立在原地，不帶有一絲威脅性和攻擊性。

然而，某種令人脊背發涼的不安感像毒霧般緩緩侵襲我們的身體。為何我們會如此不安？為何我們能感覺到那攜帶著黏膩氣息的恐怖？

其中一點自然來源於那極端的身體比例。與沉睡的女子相比，獨眼巨人的軀體宛若支撐天地的巨柱般龐大。自古以來，人們在潛意識中將超越常規的巨軀與粗蠻的自然力量、未開化的野性疊加在一起，在世界各地的神話故事中，巨人往往是英雄的勁敵，是必須被打倒的殘酷自然的化身。時至今日，人類仍然忌憚於那來自洪荒遠古的破壞力量。就好像寧靜安恬的河川不知何時會變成洶湧激流，萬古如一的山脈不知何時就會噴發出烈焰一樣，此刻固然老實安分的巨人也蘊藏著強烈的野性，也許轉眼之間就會露出兇神惡煞的另一面。

巨人被明確地畫上了輪廓，那只漆黑的眼睛清晰得令人驚心。

更糟的是，它是個獨眼龍。假如它是瞎了一隻眼睛，那情況也許與為了獲得智慧而犧牲單眼的北歐神話主神奧丁（Odin）一樣——獨眼象徵著神的全知全能。然而，畫中這隻獨眼的出處絕沒有如此神聖。眼睛的主人終日沉溺於偷窺，雙眼在這個過程中不斷向中心靠攏，最終合併成一隻極其巨人的眼珠。

沒錯，這其實是一隻瘋狂而恐怖的獨眼。

這隻眼睛只看自己想看的東西，而且還由於雙眼合一使得看到的變得扭曲偏執，因此這也是一隻放棄了客觀性、幼稚無稽的獨眼。

庫克洛普斯（Cyclops，也譯為塞克洛斯）——源於希臘語的「圓眼」一詞——是烏拉諾斯[42]一支子嗣的統稱。這些外貌醜陋的獨眼巨人為父親所厭棄，長期被禁錮於地底，後來得到宙斯的幫助而重獲自由。擁有優秀鍛造手藝的獨眼巨人們為了感謝宙斯，精心打造了雷電供其驅使，這也是後世神話中主神宙斯最有名的武器。

回到本作，畫中的主人公是庫克洛普斯的其中一員，叫作波呂斐摩斯（Polyphemus）。他居住在埃特納火山的洞穴中，某一天偶然遇見了海洋仙女加拉

譯注42：烏拉諾斯（Uranus），希臘神話中的天空之神，大地女神蓋亞的丈夫，十二泰坦、獨眼巨人及百臂巨人的父親。後被其子克羅諾斯所殺。

提亞（Galatea），瞬間陷入了狂熱的單戀。然而一身乳白美肌的加拉提亞早已有了一個名叫艾西斯（Akis）的人類帥哥男友，根本沒把波呂斐摩斯這種宅男放在眼裡。

即便如此，波呂斐摩斯的心中依舊燃燒著絕望的愛火，四處追尋加拉提亞的身影。

而魯東這幅作品正是描繪了苦戀仙女的波呂斐摩斯從陰影中窺視沉睡中的加拉提亞的場面。可能大家也都察覺到了，這個故事絕不可能出現什麼小人物成功翻盤的大團圓結局，而事實也正是如此：一天，波呂斐摩斯在海邊撞見了加拉提亞與艾西斯的甜蜜約會，勃然大怒的他一下子舉起巨石朝兩人砸去，加拉提亞逃到海中躲過一劫，但肉身凡胎的艾西斯就沒那麼幸運了──他被巨石砸中，一命嗚呼。

當愛轉變為恨的那個瞬間，
只能看到扭曲世界的獨眼不懂自制、不知忍耐，
他忘記了自己擁有多麼巨大的破壞力，
只顧著發洩怒火。

其實波呂斐摩斯並非認不清現實。自己與心中的女神光從體格上來看就明顯天

差地別。他很清楚，自己與她就宛如粗俗與優雅、醜惡與優美一般，在任何一點上都是絕對的兩極。可是即便如此，他滿心滿眼依舊只有她。除了將她占為己有的念頭，波呂斐摩斯的腦袋裡再也無法塞進別的東西。他絕不能接受自己被拒絕的事實，因而他怒火中燒，變得危險狂暴（波呂斐摩斯可以算得上到今天仍然相當猖獗的跟蹤狂的祖師爺了）。

身體是成年人，但智商情商與小孩子沒什麼分別的波呂斐摩斯毫無反省之心。對於親手所殺的人，他未曾感到一絲悔意，甚至連心裡的怒氣也隨著情緒發洩完畢而消失殆盡了。雖然對死去的艾西斯來說很不公平，但事實上波呂斐摩斯在殺人之後並未遭受任何懲罰。話說回來，也許想要真正懲罰像他一樣的人是根本不可能的吧。

在美術史上，這一神話故事反覆被眾多畫家搬上畫布，波呂斐摩斯的形象也千奇百怪、各有千秋。但其中最令人膽戰心驚且最具獨創性的作品當屬魯東的這幅〈獨眼巨人〉。

在世紀末的象徵主義風潮中獨樹一幟、一心追求獨創畫面的魯東站在心理學角度詮釋了波呂斐摩斯扭曲的愛情，在畫中塑造出具有鮮明特點的人物。畫家對於波呂斐摩斯那猶如黑洞般扭曲的獨眼，以及那顆生硬地安在成年人特有的粗壯脖頸之上的

女子的臉模糊不清，腳部已經與大地融為一體。

稚嫩圓腦袋沒有做任何寫實處理，甚至連一絲一毫的浪漫色彩都徹底省略。那間，波呂斐摩斯的野性、癡情、偏執、單純、悲傷乃至恐怖之處躍然紙上，令觀者感同身受。

在本作中，與其說獨眼巨人是神話故事的登場人物，倒不如說他是那些只懂偏執之愛的人的聚合體吧。

在陷入愛情時無法把握自身與對方距離的人確實叫人生厭。然而對這些不懂得用別的方法去愛的人來說，愛情又何嘗不是一齣早已寫就的悲劇呢？本作中這個心懷無窮眷戀與無盡絕望偷偷窺視著心中女神的波呂斐摩斯在散發恐怖氣場的同時也令人憐憫，一方面因為他雖然擁有成年人一般成熟的身體，但思想仍然是個孩子，另一方面我們能從畫中感受到，他對加拉提亞的愛固然純潔真摯，但表達愛情的方法卻糟糕透頂。

話說回來，為何魯東要用

「大人身體、小孩頭腦」的波呂斐摩斯

來表現絕望之愛的悲劇性呢？

　　要談這個，我們必須先追溯魯東本人的人生經歷。據其本人撰寫的自傳式散文集《某個藝術家的自白》記載，他在出生僅兩天後，就被送到「蠻荒之地」寄養。這其中也許隱含著什麼複雜的緣由，但至少魯東相信這是為了讓他與母親疏遠的故意安排。當知道哥哥在家中享受著父愛母愛長大的事實後，揣測變成了確信。接下來，寄養鄉下的日子終於結束，然而魯東並沒能回到父母身邊，反而被送到擔任地方官的老伯父家中，在古老陰森的大宅裡爹不親、娘不愛地長到了十一歲。魯東在書中如此描述這個寂寞無邊的流放地：

　　「我徹底理解了自己過去創造出來的那些悲傷的藝術品究竟出自何處了。那是一個最適合開設修道院的地方，那是一個身在其中便能擁抱孤獨的偏遠區域──那裡是多麼荒蕪！因為那裡一無所有，所以必須發揮全部的想像力才能活下去。」

　　雖然寄養地為畫家日後的超群想像力打下了堅實基礎，但這個「悲傷而虛弱」的少年肯定過得很不快樂。所以即便真正回到父母身邊後，他也已經不再相信有人

會愛自己了。

「我一心追求黑暗。對於將自己隱藏在大窗簾後、房間內的晦暗角落以及兒童房中的行為，我體會到一種奇異的愉悅感。」

魯東也許就在這些暗影中，默默注視著那個曾拋棄自己的母親吧。

與遭到父母厭棄、被囚禁在地底的波呂斐摩斯一樣，感到自己被母親遺棄的魯東在絕望追尋母愛的同時，從窗簾後面、房間的角落裡偷偷窺視著母親，「體會到一種奇異的愉悅感」。把自身隱藏好，隨意觀察對方不正是對方的一種變相佔有嗎（雖然對方對此毫不知情）？他完全不相信自己可以光明正大地獲得愛，因此他只能用偷窺這種方法來得到對方。

魯東在陰影中注視著心愛之人，極其專注。也許在某一天，他真的感覺到自己的雙眼因為全力的注視而重疊到了一起。所以當他知道了波呂斐摩斯的神話故事，一定從波呂斐摩斯身上看到了自己吧。

歐迪隆・魯東

（Odilon Redon，1840-1916）

喜好孤獨的魯東出生於一八四〇年，是莫、羅丹的同齡人，而次年雷諾瓦與莫莉索[43]也出生了。看到以上這些大師的名字恐怕各位也已經猜到了，沒錯，魯東就是在這樣一個謳歌光影與色彩的印象主義全盛時期仍然堅持創作著烏漆墨黑的木炭畫的怪人。飄浮在空中的腦袋和眼球、死亡旋渦、好似生長於異界的古怪植物……這些彷彿天外之物般的繪畫作品受到象徵派詩人斯特凡・馬拉美（Stéphane Mallarmé）等人的讚賞，終於在將近六十歲時，魯東的真正價值獲得了社會大眾的肯定。而在此之後，他的作品開始變得五彩斑爛，彷彿魯東終於把黑色的栓塞從腦中拔了出來，色彩也隨之噴湧而出：用粉蠟筆繪製的柔美花朵、令人神魂顛倒的豐饒鮮花圖接二連三地誕生了。

這幅〈獨眼巨人〉是魯東在逐步脫離黑暗、孤獨和死亡這一過程中繪製的作品。雖然還稱不上繽紛絢麗，但用色的確比他過去的作品增加了許多。雖然帶著神秘的幻想氣氛，但這幅畫也充滿了人性之光。至少作為觀者，我們能夠對波呂斐摩

譯注43：莫莉索（Berthe Morisot），十九世紀法國印象派女畫家。出生於富有的官吏家庭，後嫁給著名畫家馬奈的弟弟。

斯的故事產生共鳴。而且可以像這樣描繪波呂斐摩斯，也說明魯東已經可以客觀地看待自己，也許在完成這幅作品後，魯東終於能夠擺脫幼年時代那痛苦辛酸的陰影了吧。

　　不過話說回來，魯東創作這幅畫時已經五十八歲，看起來不花上大半輩子實在是難以治癒內心傷痛啊！

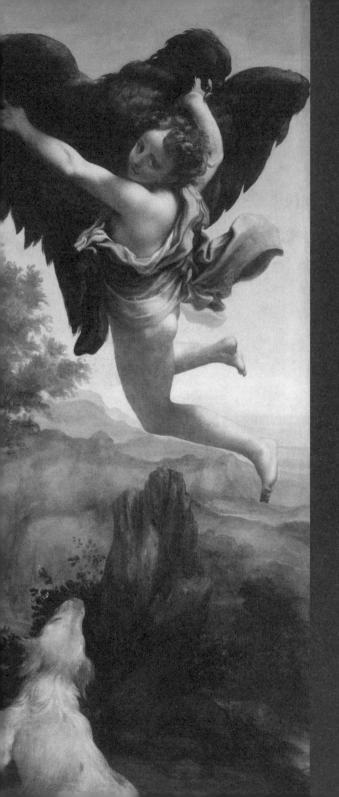

18.

〈誘拐伽倪墨得斯〉

──科雷吉歐

伽倪墨得斯（Ganymedes）的神話故事
是許多藝術家鍾愛的創作題材。

很多作品描繪了伽倪墨得斯被巨鷹擒住，騰空而去的場面。拿有名的繪畫作品來說，按照年代排序，有科雷吉歐、米開朗基羅[44]、林布蘭特[45]、莫羅等人的佳作。

科雷吉歐與米開朗基羅的作品幾乎在同一年間問世，然而對畫中主人公伽倪墨得斯的年齡設定卻存在較大差距。前者是一個七八歲的孩子，後者則是一名肌肉發達的青年。大約一百年後，林布蘭特筆下的伽倪墨得斯變成了一個最多只有一兩歲的小胖娃。之後又過了兩百年，伽倪墨得斯在莫羅的作品中再次恢復了青年身材，但由於其肌膚柔滑、四肢纖細，下半身還遮著一塊薄布，與其說是男人倒更像位妙齡少女。

這到底是怎麼一回事呢？

究竟哪個伽倪墨得斯的形象更接近本尊呢？

根據奧維德（Ovidius）的《變形記》（Metamorphoses）所述，伽倪墨得斯是特洛伊國王特羅斯（Tros）之子，同時也是一個牧羊人。從日本人的角度來看各位可能會覺得很奇怪，堂堂一國王子為何如此淒慘要去放羊？事實上在古希臘，牧羊

譯注44：米開朗基羅（Michelangelo），十六世紀義大利文藝復興時期的畫家、雕塑家，文藝復興三傑之一。代表作〈大衛〉、〈創世記〉等。

譯注45：林布蘭特（Rembrandt），十七世紀荷蘭著名畫家，以獨特的光影處理聞名。代表作〈夜巡〉、〈杜爾博士的解剖學課〉等。

米開朗基羅，〈伽倪墨得斯〉，16世紀30年代。

人身份是作為宗教領袖的一大象徵，著名的大衛王（David）以及日後誘拐美女海倫、引發特洛伊戰爭的帕里斯（Paris）都曾堅守過這個崗位，甚至連耶穌誕生的消息，上帝也是頭一個告訴了牧羊人。綜上所說，大家應該可以理解這位伽倪墨得斯其實是個了不得的人物了吧，再加上他天生一副好皮囊，是一位擁有稀世容顏的美少年，因此才有了接下來被變身為巨鷹的宙斯綁架到奧林帕斯山，成了為諸神斟酒的侍酒童的故事。

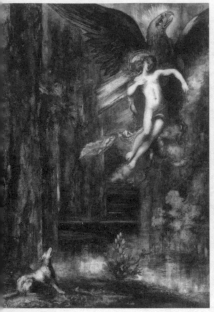

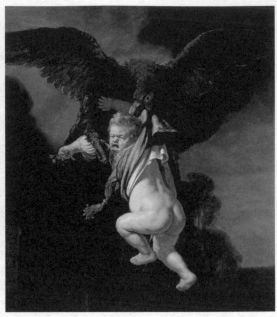

〈伽倪墨得斯〉，1886年。　　　　　　　　　林布蘭特，〈被劫持的伽倪墨得斯〉，1635年。

而關於伽倪墨得斯此後的命運，世人有諸多說法，最為普遍的版本是這樣的：

侍酒一職看似低微，卻也是能永保青春、長生不老的奧林帕斯公務員崗位，過去一直由宙斯與其正妻——天后希拉的女兒青春女神希碧（Hebe）擔當。伽倪墨得斯一來就觸及關係戶的利益，令希拉大為惱火。因為老婆想方設法要除掉伽倪墨得斯這個眼中釘，宙斯只得忍痛將其變成星座升上天空，這就是我們熟知的水瓶座。

柏拉圖認為這則神話故事是為了讓變童戀或是同性戀（這兩者並不是同一概念）獲得宗教認同才創作出來的。實際上，在古希臘人氣比較高的是根據「少年是神的僮僕」這一解釋創作的作品群（壺繪及雕塑等）。奧維德也在書中很明確地表示，好色的宙斯「非常渴望得到」俊美的伽倪墨得斯。

另一方面，蘇格拉底的弟子色諾芬（Xenophon）則根據伽倪墨得斯這個名字的希臘語語源——「以才智為樂」的意思，提倡受神青睞的並非肉體而是精神。文藝復興時期的人文學家們在此基礎上發散思維，認為伽倪墨得斯神話是對靈魂脫離肉身升天的一種比喻，甚至還有人站在基督教的角度，將鷹比作上帝，推論伽倪墨得斯其實就是受神寵愛升天的耶穌基督。當然，除此之外世間對伽倪墨得斯的神話還有諸多詮釋，但大部分都與其他神話故事一樣，深受後世文化、政治的影響。不過從根本上而言，各個時代對美少年被成年男子追求、誘拐這一主題背後隱藏的感官

刺激都是相當認同的。

讓我們回到前文中提到過的四位畫家的作品。

林布蘭特的油畫版伽倪墨得斯仍是一個惹人憐愛、嚇得尿了褲子（雖然沒穿褲子）、皺起臉來哇哇大哭的小寶寶。我們可以在地面上看到明知為時已晚卻仍然緊追不捨的母親。從這樣的畫面中我們實在很難看出什麼美少年呀、同性之愛的影子，不過這也事出有因，林布蘭特在這一時期剛剛失去了出生不到兩個月的長子，他很有可能是借伽倪墨得斯的神話故事來表現身為父母的喪子之痛吧。

男男之愛色彩更強的是米開朗基羅以黑粉筆創作的素描畫。畫中伽倪墨得斯的裸體壯碩精悍，極具米式特色。其被巨鷹從身後擁抱住、全身脫力的迷醉狀態與其說是浪漫主義，倒更接近春宮圖的感覺。要說米開朗基羅為什麼沒把伽倪墨得斯設定為少年其實也是有原因的。當時五十八歲的米開朗基羅瘋狂地愛著一名二十多歲的青年，他將小情人比作伽倪墨得斯，而那只巨鷹（也就是宙斯）自然就是米大爺本人了。況且最後米開朗基羅還將這幅畫贈給了戀人。

莫羅的水彩畫則是對米開朗基羅作品的致敬。然而經歷了數世紀變遷，世人對裸體的喜好也發生了巨大轉變，過去肌肉發達的古希臘裸男已經落伍，優雅、中性、帶著些許少年氣息的年輕人形象成為主流時尚，不過從年齡上來看，要說他是

「侍酒童」仍然很勉強。畫中，牧羊犬在地面上狂吠，暗證被巨鷹挾持而去的伽倪墨得斯其實是一名牧羊人。

這麼看來，最忠實於神話原著的其實是科雷吉歐的作品。

伽倪墨得斯的年齡、形象、牧羊犬以及背景中的山脈（據說伽倪墨得斯是在艾達山[46]附近被擄走的）等一系列要素齊全，且還原度非常高。

更加難得的是，這幅〈誘拐伽倪墨得斯〉是科雷吉歐最傑出的系列作品《朱庇特情事》（Amori di Giove）的其中一幅，與〈朱庇特與伊歐〉（Jupiter and Io）[48]成對。這兩幅作品的大小基本一致，同為豎長構圖，並排在一起時能夠很清晰地傳達出畫家的創作意圖：〈伊歐〉一畫中美女伊歐被化身雲霧的宙斯（即朱庇特[47]）擁入懷中，甜美而淫靡的肉體歡愉令她戰慄不已。對於〈伽倪墨得斯〉，我們也可以按照同樣的邏輯進行解讀。後宮遍天下的宙斯不但勾搭美女也愛賞玩少年，既然哪一個都放不下，就說明美女的嬌豔妖嬈與少年的清新純真同樣具有致命魅力。

科雷吉歐透過長方形的畫面佈局，強化了不斷飛往天空更高處的畫面感，並運

譯注46：艾達山，位於今土耳其東部、特洛伊遺跡的東南部。據說日後引發特洛伊戰爭的帕里斯就被拋棄在艾達山中，被牧羊人收養。

譯注47：朱庇特，宙斯的羅馬名。

譯注48：朱庇特與伊歐的故事，出自希臘神話。彼拉斯齊人國王的女兒伊歐美貌非凡，被主神宙斯看中。宙斯化作一團濃霧誘姦了伊歐，並將其變成一頭白母牛以躲避妻子希拉的妒火。最終脫離希拉的囚禁、恢復人身的伊歐為宙斯生下兒子厄帕福斯，並與兒子一起統治埃及。

用其擅長的明暗描寫凸顯色彩明豔之美。遠方朦朧山脈的淺藍色、沙沙作響的樹葉的薄綠色、樹椿的深茶色、狗兒皮毛的白色，以及少年人那難以言喻的柔嫩膚色、捲曲頭髮的金黃色、衣袍隨風舞動的赤色……如此配色堪稱完美！然而彷彿有意破壞這一優雅而豐富的色彩大合唱似的，陰森恐怖的黑色巨鷹盤踞在畫面上方。那不祥的黑色預示著一次異常事件已經打亂了小牧童的平靜生活。

巨鷹的雙爪牢牢擒住了伽倪墨得斯的身體。照理說少年應該拼盡全力想要掙脫這恐怖的偷襲者，但我們實在無法從畫中感受到伽倪墨得斯的抗爭意識。他的右手像環抱住對方似的繞到了翅膀後方，左手則緊握著巨鷹胸口的羽毛。這樣的動作哪裡像是要努力擺脫鉗制，根本是害怕掉落才緊緊抓住對方，與其說他是被誘拐，倒更像是自己主動投懷送抱的呢！

伽倪墨得斯的眼神也是一個謎。

他扭過頭臉朝這邊，投來一種略帶不安、「千言萬語盡在不言中」的眼神，叫人無法猜透這到底是在求援還是在拒絕幫助。他似乎仍然留戀人間，對前往天界的

旅程惴惴不安，但也下定決心從此開始全新人生，當然，如果你要將他此刻的狀態解釋成絕望放棄也未嘗不可。總之，我們無法確定這位伽倪墨得斯究竟是一個恐懼於未知命運的純真孩童，還是早已對接下來會發生的事心知肚明的腹黑角色。

也許這一份曖昧不明正是那些變童戀支持者深入解讀的好機會。科雷吉歐的伽倪墨得斯美貌，充滿純真無邪的魅力，而且他在被擄後立即接受了自己的命運，毫無抵抗的跡象。那雙略帶不安的眼睛激起了無數男人的保護欲，甚至滿足了一部分人在虐待折磨他人時才能獲得的愉悅感──這個孩子一定會乖乖聽話，而且會無條件地崇拜我這個上帝，滿心歡喜地接受我的愛吧……。

藝術不是白蓮花，其中也許飽含毒液。
美可能會超越善惡，有時甚至陰森恐怖。

雖然我們都很清楚不能用道德標準來評判藝術品，但這幅畫仍然會帶給人極度的不適感。科雷吉歐的色彩表現越是自然、越是優美，這種感覺就越是強烈。

說到底，我們該如何為伽倪墨得斯這個人物定性呢？他究竟是單純的被害者，

伽倪墨得斯扭過頭，投來一種略帶不安、「千言萬語盡在不言中」的眼神。

還是一個受到宙斯寵愛、有幸侍奉諸神的幸運兒呢？正因為這個問題一直沒有統一的認識，才導致這則神話故事出現了諸多解釋。承認本作變童戀色彩的說法隨之與天生厭惡此說的批判之聲相互碰撞，或者說逐漸混淆在一起，一直延續到了現代。

可能大部分現代人會這麼說吧：同性戀是心智健全的成年人在相互認可的前提下實施的行為，但變童戀只是單方面的榨取，兒童決不能成為滿足成年人性欲的對象，即使那個孩子看起來是自願的。

那麼為何在營利主義的世界裡，孩子們被那樣公然地裝扮成大人的模樣，被無端地鑒賞、消費呢？比如在所謂的美少女大賽中那種與娼妓毫無區別的濃妝豔抹、過度性感撩人的姿勢以及對自身性魅力的強力展示究竟算什麼？更可悲的是，無數父母還主動幫孩子報名參加這種活動。理由是孩子自己想參加。這些父母認為，孩子是真的希望將自己暴露在掌聲、鎂光燈以及成年人欲望的視線中贏取獎金。

其實我們早就發現了其中的問題。然而我們仍然默不作聲地欣賞著瓊貝妮特・拉姆齊[49]的歌聲和舞姿，就像沉醉於伽倪墨得斯的斟酒美態的奧林帕斯諸神一樣。

最終，美少女死在了變童變態殺人狂的刀下，而美少年在被好色的天神玩弄一陣子後化成了天上的水瓶座。變成星座？這與被殺有什麼區別！包括〈伽倪墨得斯〉在內的系列作品《朱庇特情事》由曼托瓦公爵（Duchy of Mantua）出資訂購，

譯注49：瓊貝妮特・拉姆齊（JonBenét Ramsey），震驚全美的兒童兇殺案的被害者。她是當時著名的童星，曾獲得美國小小姐冠軍等選美獎項，長相甜美可愛。一九九六年十二月二十六日瓊貝妮特被發現死於自家地下室，死時年僅六歲。至今為止這樁兇殺案仍然懸而未斷。

作為其贈送給如宙斯般擁有至高權力的查理五世的加冕禮物。

擅長描繪活色生香的科雷吉歐（Antonio da Correggio，1489-1543）
果然沒有讓花錢的貴族老爺失望。

雖然科雷吉歐本人毫無自信，還一直對沒能達到自己所追求的藝術境界甚感煩惱。這些作品掛在了皇宮的牆壁上，在鑒賞畫作的男人們當中，說不定就存在這樣一些人：他們看到伽倪墨得斯柔滑的肌膚、魅惑的眼神及毫無防備的裸體，忽然感到那些深深隱藏在心底的欲望有了出口，從此以後也開始像著了魔似的「誘拐」身邊的少年……如此想來，這幅畫著實令人害怕。

《伊凡雷帝殺子》——

列賓

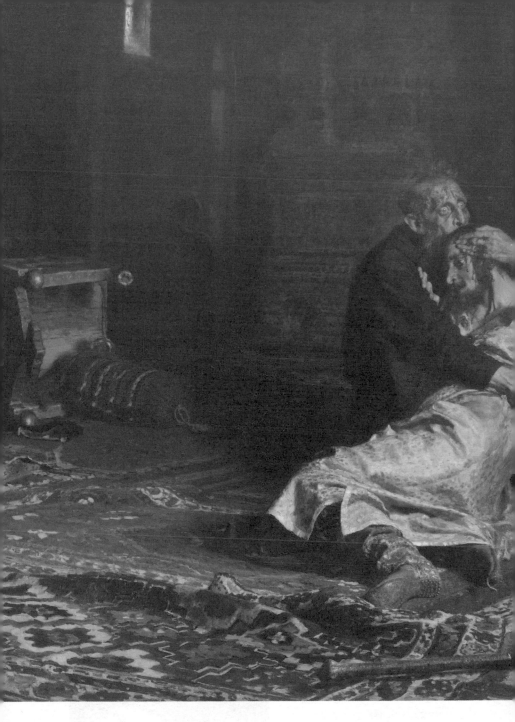

Ivan the Terrible and His Son Ivan ———————————— Repin

date. | 1885年 media. | 油彩 dimensions. | 200cm×254cm location. | 特列季亞科夫畫廊

父子激烈的爭吵聲從沙皇的房間傳來。

這幅光景在宮中已是家常便飯，不想被無端牽連的臣子們紛紛選擇遠離。

這時，人們聽見了椅子倒下的聲音、跺腳的聲音，之後是彷彿有人跌倒在地般的沉重撞擊聲……。

接下來，沉默持續。人們等待著憤怒的咒罵再次從屋內響起，然而一切卻安靜得可怕。「怪了」，人們相互交換著眼神，戰戰兢兢地將耳朵湊近那扇緊閉的門扉。裡面什麼聲響都沒有。一名臣子終於鼓起勇氣高舉蠟燭，伸手推開了門。當宛如生物般緩慢攀爬至房間深處的燭光照亮了那個陰暗的角落，人們看到的就是這樣一幕……。

俄國寫實主義繪畫大師列賓截取遙遠歷史的某一個片段，將其以逼真到令人震驚的形式定格在畫布上。這幅大作高二公尺、寬約二點五公尺，巨大的畫面加上幾乎與真人同樣大小的畫中人物，讓觀者似乎在瞬間穿越時空，成為這場慘案的目擊者。

房間中央有兩名男子。身穿淡朱色袍子的年輕男子雖然左手還勉強觸碰地面，但可以看出他已經連支撐自己身體的力氣都沒有了，也許下一秒就會徹底癱軟下

老人的眼睛在極度恐怖中瞪得老大，鮮血從他指尖汩汩湧出。

去。而另一位老者卻想要拼命阻止生命在眼前消逝，他伸出右手抱住年輕男子的腰，左手則按著對方的太陽穴，企圖阻擋噴湧而出的鮮血，然而此刻為時已晚。鮮紅的血液淌到脖頸，又從那佈滿皺紋的蒼老指間汩汩湧出。

瀕死男子的眼睛已經失去了神采。我們能夠從畫面中感受到老人在意識到懷裡年輕人的生命之火即將熄滅時那隱忍不住的渾身顫抖。他花白的頭髮凌亂不堪，血管從頭頂單薄的皮膚下爆出，瘦削的臉頰令人甚感心痛。同時，他的眼睛在極度恐怖之中瞪得老大。

看看這雙眼睛！

這裡究竟發生了什麼啊？

壁紙的精美花紋、典雅的傢俱、鋪滿地面的昂貴織毯告訴我們這裡是高貴之人的居所。說得更準確一些，我們可以從掉落在畫面前端的那根長長的權杖看出，這位穿著樸素黑衣的乾瘦老者正是沙皇本人——首位統一俄國遼闊疆土的偉大專制君主伊凡四世（Ivan the Terrible）。

出生於雷電轟鳴之日、以暴君形象長期統治國家的他被冠以「雷帝」之名。這位雷帝一生中唯一摯愛之人便是他的長子（即皇太子）。從畫中的伊凡四世將那名瀕死者緊緊抱在懷中且神情絕望的狀態來看，倒在地上的年輕人想必就是本應繼承大統的皇太子了。太子的太陽穴受到重擊，遭受致命傷。

那麼問題來了——兇手是誰？

房間裡再沒有第三個人的身影。紅色靠枕掉落在地，椅子也已經翻倒。可能是原本坐在椅子上的沙皇——那間怒火沖天地站了起來，才造成了這樣的亂象吧。一部分地毯被拖拽地拱了起來，看來這附近曾經有人在打鬥。畫面右下角的位置有一攤血跡，皇太子最初應該就倒在了那裡。

長柄的權杖上也沾染著血跡。這明顯就是兇器。不過代表至高權力的權杖不是沙皇的所有物嗎？想來雷帝應該時常將它握在手中，對著忤逆者大肆揮舞吧。無論是從波斯送來的大象不乖乖屈膝時，還是臣子們提出反對意見時，有的時候雷帝甚至都不需要特別的理由就會拿著這根權杖向眼前人狠狠砸去，管他是奴隸，還是兒

子或者大臣。那麼這次呢？

從現實情況來看，這一次雷帝應該是脾氣發過頭了。整個宮廷都知道皇太子此次面聖的目的是向父皇提出抗議，大家都很同情皇太子，究其原因，還要說到最近發生的一樁慘事——身懷六甲的皇太子妃身體不適，難以穿著正裝長時間站立參加典禮儀式，因而換了較為簡略的裝束出席，不料這一舉動引得雷帝雷霆震怒，抄起權杖就向懷孕的兒媳打去，導致皇太子妃流產，而皇太子就這樣失去了尚未出世的骨肉。站在皇太子的立場而言，向做出此等行為的父親抗議幾句也實在不算過分。

然而皇太子忘記了自己的父親不是一個能講理的人。遭到兒子指責的沙皇如往常一樣怒不可遏，再次拿起那根彷彿詛咒纏身的長柄權杖狠命揮了過去。站在眼前的是自己最寶貴的繼承人，雷帝根本沒想過要真的殺了誰，可是那該死的臭脾氣令他毫無自制力。一旦腦袋充血，他的身體就像一輛剎車失靈的極速跑車一樣瘋狂前奔。這場慘劇可謂是一時糊塗釀下了苦酒，而在當時雷帝根本不知道自己究竟幹了些什麼。

沾染血跡的權杖明顯是兇器，但這代表至高權力的權杖不正是沙皇的所有物？

等他回過神來，兒子已經一隻腳踏入了鬼門關。

此時伊凡雷帝終於清醒了過來。原來兇手就是自己。事到如今悔之晚矣。

一個人陷入瘋狂的狀態固然很可怕，但從瘋狂中清醒過來、回顧自己所作所為的那一刻才是最最恐怖的吧。沙皇猙獰暴突的雙眼真真切切地傳達著這份恐懼。

伊凡四世的生卒年份基本與織田信長重疊。前者生於一五三〇年，卒於一五八四年。後者生於一五三四年，卒於一五八二年。

這兩人皆在天下大亂、國土分崩離析（無論俄國還是日本都一樣）的動盪時代登上歷史舞臺，憑藉自身高超的政治能力在群雄割據的局面中把握航向，實現國家統一。俄國在當時只是一個深受瑞典等國欺壓的弱小國家，而伊凡本人也是從莫斯科大公的位置開始一步步往上攀登的。這與信長起初只是尾張50藩主的情況極其類似。一個與大貴族鬥爭，一個則與其他藩主作戰──這兩人在追求強有力的中央集權的同時，一個積極鎮壓教會及修道院，一個則透過火燒比叡山51實現了實質上的宗教改革。性情急躁、猜忌心重、雖有學識教養卻行為粗魯、對敵人毫不留情……這些帶給對手無限恐懼的性格特徵恐怕也是雷帝與信長的共同點吧。

不過雷帝比信長多活了六年。六年的時光似乎並不長，但其異常狂暴的一面也

正是在這最後六年才開始凸顯出來。一說雷帝晚年罹患了嚴重的糖尿病，身體上的病痛很可能對精神健康造成了巨大影響。假如信長當年沒有死在本能寺[52]，而是活到了需要具體考慮繼承人問題的歲數，誰又能保證一代梟雄不會在長年累月的壓力之下像老沙皇那樣性情大變呢？當一個人步入晚年，年輕時的急性子忽然升級為蠻不講理的火爆脾氣，曾經僅在敵人面前展露的冷酷態度也延伸到了其他方面，從有意為之變成了享受施暴的愉悅。所以說，一個人老去後的形象其實就是本人原有性格的變異濃縮。

雖說如此，其實伊凡四世錯手弒子的時間是在一五八一年，那一年他才五十一歲，即使在當時這個年紀的確能算是個老年人，但外貌絕不會像這幅畫描繪的一樣蒼老，迅速衰老、喪失活力、開始被幻覺所困的症狀正是在這場事故之後出現的。即使對雷帝而言，親手殺死愛子也是致命打擊，慘劇發生的兩年半後他便撒手人寰，追隨兒子而去。

擁有非凡領袖魅力的人，往往在死後仍然傳說不斷。

伊凡雷帝亦是如此。比起歌頌這位沙皇的建國功業，人們更喜歡宣傳他的殘虐暴戾之舉。雖然伊凡四世鐵腕肅清政敵及聖職者的血腥事蹟確為史實，但其醉心於聖瓦西里主教座堂[53]之美，為了防止世界上再出現第二座同樣的建築而挖掉了設計者

譯注52：織田信長死於本能寺，指一五八二年的「本能寺之變」，信長為觀見天皇上京駐紮於本能寺，當夜遭其部將明智光秀叛變，信長殞命於此。

譯注53：聖瓦西里主教座堂，位於今俄羅斯首都莫斯科市的紅場南端。

雙眼的故事就讓人不得不在心裡打個問號了。

同樣的，誤殺長子的慘案固然確有其事，但令事件發展到這個地步的根本原因至今仍然眾說紛紜，這件事到底與皇太子妃有沒有關係？雷帝究竟是否真的用權杖打死了兒子？事實真相無人知曉。只不過大部分俄國人都聽過以上種種雷帝晚年的不幸經歷，畫家也就照搬民間傳說繪製成畫，而且畫成了任何人一眼就能看懂的高水準作品。

那麼又一個問題出現了，畫家究竟想讓我們看懂什麼呢？是數百年前獨裁者的愚蠢行徑嗎？

其實不然。事實上這是一幅精心偽裝成歷史畫的現有體制批判畫。

伊里亞・列賓
（Ilya Repin，1844-1930）

列賓早年以〈伏爾加河上的縴夫〉（Barge Haulers on the Volga，描繪了彷彿家畜般被強迫從事重體力勞動的男性群像）一畫出名，是俄國批判現實主義的領軍人物。

向從雷帝時代開始延續至他所處時代的沙皇統治勇敢抗爭正是他的藝術目的之一。

〈伊凡雷帝殺子〉的創作動機來自一八八一年亞歷山大二世（Aleksandr II）遇刺事件[54]後俄國政府對自由主義人士的殘酷鎮壓。在當權者一句血債血償的指令下，無數有為青年人頭落地。正好在這個時期，列賓偶然聽到了林姆斯基・高沙可夫[55]的新曲《復仇》，從而開始思考自己是否也能創作一些揭露社會黑暗現實的藝術作品，於是著手尋找題材，最終選定了伊凡雷帝的故事作為作品主題。

早已失去了統治能力的白頭老叟不願面對逆耳忠言，他的處理方式與其說是懲罰對方，倒更像是隨意發洩心中怒火，結果親手斷送了前程似錦的年輕生命。伊凡雷帝的愚行，此時此刻不正在我們身邊反覆上演嗎？——其實這才是列賓最想傳達給社會大眾的潛台詞。

當本作在展覽會上展出時，曾有官吏提醒新沙皇亞歷山大三世必須注意思想藝術對政治的危害，幸運的是，列賓並未遭到告發。數年後，列賓居住的土地從俄國劃分到了芬蘭。等到沙皇體制被推翻，俄國建立共產主義社會後，蘇聯政府多次強烈要求列賓回國，但對早已經歷了太多的列賓而言，沙皇政府統治的陰影在其心中揮之不去。直至人生盡頭，列賓再也沒有回過祖國，就此在芬蘭永久長眠。

其實當後世的我們看到沙皇俄國變成了蘇聯，而今又解體變成俄羅斯聯邦，就

譯注54：亞歷山大二世，是十九世紀末期的俄國沙皇，下詔廢除農奴制，是推動俄國近代化的先驅。一八八一年三月遭人民意志黨成員刺殺而亡。

譯注55：林姆斯基・高沙可夫（Rimsky Korsakov），十九世紀末俄國作曲家及音樂教育家，俄國國民樂派創始人之一。

算努力品味列賓這幅〈伊凡雷帝殺子〉也很難將其與政治掛上鉤，不過要是站在繪畫藝術的角度，我們的腦海中卻能衍生出許多聯想──堪比維拉斯蓋茲的高雅格調、林布蘭特的戲劇性，以及讓人不禁想起莎士比亞《李爾王》（The King Lear）的作品主題。

列賓一心想表現年輕人的不幸慘死，但整幅畫最讓人印象深刻的卻是老人從瘋狂中清醒過來愕然無措的模樣。他的絕望、他所感受到的恐懼，都如排山倒海般向我們襲來。

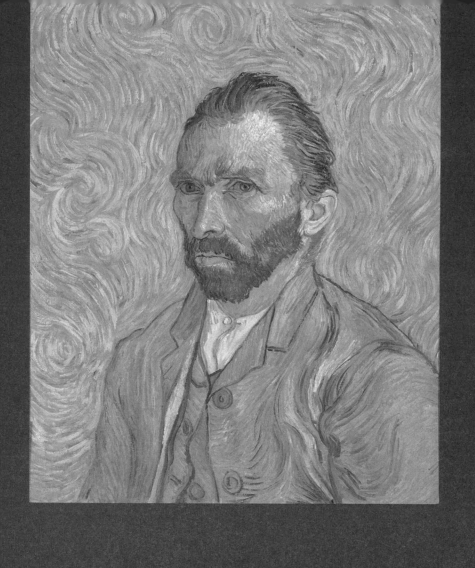

20.

〈自畫像〉

—— 梵谷

Self-Portrait ———————————————————— Van Gogh

date. | 1889年　　media. | 油彩　　dimensions. | 65cm×54cm　　location. | 奧塞美術館

納粹德國於一九四〇年佔領巴黎，旋即將三色旗從艾菲爾鐵塔上扯了下來，旁若無人的蹂躪侵略就此拉開帷幕。

打算在林茲[56]建設世界最大規模的「領袖美術館」的希特勒一手扶植羅森堡特別任務小組[57]，仿照拿破崙當年的行徑，對藝術品開始了大規模的沒收、掠奪。

《將軍之夜》（The Night of the Generals，導演安納多·李維克〔Anatole Litvak〕，一九六六年攝製）是一部以這一黑暗時期為背景講述納粹歷史的電影佳作。該片將現實的事件與虛構的妓女連環謀殺案巧妙交織在一起，故事的後半段是這樣的——

一九四三年的巴黎，戰況惡化。深受元首信賴的將軍從華沙調任至此。原本在此任職的將軍們陷入焦慮之中，此時他們正密謀暗殺希特勒（這正是著名「女武神」行動[58]，又稱「華爾奇麗雅」行動），唯恐準備已久的機密行動會在新同僚面前露出馬腳。於是他們強行給剛剛上任的將軍放了假，還以巴黎觀光為名為他配上了一個喜歡藝術的勤務官。將軍雖然不情願，但還是在勤務官的引導下遊覽了巴黎街道、參觀了博物館。

譯注56：林茲（Linz），今奧地利北部城市，多瑙河上游的最大河港。

譯注57：羅森堡特別任務小組，由「納粹黨哲學家」阿弗瑞德·羅森堡（Alfred Rosenberg）創立並領導，一九四二年六月起根據猶太人必須遷居強制居住區的法令，該小組從稅務署沒收收押在此的猶太文學著作及代表猶太文化的藝術品。而後此特別任務小組許可權擴大至荷蘭及法國等國，從猶太神學院等處沒收個人藏書及藝術品。

譯注58：女武神行動，一九四四年七月二十日由一群年輕軍官策劃的希特勒刺殺行動，以北歐神話中的女武神為名。最後雖以失敗告終，但意義深遠。

這一時期博物館已經停止對外開放，各方正忙於瓜分戰利品，只有身份特殊的高官才有資格入內。然而對繪畫毫無興趣的將軍面對眼前成百上千的藝術珍品只覺得百無聊賴。他不但對布雪[59]《沐浴後的月神黛安娜》（Diana Leaving the Bath）一類洋溢著春情暖意的裸女畫興致不高，走到近代繪畫展區後，更是對這些作品嗤之以鼻：這就是所謂的頹廢藝術啊，呵呵。無論是羅特列克[60]、高更（Gauguin），還是塞尚[61]、雷諾瓦，勤務官的講解對將軍而言徹底淪為了耳邊風。到最後，勤務官只是機械性地為長官念著畫家的名字和作品標題，雙方都想迅速結束這段痛苦的參觀。

然而不經意間，勤務官發現將軍在某幅肖像畫前，宛如腳下生根了般一動也不動。他想出聲詢問將軍發生了什麼事，可終究沒把話問出口，因為眼前的氣氛似乎容不得有人多說一句。將軍並不是不想從畫前走開，而是想走也走不了。他彷彿中了畫作的咒縛，額頭上淌下了大滴大滴的汗珠，一雙瞪大了的眼睛連眨也不眨，全身像得了瘧疾似的抽動起來。肖像畫與他自己好似共鳴的音叉般發出尖銳的迴響，整個人似乎立即就要被那身心扭曲的痛苦折磨得昏倒在地。而事實上，將軍的身體在肖像畫前劇烈顫抖，勤務官則反射性地伸手打算扶住他。

就在此時，將軍終於回過神來，對著向自己伸出手的勤務官勃然大怒：「別碰

譯注59：布雪（Boucher），十八世紀法國畫家、設計師，洛可可藝術的領軍人物。曾任法國美術學院院長、首席宮廷畫師。深受路易十五的情婦龐巴杜夫人的青睞。

譯注60：羅特列克（Lautrec），十九世紀末法國印象派畫家，近代海報設計與石版畫藝術先驅。自幼身患殘疾，發育不全，去世時年僅三十七歲。

譯注61：塞尚（Cézanne），十九世紀末法國後印象派畫家，被推崇為「現代藝術之父」，因其積極追求對物體體積感的表現，為「立體派」開啟了思路。

我！」然後彷彿什麼都沒有發生過似的邁步向前。

次日清早，將軍再次喚來勤務官，告訴他自己今天打算再休息一天去看畫。從將軍的口氣來看，他似乎已經把前一天的遭遇忘得一乾二淨了。勤務官強忍住驚詫的表情，也把無數疑問吞進了肚裡，默不作聲地踏上了與昨日同樣的行程，把將軍再次帶到了那幅肖像畫前。將軍也與昨天一樣在畫前劇烈顫抖起來，不過這一次他憑藉自身力量勉強鎮定了下來，將自己彷彿要緊緊貼附在畫上的視線如同撕開膠水粘貼的兩張紙一樣小心翼翼地移向了一邊。

離開博物館後，兩人來到一處清靜的露台小憩，將軍一邊喝著飲料一邊詢問勤務官對剛才那幅肖像畫的看法。勤務官坦言道：「那幅畫彷彿能夠穿透人心，反過來告訴鑒賞者你究竟是一個怎樣的人。它還把我們平時並不在意的東西如鏡子般如實呈現在我們眼前。」

這段話無疑刺中了將軍的要害。這位立下赫赫戰功的精英軍人在人後其實是一個變態殺人狂、當代的開膛手傑克。他躲藏在戰爭這根隱身草後，至今已在各地殘殺多名娼妓以獲取黑暗而扭曲的快感。就在這個瞬間，他感到眼前的勤務官已經窺到了他隱藏於內心深處的惡魔，因而像蜘蛛一般布下了重重圈套……

這幅令將軍深陷咒縛的畫正是梵谷的〈自畫像〉。

據說這是留下了四十多幅自畫像（其中似乎也有不少贗品）的梵谷在人生最後階段的作品，完成於精神病院內。

不過即使不瞭解這些背景知識，任何人一眼看到這幅畫都能感到那份異常的壓迫感，正因如此，該畫出現在電影中，並起到了如此作用也是極具說服力的。這是一幅「彷彿能夠穿透人心」，將本人都不曾意識到的黑暗面「如鏡子般呈現在我們眼前」的肖像畫。而《將軍之夜》涉及的黑暗面則是主人公本人都無法控制的「憤怒與瘋狂」。

實際上在影片中，這幅畫遭到竄改。為了對應勤務官那句「如火似焰的文森[62]」的解說詞，畫作背景中的旋渦被改成了紅色。提到火焰，一般人立刻會聯想到紅色，然而這幅畫的本尊——如諸位所見——則是以藍、綠、白三色繪製而成，與出演將軍一角的彼得·奧圖[63]（此君演技驚天地泣鬼神！）那雙冷酷到底的碧眼是同樣的顏色。

曾反覆鑽研色彩組合效果的梵谷在繪製這幅肖像畫時，除了在頭髮和鬍鬚上使

譯注62：梵谷全名為文森·威廉·梵谷（Vincent Willem van Gogh）。

譯注63：彼得·奧圖（Peter O'Toole，1932-2013），愛爾蘭著名演員，曾八次獲得奧斯卡獎提名，二
〇〇三年獲得奧斯卡終身成就獎。代表作《阿拉伯的勞倫斯》、《末代皇帝》、《維納斯》等。

用紅褐色外，其餘部分全部用淺淡的冷色進行了統一。看到電影裡山寨畫作上那平庸的紅色，更讓我由衷地佩服梵谷那卓爾不群的色彩感。原本藍色是令人心平氣和的顏色，然而這幅畫居然能讓人在一片幽藍之中感到心神不定，真是水準爆表。加上那些一向觀者猛烈侵襲而來的執拗筆觸以及顏料之間妖異的重重疊加，一股青色瘴氣彷彿從人物之中緩緩滲出，接下來也許就要突破畫布與現實的界限，飄浮在鑒賞者眼前了。

畫中人的表情也駭人而凜冽。瘦削的臉頰、緊縮的眉頭、銳利地放射出陰鬱冷光的雙眼，他的神情中毫無一絲寧靜、溫柔、平和，只是一個勁兒地冰冷燃燒著。他的上衣明顯是便宜貨，肩膀的部分又皺又歪，彷彿是扭曲內心的外在表現一般。就算我們不是電影裡那位心理變態的將軍，在面對這幅畫時，似乎也逃不過深陷未知泥沼之中的命運。

不過話說回來，本作帶給我們的感受當真是梵谷本人的意圖嗎？

藍色是令人平靜的顏色，然而這張畫卻讓人在一片幽藍中感到心神不定。

岸田劉生，〈切通之寫實〉，1915年。

他常常說「我僅希望如實畫出雙眼所見之物」，對於自畫像他也明確表示「這就是我」。因此這種可能性也是絕對存在的──梵谷只是畫出了自己所看到的東西而已。宛如岸田劉生[64]的〈切通之寫生〉（A Road Cut Through a Hill）一般。

〈切通之寫生〉是一幅描繪了日本四處可見的日常風景，卻在中途忽然斷了線。在我們看不到的畫面背後，本應只是一條單純的下坡路，但那凹凸不平、宛如活物般的土道卻讓人感到心緒不寧。似乎有一隻令人戰慄的怪物正要從坡道的另一頭探出頭來，抑或者這條坡道本身立即就會如猛獸般向我們襲來……即便畫家本無全新震撼的傑作：一條滿是石子的土路向著湛藍的晴空延伸，卻在中途忽然斷了線。此意，卻仍然叫我們嚇出了一身冷汗。

梵谷這幅藍色自畫像的繪畫手法，是否也與此類同呢？

自畫像是極其特殊的。這在音樂界是不可能的表現手法，無論你有多天才多大牌，也無法創作出所謂的「自畫曲」。

譯注64：岸田劉生（Kishida Ryusei，1891-1929），日本大正至昭和時期的西洋畫家，深受印象主義影響後回歸古典寫實主義。出身書香世家，其父為明治時代的著名記者，弟弟是寶塚歌劇團的知名劇作家。

相較之下，傳記或自傳體小說也許更加接近一些，然而能夠將自己的音容笑貌描寫入微的人實在少之又少，因此文字與以視覺為訴求的繪畫仍然存在著根本性的區別。在文章中，人們可以輕易將自己塑造成聖人君子，可以連篇累牘地敘述自己的大公無私和熱情奉獻。偶爾也會出現這樣的例子，在大吹特吹的文章一角附上了本人的照片，那張彷彿能聽到「越後屋，你也鬼點子很多嘛」，「哪裡哪裡，不及代官大人！」[65] 這類台詞的惡人面相不禁讓吹捧露了餡，著實好笑。

其實所謂的面相比我們想像中包含了更多的訊息。這麼想來，自畫像與客觀展現個人容貌、體形的照片也不一樣。任何一幅自畫像——無論是美化還是醜化——都必然是強烈的自我表現。畫家會發揮自己的全部實力，僅僅憑藉外表來徹底彰顯自己的內在。如此一來，自畫像有時會淪為俗不可耐的自我陶醉，有時則是恨不得連內臟都掏出來的殘酷自我批判，甚至還有人將自畫像當作展示精神空虛（也不先掂一掂分量）的道具。因而就算是大畫家，只有自畫像被排除在名作之外的例子也不在少數。

譯注65：這兩句話是日本傳統古裝劇裡奸商與貪官的經典對話。「XX屋」是日本傳統商鋪的名稱，也可用來指代商鋪的經營者。

梵谷不滿足於為數眾多的自畫像，
一生中還寫下了七百多封書信，
執拗地訴說著自己。

作為牧師之子出生的梵谷看似是長子，其實在他出生的前一年，同樣名叫文森的哥哥在出生後不久夭折。根據心理學家的研究，父母常將夭折的孩子看作「好孩子」，而很快在此後出生的孩子則容易被貼上否定的標籤，因此活下來的孩子很難保持正常的自尊情感。梵谷與父母的關係始終冷淡而生硬，他終其一生不斷尋找自己的存在理由，如饑似渴地尋求認同，其根本原因應該就在這裡。

始終期望著獲得他人理解的梵谷果真能「如實」描繪出自己的模樣嗎？說到底他究竟有沒有能力畫出雙眼所見的自己呢？如果他真的可以，那又為何要在背景中加上旋渦呢？

其實比起這些來，還有一點更值得探究：為何他從未正面描繪過他那只因為自殘而缺損的耳朵呢？換成是林布蘭特或席勒[66]一定會一五一十畫出這隻耳朵來，而梵谷卻總用各種角度隱藏起來（也包括白色繃帶的版本）。

梵谷與其他眾多畫家一樣，將想要隱藏起來的東西徹底隱藏，將想讓世人看到

譯注66：席勒（Egon Schiele，1890-1918），奧地利分離派繪畫巨匠，二十世紀初著名的表現主義畫家。師承古斯塔夫‧克林姆。

的東西徹底展現。無論是有意識還是無意識，這幅自畫像——與書信一樣——悲哀

地嘶吼著：瞭解我！關注我！認同我！

文森‧梵谷

（Vincent Van Gogh, 1853-1890）

被冠以「苦惱的畫家」、「悲劇畫家」等名號的梵谷沒有固定的居所和職業，

終其一生潦倒不堪，有生之年可謂一無所成。下定決心要成為畫家並開始學習素描

時他已經二十七歲。由於幾乎是自學，剛開始他只能畫出不入流的粗鄙之作。在

三十七年的短暫人生中，梵谷一共創作了兩百幅油畫以及超過五百幅的素描作品，

然而成功售出的僅僅一幅。

從旁人的眼光來看，與其說他是個畫家，社會邊緣人這個詞倒更適合他。雖是

一段宛如藝術殉教者般的受虐人生，但梵谷的畫風真正轉變為如今我們印象中的

「梵谷」卻是在與高更在法國鄉間嘗試共同生活[67]並徹底失敗的前後。也就是說，

只有其死亡前三年間的作品才是我們所認同的「梵谷風格」：〈有婦女在洗衣服的

譯注67：一八八八年，梵谷在法國南部小城阿爾租下「黃屋」，打算建立「畫家之家」，並邀好友畫家高更同住。但因此時梵谷精神狀態不穩定，時常與高更爭吵，最終兩人決裂。

阿爾吊橋〉（*The Langlois Bridge at Arles with Women Washing*）、〈夜間露天咖啡座〉（*Cafe Terrace at Night*）、〈向日葵〉（*Sunflowers*）、〈絲柏樹〉（*Cypresses*）、〈星夜〉（*The Starry Night*）等等。

因高更的離去備受打擊的梵谷在神志不清的情況下用剃刀割掉了自己左耳的一部分，並將割下來的部分送給了一名相識的女子。在做出這一詭異舉動之前，梵谷就曾因遭阿爾市民的厭惡而被強制送進精神病院過。而這一次，他自願來到聖雷米[68]入院接受精神治療。

繆斯女神應該是與瘋狂一起降臨在梵谷眼前的吧？上帝永遠是不公平的。世界上既有魯本斯、畢卡索這種從孩童時代起便深知自己才華無限又能獲得他人好評、一生作品深受讚譽、死後依然名垂青史的高富帥畫家，也有只能憑藉才能賭命堅持、卻在終於領悟真諦的瞬間迎來死亡，作品直到死後多年才得到肯定的卑微的梵谷。

一八九〇年七月，梵谷一手拿著畫具，一手按壓著鮮血淋漓的腹部，走在巴黎以北奧維爾的村路上。當被人問到時，他只是淡淡地回答「被手槍打到了，不過沒什麼大礙」，而後便躺在了自家的床上。次日，弟弟西奧（Theo Van Gogh）從巴黎匆忙趕來。梵谷在弟弟懷中咽下了最後一口氣。然而不知為何，造成梵谷致命傷的

譯注68：聖雷米（Saint Rémy de Provence），法國東部安省的一個市鎮，距離阿爾（Arles）約二十五公里。

那把手槍至今仍未找到。

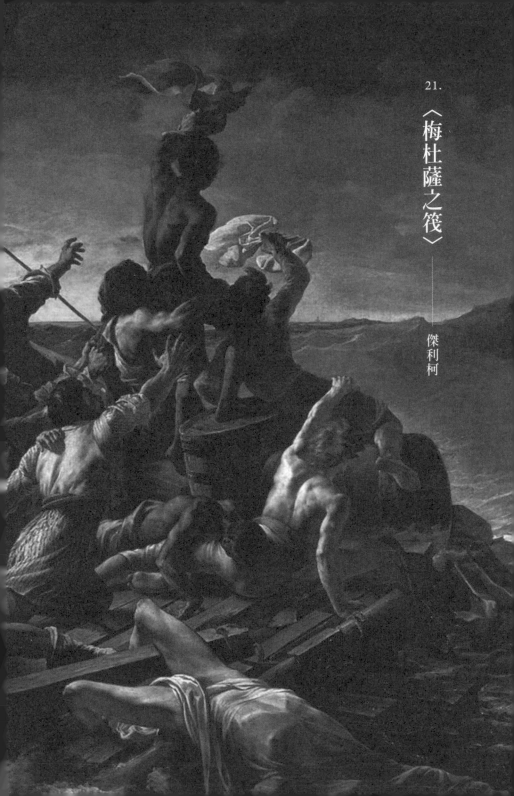

21.
〈梅杜薩之筏〉──傑利柯

The Raft of the Medusa ——————————————— Géricault

date. | 1819年　media. | 油彩　dimensions. | 491cm×716m　location. | 羅浮宮

當一七九三年路易十六在斷頭台上身首異處後，法國大革命按理說已經大功告成了。然而此後雅各賓黨開始了恐怖的激進統治，接下來則是熱月政變。法國人在經歷了督政府統治後，又迎來了拿破崙的隆重登場及黯淡退出。誰都沒有想到，等到了一八一五年，王權還有復辟的這一天。流亡多年的普羅旺斯伯爵（路易十六的弟弟），便以路易十八的身份風光即位。

生活在這個時代的人就好像乘著木筏，
漂流在暴風雨肆虐的大海上。

他們不知自己下一刻將飄零何方，只能聽天由命，過著沒有寄託、毫無希望的日子。而大人物們也不見得好到哪裡去，那位剛剛才鹹魚翻身的路易十八還沒把王位坐熱就被迫再次踏上了流亡之路，這是因為拿破崙逃離厄爾巴島，打算集結殘黨捲土重來。不過幸好拿破崙的最後一次奮鬥只堅持了短短百天[69]，路易十八雖然歷經艱險，但好歹還是平安還朝了。

大敵已除，王權如今定已堅若磐石——路易十八召集四散在各國的流亡貴族們

歸國，計畫再次構築大革命前那個如夢似幻的世界。此時，在積極回應這一逆時代潮流而行的國策大計的人中，有一個自稱舒馬茲（Schmaltz）伯爵的人。在流亡前曾是海軍大尉的他不顧自己已長年不曾出海，一味強調自己「原有」的權力，故而成功以海軍中校的身份登錄在冊。

整個事件由此而起——

一八一六年初夏，當法國需要向西非的塞內加爾殖民地運送士兵和移民者時，舒馬茲主動請纓出任巡洋艦梅杜薩號[70]的指揮官。當時有不少人對此表示反對，主張必須挑選真正具有才幹的人擔當大任，但國王力排眾議任命舒馬茲為船長，巡洋艦不久便揚帆起航。

結果不出所料，這位原流亡貴族「不負眾望」盡顯無能本色。他不但僅花兩周時間就「成功」脫離艦隊、偏離航線，還讓船在非洲大陸沿岸觸礁擱淺。此後船長的指揮更加叫人瞠目結舌：下令全員放棄明明沒有沉沒危險的船，讓包括他自己在內的高級士官立即乘坐救生船出逃，而其他人只能拿手頭現成的木板緊急釘成木筏

譯注70：梅杜薩號（Medusa）命名源自希臘神話中的蛇髮女妖美杜莎，路易十八政府希望借英雄柏修斯（Perseus）殺死美杜莎後將其首級放入盾牌中，令盾牌堅固無比的典故喻意該艘船艦所向披靡。

自救或是乾脆直接被拋棄在汪洋之上。就這樣，寬九公呎、長二十公尺的木筏上活生生擠著一百四十六男一女——據說這名唯一的女性是從軍商人之妻。殘酷的現實是，她在漂流的第六天就被木筏上的其他成員以身體已經衰竭為名拋入了大海（雖然其他人因此得到了少量的飲用水和餅乾）。

烈日之下的漂流長達十三天之久。當救援船出現時，木筏上還能喘氣的僅剩下十五人。其中五人雖然得救卻仍在數日後衰亡，最終一百四十七人中只有十人僥倖存活了下來。被發現時，木筏上散佈著血跡，有人親眼看到已經曬乾的人肉片懸掛在桅杆上。這裡究竟發生過什麼？日後從倖存者的證言中，世人終於瞭解到那場宛如地獄般的奪命漂流的真相——因暴風雨溺亡、為了爭奪飲用水展開的鬥毆及廝殺、病死、自殺、發瘋、餓死，最後是人吃人……。

政府雖然意在掩蓋這一殘酷事件，但記者們無法保持沉默。很快，鋪天蓋地的指責席捲而來，罪魁禍首舒馬茲被送上軍事法庭，國王也發表聲明，表示今後絕不會再根據家世身份安排官職。然而法庭最終對舒馬茲下達的判決相較於其罪行實在輕得過分：剝奪地位及囚禁三年。這非但沒能平復國民的憤怒情緒，反而火上加油。曾經那場流血的革命到底算什麼？貴族又開始踐踏平民了！

這個社會根本沒有改變，

仍然只有位高權重者才能活下去——

許多人心中燃燒著熊熊怒火。

剛剛從義大利學成歸來的二十五歲青年畫家傑利柯也是其中之一。

西奧多‧傑利柯

（Theodore Gericault，1791-1824）

繼承了龐大財產的傑利柯無須靠接訂單吃飯，可以憑自己喜好自由創作，因而一旦想法形成，他便立即著手將這場真實悲劇搬上畫布。傑利柯原本就是一個奉行「既然要做就必須做徹底」的人，除了對倖存者進行採訪和調查，他還搬到了空間更大的畫室製作木筏的模型，並在上面擺放蠟像，嘗試各種構圖。他頻繁前往醫院繪製瀕死病人的素描，甚至還搞來了死刑犯的人頭和手腳擺在家裡任其腐爛，其間

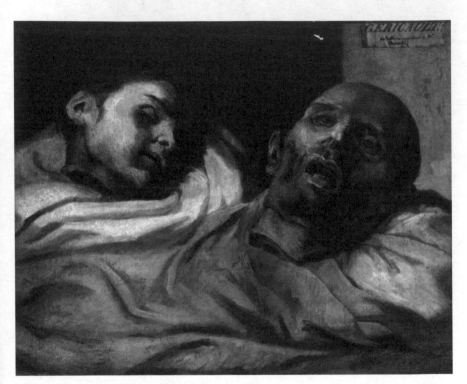

傑利柯，〈對切下的首級的習作〉，約1817年。

一絲不苟地畫下了腐爛的各個階段（這些都留下了油畫）……就這樣忙了大約八個月，也就是事件發生三年後的一八一九年，開浪漫主義先河的傳世傑作〈梅杜薩之筏〉完成了。

即使是我們這些早已看慣了好萊塢電影中那些勁爆場面的現代人，還是會被〈梅杜薩之筏〉的寫實效果驚出一身冷汗。因為我們早已見過很多電影模仿這幅畫極其戲劇化的構圖和表現手法了。而且仔細想一想，時至今日就算利用最新的電腦特效，我們究竟能不能做出超越這幅作品的畫面效果呢？相信各位看官心裡自有答案吧。

那麼在沒有好萊塢、沒有電影也沒有電視的時代，而且還是梅杜薩號倖存者仍然活著、世人對這一事件仍然記憶猶新的時候，人們在看到這幅大作時的內心震撼恐怕不亞於天地大衝撞吧。

讓我們一起來看一看這幅畫──鉛灰色的大海、漆黑渾濁的高浪、陰鬱不定的天空、透過膨起的船帆來表現的強風──大自然處於絕對的強勢地位，而且冷酷無情。另一邊，死死扒在眼看就要四分五裂的木筏上的人類如此卑微渺小，他們面對著無窮無盡的恐怖、絕望以及令人癲狂的希望顫抖不已。在遠處的海平面，一艘幾乎就要消失的船隱約現身於浪濤之間，這是他們唯一的也是最後的光明。

死扒在木筏上的人類如此卑微渺小，面對著恐怖、絕望及希望顫抖不已。

這是一個堪稱完美的金字塔形構圖。前方是已經橫躺在地的死者，中景是半死不活、雙眼已經失去神采的病人們，而他們身後則是面對生的希望不由得雙手合十或爬上木桶拼命揮舞布條的人。這是從橫到豎，從絕望到希望，從死到生。宛如在痛苦中仍然堅持奮起的不屈生命力，也像將極限狀況之下的心理劇變圖像化了一樣，畫家把這些令人戰慄且爆炸性的肢體語言精準地展現在畫布上。

在這裡希望大家能注意一點，就是這幅畫乍看之下似乎是繪畫版的「紀實」，然而畫家所追求的並非只有寫實。包括早已僵硬無力的屍體在內，木筏上總共十五名男子的身體無一人因為飢餓而變得瘦骨嶙峋。與現實正好相反，出現在此處的是健碩精悍的米開朗基羅風格男性群像，他們的肌肉躍動感與肉體之美值得我們交口稱讚。可以說正因畫家的這一處理，令本作超越單純的現實批判框架，上升了到具有神話悲劇美感的境界。

另外，本作還迴避了直白露骨的現實描寫。廝殺與人吃人的真相只用畫面右下角血淋淋的斧頭一筆帶過，晾在桅杆上的肉片也不見了蹤影。如果鑒賞者對這段歷史毫不知情，可能會把該畫看作一幅單純的海上漂流圖，不過畫家最厲害的地方就是即使鑒賞者不瞭解史實，依然可以細細品味這幅作品的精妙之處。然而等鑒賞者知道了真相──這些遇難者不僅遭受著大自然的威脅，在此之前他們已經淪為了等

級制度這一病態政治的犧牲品，被徹底拋棄在這汪洋大海上——鑒賞者心中的恐懼便會立即倍增吧。

當這幅作品以〈遇難〉為題在官方沙龍中展出時，路易十八很自然地流露出了不快之色。

這幅畫從任何人看來都是對政府的墮落與失策的強烈批判，放在參觀人數眾多的正式畫展上展出的確事態嚴重。因此為政府幫腔的評論家們，也就是我們現在所謂的「專業評論人」對本作進行了猛烈炮轟：「這絕對是一幅為了滿足禿鷹們的胃口而畫的下流之作。」

不僅如此，當時社會普遍認可靜謐肅穆的古典主義繪畫之美，本作不但與之相去甚遠，同歌頌英雄的傳統歷史畫也大相徑庭，因此當時有不少人認為傑利柯的這幅作品既醜陋又骯髒，打從心底對其感到厭惡。換句話說，其實在當時，認可本作的真正價值、歡迎全新藝術風格到來的人是少數派。

此時向灰心喪氣的傑利柯拋出橄欖枝的是英國的演出商。一份租借劇院收取門

票舉行展覽的計畫書送到了畫家手中，傑利柯接受邀請，穿越多佛海峽來到英國。

演出商的眼光果然不凡，展覽一經推出就吸引了五萬多人蜂擁而至，成為當時的一大社會新聞。比起欣賞藝術品，大家更像是來看奇珍異寶的。雖然就英法兩國的歷史糾葛而言，被法國政府否定的作品很容易在英國受到重視，但不可否認〈梅杜薩之筏〉的人氣就此一路飆升，大量版畫被複製生產，傳播到世界各地，作品及作者本人的知名度水漲船高。

不過在此之後，西奧多・傑利柯再也沒能創作出一幅可與之匹敵的佳作。

在倫敦居住期間，傑利柯以寫實的筆觸將境遇悲慘的貧民定格在速寫中，回國之後他也創作了數幅精神院病患的肖像畫，但再也沒有搜尋到合適的大題材。不過傑利柯從很早以前就非常喜歡馬，甚至擁有過競賽馬，因此一直不斷地繪製了許多關於馬的作品。但也因為這份愛好，他在三十二歲的大好年華時墜馬而亡。

據說在臨死之前，傑利柯大喊著：「我還什麼都沒做呢！」

《伊森海姆祭壇畫》

——格林勒華特

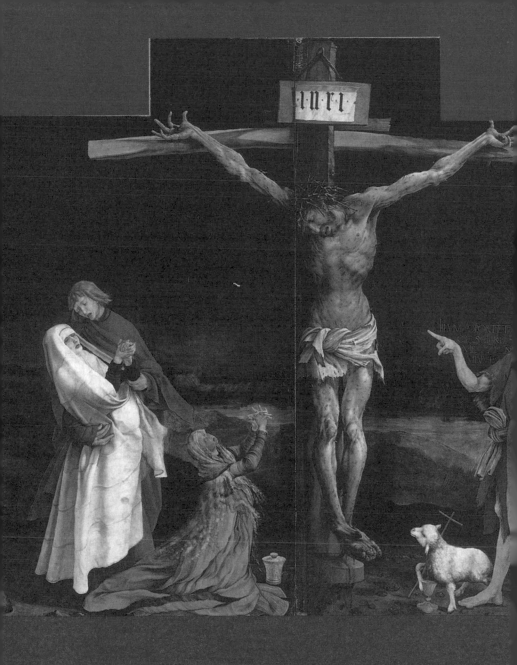

Isenheim Altarpiece ——————————————— Grünewald

date. | 約1515年　　media. | 油彩　　dimensions. | 第一面・整體　380cm×493cm（中央折面269cm×307cm）
location. | 法國恩特林登美術館

提起中世紀的傳染病排名前三的，

自然是鼠疫、痲瘋病以及聖安東尼之火病。

排名最後的聖安東尼之火病由於基本只在阿爾卑斯以北地區傳播，因此不被世人所熟知。

這種病是由麥角類生物鹼（Ergot alkaloid）引起的中毒反應，正常人一旦吃下用感染了麥角菌的黑麥做成的麵包便會罹患此病（然而直到十七世紀末人們才真正瞭解到該病的發病原因）。因神經遭到破壞，患者時常發生全身痙攣，手足四肢出現火燒似的痛楚和紅腫，接著這些部位的肌肉會壞死、潰爛剝落，最終導致死亡。由於這種病症的手足變形現象與痲瘋病晚期的症狀非常類似，所以很多時候人們根本搞不清楚自己到底患的是什麼病。

在那個時代，無論是知識淵博的貴族還是大字不識一個的農民，每個人都堅信惡魔的存在。當時的人認為這種伴隨著原因不明的劇烈疼痛及肉體壞疽的疾病是上帝對患者所犯罪行的懲罰，因此對患者有嚴重歧視的現象，甚至個別地區還將此病視為惡魔的標記，患者被送上女巫審判的法庭，最終慘死於火刑架。無論如何，一旦患上聖安東尼之火病，你必然會被趕出已經住了一輩子的家，從此背井離鄉、四

處流浪，只為尋找一個能夠安然死去的清靜之地。而在流浪之際，為了讓周圍的人知道自己身患重症，患者會穿著破爛不堪的衣服，或是拿著撥浪鼓一邊發出聲響一邊前行。

如此悲慘的人生，
難道在世上已經沒有一絲救贖了嗎？

不，雖然火光微弱，但聖安東尼之火病的患者們並非毫無希望。曾經有一名病人向聖安東尼[71]的聖遺物潛心祈禱得以恢復健康。想來這名病人應該中毒不深，僅僅因為在漫長的朝聖路上沒有再吃過黑麥麵包便不治而愈。然而其他患者對這一傳說深信不疑，紛紛開始前往與聖安東尼有關的各處遺跡、教堂朝聖，尤其是史特拉斯堡[72]近郊伊森海姆的聖安東尼修道院成了聖安東尼之火病病患最中意的朝聖地。當然除了對聖安東尼的篤信之外，患者蜂擁而至的另一個重要原因是此處設有專門的治療所，修道士們為遠道而來的病患們煎煮草藥，以卓越的外科技術為重症病人實施截肢手術，即使已經到了病入膏肓、藥石無靈的晚期，修道士們也會站在信仰的立

譯注71：聖安東尼（St. Anthony the Great），基督教聖人，羅馬帝國時期的埃及人，是基督徒隱修生活的先驅、「沙漠教父」組織的著名領袖。

譯注72：史特拉斯堡，法國東部城市，位於今法德邊境。

場上爲你送上最後的安慰。

假設現在是一五二〇年。

此前一年麥哲倫（Magellan）率領船隊出海環游世界，馬丁・路德（Martin Luther）的宗教改革運動也已經拉開帷幕。南方的文藝復興正花開燦爛，米開朗基羅、拉斐爾等藝術名家活躍在台前幕後，然而此地，也就是北方仍然沒能徹底脫離末期的哥德式藝術傳統。在這樣的時代背景下，你的身份是一名聖安東尼之火病的患者。你曾經是某個小村莊的普通農民，生活平淡如水，然而聖安東尼之火病如猛獸襲來，轉眼之間便令人口減半，你的孩子因此不幸胎死腹中，之後妻子也因罹患腦疾而死。不久後的一天，你感到自己的手疼痛異常，終於意識到「聖安東尼之火」也燒到了你的身上，你與出現同樣症狀的鄰居們討論了一番，決定五個人一起踏上前往伊森海姆的朝聖之路。

在出發的那天早上，本應同行的其中一人因腳趾潰爛已經無法行走了。他哭著懇求你們一定要帶他上路，但你們實在是無計可施。這段漫漫長路就算是身體健康

的人也要花上了一個月才能走完，連自己都照顧不了的人除了待在原地的確也沒有別的出路了。帶著不捨與無奈，其他四人踏上了旅程。大家各自攜帶著可維持數日的食物、水，以及鍋碗瓢盆等所剩無幾的財產，而剩下的日子只能在途中靠施捨果腹。每個人心中都虔誠祈禱著，望上帝保佑自己能夠順利抵達。

就這樣，如地獄般的日子開始了。途經某些較為富庶的村莊時雖然能勉強討到食物，但途中的大部分地方其實也已經餓殍遍野，最多只能朝著患病的朝聖者扔扔石頭，將你們趕走。由於某些地區嚴禁外人出入，你們不得不多繞遠路。有時你們實在餓得慌想到路邊的田地裡偷些吃的，卻很快被主人發現，只得拼命逃跑才能勉強保住這條爛命。晚上你們在森林或山中過夜，防止邪靈、山賊及惡狼的侵襲也不是件輕鬆的事。同伴中的一人被突然出現的野豬襲擊，在他被撕咬啃噬的間隙，你和其他人才有機會拖著沉重的病體逃之夭夭。有些日子冰冷的大雨沒日沒夜下個不停，你們不得不忍著身體的疼痛躲藏在樹下或洞穴裡。路程才剛剛過半，病情卻迅速惡化，你右手的幾根手指已經發黑、僵硬，令你無法握住行路用的木杖。不過幸好腳尚未腐敗，走路沒有問題，如果因此被隊伍拋下那可就大事不妙了。

你們來到了一處規模較大的城鎮。城內的廣場上設置著焚燒女巫的火刑台，人們像參加節日盛典般從城內各處聚集到這裡。一輩子都是鄉巴佬的你們對城裡那些

吃得好養得肥的雞、狗感到驚訝。路上來來往往的人中有不少衣著光鮮的，你們第一次討論到了這麼多施捨，甚至有人要分給你們一些啤酒。你的好友在這等「盛況」之下不由得忘乎所以，開始搖晃晃地走向大馬路。「危險！」就在這個詞浮現在你腦海中的一瞬間，好友被一匹飛馳而來的駿馬撞飛了。騎在馬上的是留著小鬍子的貴族老爺，他因為有人擋路而心生不快，旋即抽出馬鞭狠狠地抽打著你那好像血淋淋的破抹布般癱倒在地的好友。有人勸貴族老爺說這人已經死了，別打了，可老爺的怒火轉而就會燃燒到出聲勸阻的人身上，而你除了渾身顫抖著躲藏在陰暗的角落根本別無他法。

隊伍只剩下兩人了。從那次事件以來，你唯一的同伴再也沒有說過一句話，他那已經擴散到全身的症狀開始恐怖地出血。「我們離伊森海姆不遠啦！」「只要到了那裡就一定會發生奇蹟！」你堅持不懈地鼓勵著他，幫他背行李，用肩膀支撐他的身體跟蹌前行。不知道這麼走了多少天，直到某個路過的街頭樂師問你為什麼扛著一個死人的時候，你才終於肯承認他其實早就死了。然而你已經沒有力氣掘墓埋葬他了。你只能將他放在路邊，然後送上祈禱。恍惚之間你抬眼望去，原來四周早已經躺著好多具屍體，烏鴉開始在此群集。

一天，你發現自己的同路人忽然增多了。大家是同一姿勢的朝聖者，大家都朝

著同一方向前行。你很高興，詢問同路者是不是快到聖安東尼修道院了，他回答：

「你沒看到那邊屋頂上的十字架嗎？」你當然看不到，因為此時你的雙腳已經潰爛，不久前你開始強忍著令人渾身大汗淋漓的劇痛，憑藉還沒徹底壞掉的左手手臂和膝蓋努力爬行，因此現在你的身高與小孩一樣，原本高聳入雲的教堂在你的視野中徹底被樹木遮蓋了起來。然而這都不算什麼，「我終於抵達伊森海姆啦！」一想到這裡你不由得勇氣大增，像條蚯蚓似的轉過一個街角。是教堂！站在門口的修道士注意到你悲慘的模樣，立即趕了過來。你在這位仁慈出家人的攙扶下進入了昏暗陰冷的教堂內。他帶你來到祭壇前，在蠟燭的火光下某些東西逐漸在你眼前清晰起來——就是這幅畫。

在漫長而艱辛的旅程終點，此時此刻的你正凝視著這幅畫。

你看到了十字架上耶穌那恐怖變形的身體，在肉體與精神的雙重折磨下歪斜扭曲的臉，如乾癟昆蟲般的手指，皮膚上醜陋的斑點，荊棘造成的可怕傷痕，還有流淌的鮮血。

十字架上耶穌那恐怖變形的身體，在肉體與精神的雙重折磨下歪斜扭曲的臉。

如此可怕！如此淒慘！

如此疼痛！實在是太疼了！

同伴死去的時候不正是這幅慘狀嗎？不，這根本就是此刻自己的模樣啊！原來

我主耶穌也曾經遭受如斯苦難，爲了世人奉獻己身啊！

你在巨大的精神衝擊中渾身顫抖起來，泣不成聲。

恐怕是我們這些早已習慣視覺刺激的現代人難以想像的。

一幅優秀作品能對人心造成多大的影響，

在一般人幾乎沒有機會接觸名畫的時代，

舉一個小說中的例子。《龍龍與忠狗》[73] 的主人公男孩尼洛（Nello）非常想親眼

看看魯本斯的〈耶穌上十字架〉（*The Elevation of the Cross*），因此闖入教堂內，當他

看到畫作的瞬間心中萌生出這樣的台詞：「啊，神啊，現在我就算死了也願意。」

過去的繪畫作品就像這樣，確實擁有能讓人獲得內心滿足的力量。

譯注73：《龍龍與忠狗》（*A Dog of Flanders*），十九世紀英國女作家韋達（Ouida）創作的兒童文學。
　　　　一九七五年在日本被改編成動畫播出，成為日本家喻戶曉的名著。

伊森海姆的祭壇畫也是如此。何況該作品並非爲了取悅特權階級而作，而是聖安東尼修道院爲了安慰、拯救那些被頑疾折磨的可憐庶民，向畫家格林勒華特特別訂購的。格林勒華特花了四年時間，創作出一幅比以往所有的受難圖都要殘酷、讓觀者甚至能直接感受到肉體疼痛的、打從心底裡感到恐懼的作品。在幽暗的聖堂中，這幅作品發揮出無與倫比的吸引力，讓病患們不由自主地跪拜在畫前，雙手合十誠心祈禱。

——中央折面的背景漆黑一片（據說耶穌受難當日發生日全食，天地變色）。

十字架的橫木在耶穌身體重量的牽引下發生彎曲，荊棘皇冠宛如拷問刑具，令耶穌的頭部鮮血淋漓。這幅畫遵從受難圖的慣例，畫中耶穌的頭向右傾斜，右腹部被刺傷的部分正汨汨流血。

畫面左邊是即將昏厥的聖母瑪利亞與扶住她的福音書作者聖約翰[74]。

人們一般都會注意到他長到脫離現實的右手臂及手指。總體而言，極不準確的人體比例及僵硬的線條是造就這幅畫超群震撼力的一大重要因素。可能各位會覺得跪在耶穌腳邊哀歎的抹大拉的馬利亞[75]在尺寸上也不太對勁，不過這其實是哥德風格繪畫的一個潛規則——重要度低的人物會被畫得比較小。

右邊手中持書的人是施洗者約翰（John the Baptist），他在耶穌死去的很久以前

<hr />

譯注74：聖約翰（St. John），耶穌十二門徒之一，在耶穌死後受託照顧聖母瑪利亞，《聖經·約翰福音》的作者。

譯注75：抹大拉的馬利亞（Mary Magdalen），《聖經》人物，一說爲耶穌拯救的妓女，也有人認爲她其實是耶穌現實中的妻子。

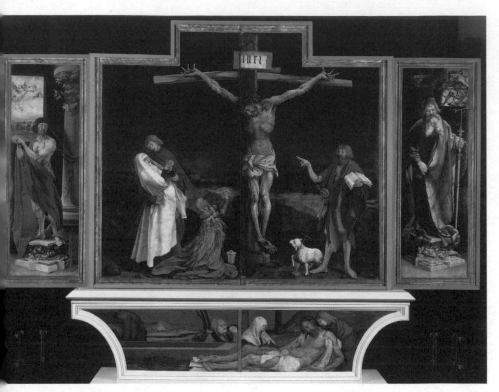

《伊森海姆祭壇畫》全圖。

就被希律王斬首，本不應該出現在這裡。不過在他伸出的手指旁邊寫著「此人（耶穌）榮耀，我必衰亡」的字句，因此可以看出這位約翰其實是所謂的幻象。他腳邊的動物不消多說，自然是「犧牲的羔羊」了。

左側細長折面中的人物是黑死病（即鼠疫）的守護神聖塞巴斯蒂安[76]。右側折面內的則是聖安東尼。中央折面下方的狹長部分被稱為祭壇飾台（Predella），這裡描繪著埋藏耶穌的場面。

中央折面實際上是祭壇畫的門扉。平日裡門扉處於關閉狀態，病人和信徒們可以像這樣觀摩基督難受圖。不過一旦到了禮拜日，修道士們就會從中央折面正中的部分，也就是畫著十字架的位置將門扉向兩側打開，如此一來下方的折面就會顯露出來。這些折面中的繪畫從左至右分別是〈天使報喜〉、〈天使奏樂〉、〈聖母子像〉及〈基督復活〉。更加神奇的是，這幅祭壇畫還能在已經開啟一次的狀態下再向兩邊打開（當然只限於特殊的日子才會這麼做），其內部中央並非繪畫，而是一座神龕，供奉著一尊聖安東尼的雕像，兩翼則是〈聖安東尼的誘惑〉及〈訪問〉兩幅畫作。

換句話說，這是一組光畫作就多達十一幅、高八公尺的複雜多折面折疊式祭壇畫。當時的病患和信徒們平日為遭受生之痛苦、形貌淒慘的耶穌流淚，禮拜日則隨

譯注76：聖塞巴斯蒂安（St. Sebastianus），基督教聖徒，在教難時期被羅馬皇帝戴克里先下令亂箭射死。被認為能夠保護人們遠離黑死病。

著祭壇畫門扉打開的「吱嘎」之聲，目睹耶穌復活後那健美俊朗、光華奪目的身姿。這能讓乾涸的心靈得到多大的救贖啊！

這組祭壇畫現在以各版面拆卸開來的形式，在法國的恩特林登美術館中展出。即使時隔五百年，即使我們的國家、文化都與此大相逕庭，但我想只要各位靜靜地靠近這幅〈基督受難圖〉，就一定能感受到中世紀的人們為了生存所付出的艱辛努力。

當修道士莊嚴開啟那道巨大的門扉畫時，人們可以從陰暗悲愴的受難圖間隙逐漸看到色彩明麗絢爛的復活耶穌及天使們，這彷彿就是來自天堂的燦爛光芒灑落人間。在那個瞬間，病人們一定會忘卻肉體的疼痛和精神的苦楚，讚美聲、驚歎聲飄蕩在聖堂的各個角落。

不過換個角度來看，也許有人也能感覺到，這幅基督受難圖中大約包含了太多數百年前人們強烈而執著的信念，這些執念讓作品超越了繪畫本身，如同活物一般令我們毛骨悚然。

馬提亞斯・格林勒華特

（Matthias Grünewald，1470／1475左右至1528）

德國文藝復興時期畫家格林勒華特生平不詳，因此這幅《伊森海姆祭壇畫》在很長一段時間內被誤認為杜勒[77]的作品。據說格林勒華特曾是美茵茲大主教[78]的御用畫家，晚年景況淒涼再無畫作，最終死於鼠疫。

譯注77： 杜勒（Durer），十五至十六世紀德國畫家，其創作的版畫極具影響力。生卒年月與格林勒華特基本一致。

譯注78： 美茵茲（Mainz）是今德國萊茵蘭-普法爾茨州的首府。西元七八〇年至一八〇二年，屬於羅馬帝國的美茵茲地區一直由實力雄厚的宗教領主統治。

解說

逢阪剛（作家）

我與中野京子頗有緣分。

記得第一次見面是在一九九五年的早春，我們一同參加了NHK・BS[79]的書評節目《週刊BookReview》。

那時中野小姐告訴我，她曾報名過當時我擔任評選委員的「ALL讀物推理小說新人獎」，並且一直留到了最終環節。我聽說她的專業是德語及德國文學，她本人看起來也是一位與懸疑推理風馬牛不相及、容貌秀麗的美人，因此稍稍有些驚訝。

當年投稿時她使用了筆名，我實在無法在腦海中梳理出那部可以與之匹配的入選作品，不過無論如何，由於這場奇緣，我與中野變得熟絡起來。

我有一個壞習慣，就是每次遇見德國文學專家時，總是忍不住就自己鍾愛的德國浪漫主義作家向對方徵詢意見。遇到中野時，我也照樣圍繞著霍夫曼[80]、克萊斯特[81]詢問了許多。浪漫主義即使在德國文學的範疇內也常常被歌德、席勒，或是赫曼・

譯注79：NHK·BS是日本NHK電視臺的衛星頻道。

譯注80：霍夫曼（E.T.A. Hoffmann，1776-1822），德國小說家，德國浪漫主義的代表人物，其著作風格怪異。

譯注81：海因里希・馮・克萊斯特（Heinrich von Kleist，1777-1811），德國詩人、戲劇家、小說家。一生落魄不受賞識，最終自殺。

赫塞[82]及湯瑪斯・曼[83]的光芒所遮蔽，最近更是到了無人問津的程度。就算是專家，大家研究的時代、物件及文學類型也各不相同，因此並非每位專家都對浪漫主義瞭若指掌。

然而令我再次驚訝不已的是，中野小姐不僅對克萊斯特如數家珍，還告訴我她正在撰寫相關的傳記。作為克萊斯特的崇拜者，只要是關於他的內容，無論是鴻篇巨制還是輕薄短小的短篇文章我都會一併收入囊中。聽到這樣的消息我不禁喜上眉梢，立即懇請她複製一份讓我拜讀。

數日後，文章的副本如約送到了我手中。

不巧的是，這裡並沒有附上刊載雜誌的名稱及刊載時間，而是一份在十年之間斷斷續續撰寫而成的文稿。標題是《孤獨的奔跑──克萊斯特評傳》，已經寫到了第十一回，但仍未完結。

我一邊滿心期待這部書稿的完成，一邊等待著對接下來副本的一睹為快，然而不知是幸運還是不幸，正好在這個時期，中野小姐一下子多了很多撰稿的工作，因而沒有時間繼續完成該作。進入九〇年代後，她在著手翻譯德國文學相關著作的中途，針對自己感興趣的歌劇及繪畫開始了個人的工作。

中野京子走紅的契機應該就是這個《膽小別看畫》系列吧。

譯注82：赫曼・赫塞（Hermann Hesse，1877-1962），德國作家、詩人，一九四六年獲諾貝爾文學家，代表作《荒野之狼》、《東方之旅》等。

譯注83：保爾・湯瑪斯・曼（Paul Thomas Mann，1875-1955），德國作家，一九二九年因小說《布頓柏魯克世家》獲諾貝爾文學獎。

據她本人說，創作這本書的原點是一幅關於著名的瑪麗‧安東妮的速寫，在那

幅畫中，曾經的法國王后在眾目睽睽之下被押解刑場。關於這幅作品的故事在本書

中也有收錄，中野女士從這幅線條簡單的作品中編織出豐富的故事，讓人一讀三

歎。不愧是當年能夠堅持到新人獎最終環節的作者，筆桿子功夫真了不得。

在中野小姐筆下，那些曾經在年幼時看慣了的名畫宛如初見一般，伴著鮮豔明

亮的色彩浮現在眼前。

這種緊張感實在是太棒了！

中野對歌劇、繪畫等西歐文化的熱愛，以及在此過程中逐步積累的淵博知識可

以用「冰凍三尺非一日之寒」來形容。

尤其是關於繪畫，在她九〇年代前半期的翻譯工作中，已經包含了幾部與之有

關聯的作品。這些文化底子的積累在進入二十一世紀後迅速綻放出絢麗的花朵。

其中以《膽小別看畫》系列的本書為開端，中野小姐創作出與過去的藝術專著

截然不同、文風幽默風趣的嶄新藝術散文，一推出便大受好評。

中野在探討繪畫作品時，首先其著眼點非常獨特，再加上她行文如流水、令人

易讀易懂，因而一下子獲得了大批忠實讀者。我在繪畫領域只是個天真的門外漢，

然而拜讀本書時我不禁多次拍案叫絕：「原來如此！原來這幅畫的背後還有這樣的

故事啊！」

我相信從古至今文字與繪畫之間絕妙的火花從未停止迸發。

仔細想一想便知，故事書中往往附有精美的插畫，而從繪畫作品中衍生而來的文學作品也不在少數。以下就向各位介紹其中的一兩個實例吧。前文中提到的霍夫曼原本的職業是法官，是如假包換的法律專家，然而他不但作為音樂家、作曲家名聲在外，還是一位經常創作諷刺畫的畫家。正因如此，他對繪畫作品的感受力非常敏銳。

霍夫曼被雅克‧卡洛[84]的銅版畫畫深深觸動，他在編撰自己的中短篇作品集時，將其命名為《卡洛式幻想故事集》（Fantasiestücke in Callots Manier）。我們可以從這部著作開頭那篇雖然簡短，卻對卡洛的畫作極盡溢美之詞的序言中看出霍夫曼的萬千感觸。而事實上，收錄於這部作品集中的大部分小說都能令人聯想起卡洛那些天馬行空、充滿幻想色彩的繪畫作品，霍夫曼會對此極度熱衷也不是沒有道理的。

同樣，克萊斯特筆下也有從繪畫而生的傑作。

某一天，克萊斯特與兩位友人同席，交談中提及勒‧沃的銅版畫作品〈破甕〉，有人提議三人可以以這幅畫為主題展開文學作品競賽。於是兩位友人分別負責寓言和小說，而克萊斯特則被分配到寫喜劇。

譯注84：雅克‧卡洛（Jacques Callot，1592-1653），法國銅版畫畫家，雖出生富貴卻決意投身藝術，他發明的新蝕刻技術影響了一大批藝術家。

競賽的結果是，其他兩人的寓言和小說並無精彩之處，而克萊斯特的戲劇作品《破甕記》（The Broken Jug）則大獲全勝。這部作品雖然在克萊斯特生前並未受到矚目，但如今已經被譽為德國戲劇史上最傑出的喜劇作品。

繪畫和文學就是如此緊密相連、不分你我。

在欣賞繪畫作品時，除了眼前畫家畫出來的東西外，我們還必須將隱含在其中的諸多情節一一解讀出來。只有這樣我們才能理解這幅作品的真正價值。

中野小姐對畫家本人的秉性、脾氣、人生經歷、作品創作時的社會狀況、時代背景等進行了周密調查，將細節與整體綜合起來針對繪畫作品進行「推理解謎」，向我們傳授了一種嶄新的繪畫鑒賞法。

在接觸中野小姐著作的過程中，我自己欣賞繪畫的方式也的的確確發生了改變。中野所說的「恐怖名畫」其實基本上一眼看去毫無恐怖之處，然而隨著文章深入，她將向我們展示隱藏作品背後的黑暗，這才是真正的恐怖之處。

各位讀者即使抱著獵奇心理也完全沒問題，敬請翻開這本書，體會一下不亞於驚悚懸疑大作的清涼感吧。

參考文獻

Wendy Beckett: *1000 Masterpieces*, 1999.

Barbara Burn: *Masterpieces of the Metropolitan Museum of Art*, 1993.

Elena Capretti: *Botticelli*, 1998.

Robert Cumming: *Annotated Art*, 1995.

Rose-Marie&Ranier Hagen: *Meisterweke im Detail*, 2000.

Juan J Luna: *Der Prado*, 1998.

Teresa Perez-Jofre: *Highlights of Art*, 2001.

Norbert Schneider: *Portraetmalerei*, 1992.

Maurice Serullaz: *Vekazquez*, 1981.

《命運坎坷的藝術家們》，魯道夫・威特科爾等，岩崎美術社，一九六九年。

《繪畫中的服裝大百科》，盧德米拉・科巴羅瓦等，岩崎美術社，一九七三年。

《賞畫法》，凱尼斯・克拉克，高階秀爾譯，白水社，一九七七年。

《裸體畫》，凱尼斯·克拉克，高階秀爾、佐佐木英也譯，美術出版社，一九八八年。

《瑪麗·安東妮上·下》，史蒂芬·茨威格，中野京子譯，角川文庫，二○○七年。

《解密維納斯》，喬治·迪迪·于伯爾曼，宮下志朗、森元庸介譯，白水社，二○○二年。

《恐懼景觀》，段義孚，金利光譯，工作舍，一九九一年。

《符號·意象學辭典》，艾德·德弗里斯，山下主一郎主編，大修館書店，一九八四年。

《圖像學研究》，歐文·潘諾夫斯基，淺野徹譯，美術出版社，一九七一年。

《圖解世界符號辭典》，漢斯·貝德曼，藤代幸一等譯，八阪書房，二○○○年。

《衰老》，西蒙·波娃，朝吹三吉譯，人文書院，一九七二年。

《西方美術解讀事典》，詹姆斯·霍爾，高階秀爾監修，河出書房新社，一九八八年。

《畫之語言》，小松左京、高階秀爾，講談社，一九七六年。

《欣賞名畫的眼睛》，高階秀爾，岩波書店，一九六九年。

《哥雅》，堀田善衛，集英社文庫，二○一一年。

《看得到美的人》，堀田善衛，朝日新聞社，一九九五年。

《布勒哲爾全集》，森洋子，中央公論社，一九八八年。

《用名畫解讀哈布斯堡家族的12個故事》，中野京子，光文社新書，二○○八年。

《殘酷的國王和哀傷的王妃》，中野京子，集英社，二○一○年。

Hello Design 叢書 HDI0022

怖い絵
膽小別看畫

作者—中野京子
翻譯—俞雋
審書—謝佩霓
主編—CHIENWEI WANG
特約編輯—林容年
封面設計—田修銓
內頁構成—田修銓、吳詩婷、D-3 Design
執行企劃—PEI-LING GUO
版權—莊仲豪
董事長—趙政岷
出版者—時報文化出版企業股份有限公司
108019 台北市和平西路三段 240 號 3 樓
發行專線—(02)2306-6842
讀者服務專線—0800-231-705・(02)2304-7103
讀者服務傳真—(02)2304-6858
郵撥—19344724 時報文化出版公司
信箱—10899 臺北華江橋郵局第 99 信箱
時報悅讀網—http://www.readingtimes.com.tw
法律顧問—理律法律事務所　陳長文律師、李念祖律師
印刷—華展印刷有限公司
一版一刷—2018 年 03 月 23 日
一版八刷—2024 年 05 月 24 日
定價—新台幣 450 元

ISBN 978-957-13-7087-3
Printed in Taiwan

時報文化出版公司成立於一九七五年，並於一九九九
年股票上櫃公開發行，於二〇〇八年脫離中時集團非屬
旺中，以「尊重智慧與創意的文化事業」為信念。

膽小別看畫：
/ 中野京子　著. 俞雋　譯
-- 初版. -- 臺北市：時報文化, 2018.03
296 面；14.8×21 公分. --
（Hello Design 叢書；HDI0022）
譯自：怖い絵
ISBN 978-957-13-7087-3(平裝)
1. 西洋畫 2. 藝術欣賞
947.5　　　　　　　106012222

KOWAI E
© Kyoko NAKANO 2007, 2013
First published in Japan in 2013 by KADOKAWA CORPORATION, Tokyo.
Complex Chinese translation rights arranged with KADOKAWA CORPORATION, Tokyo through
FUTURE VIEW TECHNOLOGY ,ltd.